KB022829

미술관
　도슨트가
알려주는

전시
스크립트
쓰기

일러두기

1. 책, 신문, 잡지는 『 』로, 전시는 《 》로, 작품·영화·음악은 〈 〉로, 시·논문·칼럼·법령·연계 프
 로그램·전시 안내서는 「 」묶었다.
2. 직접인용 문구는 겹따옴표 " "로, 간접인용과 혼잣말, 강조 문구는 홑따옴표 ' '로 표기했다.
3. 외국 인명과 지명은 외래어 표기법을 따랐고 관용적으로 쓰이는 이름은 그대로 표기했다.
 원어명은 본문에서 처음 나오는 위치에 표기했다.

미술관
도슨트가
알려주는

전시 스크립트 쓰기

진심이 닿는
전시 해설의
노하우

김인아 지음

초록비책공방

안녕하세요, 저는 슨트씨입니다

언젠가 해설 시간에 전시장 앞에서 대기하고 있는데 지나가던 관람객이 내가 걸고 있는 패찰을 유심히 보더니 말을 걸었다.

"영어예요?"

패찰에 적혀있는 '도슨트'가 영어냐고 묻는 줄 알고 어원부터 설명해야 하나 머뭇거리는데 그분이 다시 물었다.

"성이 도 씨예요? 외국 이름 같네."

그 관람객은 도슨트라는 단어가 내 이름인 줄 알았던 것이다. 살짝 웃음이 나면서 어디서부터 이야길 해야 하나 당혹감을 느끼던 중 그분은 어리둥절한 표정을 지으며 지나갔다. 그날은 이상한 날이었다. 전시해설을 마치자 관람객들이 "감사합니다, 큐레이터님. 설명을 너무 잘해주시네요."라고 인사를 했다. 그때 나는 미술관 도슨트로 활동한 지 5년 차에 가까워진 때였고 도슨트라는 호칭이 익숙해진 터라 도슨트가 무엇인지 모르거나 큐레이터 같은 다른 명칭

과 혼동하는 사람들이 꽤 있다는 사실에 당황스러웠다. 나중에 "안녕하세요? 저는 슨트씨입니다."라며 동료들과 장난치기도 했지만 그 일은 '도슨트'라는 존재와 분야가 아직도 대중에겐 모호한 영역이라는 사실을 되짚어 보는 계기가 되었다.

우리는 일상에서 어떤 대상이나 상황에 대해 누군가로부터 설명을 듣거나 누군가에게 설명하는 경험을 종종 한다. 길 안내나 물건 판매를 위한 설명, 학교 선생님의 강의나 여행지에서 만난 가이드의 해설 등이 그렇다. 또 회사에서 기획안을 발표하거나 병원 진료 시 의사 선생님의 설명을 듣는 일까지. 각각의 목적도 방법도 다양하지만, 해설을 말하거나 듣는 상황은 매일매일 어렵지 않게 마주친다. 어찌 보면 도슨트 활동 역시 그러한 범주에 들어간다고 볼 수 있다.

도슨트는 미술관에서 관람객을 대상으로 작품과 전시에 관한 해설을 한다. 도슨트가 전시장에 서기까지 해야 할 여러 가지 일이 있지만 그중에서 반드시 넘어야 할 고개가 바로 '스크립트 작성'이다. 글로 쓰인 작품 해설과 비교할 때 스크립트를 바탕으로 이루어지는 도슨트의 해설은 또 다른 멋과 맛이 있다. 그러나 전시해설을 하면 할수록 글로 작성한 스크립트가 실제 말하기로 이어지는 과정이 얼마나 중요하고 만만치 않은지 새삼 깨닫는다. 많은 글을 읽고 써본 사람이라도 스크립트 쓰기를 한번 해본다면 이 글쓰기가 상당히 수고스러운 영역임에 동감할 것이다.

이 책은 바로 그 스크립트에 관한 이야기이다. 도슨트 활동의 핵

심이라 할 수 있는 스크립트 작성을 도슨트의 전시해설 준비 과정을 따라가면서 살펴보고자 한다. 여러 차례 고쳐 쓰기를 통해 완성되는 그 과정을 따라가다 보면, 작품과 전시와 미술관에 관한 이야기가 어떤 방식으로 엮여서 관람객에게 전시해설이란 형태로 제공되는지 이해할 수 있을 것이다.

아트 페어, 이벤트 투어 등에서 개인적으로 활동하는 프리랜서 전업 도슨트도 있지만, 이 책에서는 국공립 미술관 도슨트 양성 프로그램의 모집을 통해 선발되어 일정 기간의 교육 과정을 통과한 도슨트와 그들이 교육받고 활동하는 무대로서의 미술관을 중심으로 서술한다. 미술관이라는 공간에서 관람객과 대면하는 현장의 최전선에 있는 도슨트가 전시해설 스크립트를 쓰는 과정에서 보고 배우고 느낀 것을 생생히 전달한다는 점에 이 책의 특징이 있다.

책의 구성은 스크립트 작성 과정을 중심으로 한 도슨트 활동 현장의 사례, 시행착오 등에 관한 이야기라고 할 수 있다. 그러므로 명료하고 체계적인 스크립트를 작성하고자 하는 현직 도슨트뿐만 아니라 미술관 도슨트 활동을 희망하는 예비 도슨트, 미술관에서 이루어지는 전시해설이 궁금한 미술 애호가 및 일반 대중, 미술관은 아니지만 여행지의 가이드, 사물·행사 등을 잘 설명하고 싶은 콘텐츠 크리에이터 등 콘텐츠를 전달하는 작업의 일선에 있는 사람들도 참고할 만한 부분이 있으리라 본다.

이 책은 특별한 나만의 비법이 아니라 현장에서 도슨트 활동 연

차가 쌓이면서 자연스럽게 깨닫게 된 과정의 기록일 뿐이다. 처음에는 스크립트에 대해 쓸거리가 있을까 싶어 혼자만의 기록이라도 좋다는 마음으로 시작했다. 그런데 글을 쓸수록 마치 '스크립트'라는 전시에 대한 스크립트를 쓰는 것 같았다. 많은 사람에게 공유하고자 하는 작은 바람이 있었지만, 사실 글을 써 내려간 시간이 나에게 가장 많은 성장을 가져다주지 않았나 싶다.

도슨트가 되고 난 후, 언젠가는 활동한 기록을 모아 책을 만들면 좋겠다는 생각을 막연히 했었다. 적어도 부끄럽지 않을 정도의 글을 내보이려면 대략 10년은 걸리지 않을까 생각했는데, 운 좋게 예상보다 빨라졌다.

호기롭게 시작은 했으나, 과연 내가 책을 완성할 수 있을지 의심은 점점 더 커졌다. 글을 쓰면서 도슨트 활동을 병행하자니, 나라는 도슨트가 쓰는 내용에 적합한지를 자꾸 되돌아보고 스스로를 점검하게 되어 어쩐 일인지 초보 때보다 더 어렵게 느껴진 날도 많았다. 글을 쓰는 일은 외로움과 지지부진함의 연속이었지만 초심으로 돌아가 차근차근 지난 시간을 반추하면서 마음을 다잡았다. 도슨트로 성장했던 7여 년의 시간을 이 책에 모두 담지는 못했지만 '누군가에게 도움이 된다면' 했던 작은 바람은 진심으로 담았다고 할 수 있다.

이 글을 쓰기까지 여러 사람의 도움을 많이 받았다. 그중 예술, 미술관, 도슨트 활동에 관해 나와 무수한 이야기를 나누었던 동료 도슨트 선생님들을 빼놓을 수 없다. 첫 도슨트 활동을 시작한 국립

현대미술관, 문화역서울284와 백남준아트센터에 이르기까지 내가 만났던 수많은 도슨트 선생님의 숨결이 이 책의 낱장 사이사이에 배어있다. 전시 교육마다 같이 고민하고 소소하게 나누었던 도슨트 활동에 관한 이야기, 그 나름의 기록이 이 글의 바탕이 되었다. 그 시간이 생각을 다듬고 확장하는 데 큰 도움이 되었으며 내가 나아가고자 하는 방향을 확인하게 해주었다. 늘 느끼는 거지만, 전시 현장에서 '나'라는 도슨트를 만드는 여정의 팔 할은 동료 도슨트들에게 있다. 서로 응원하고, 열정을 나누고, 기꺼이 믿어주는 그들은 언제나 나를 돌아보게 하는 이정표가 된다.

또 전시마다 우리를 열정적으로 이끌며 도슨트의 고민을 진지하게 함께 고민해 준 에듀케이터 선생님들과 학예사 선생님들의 말씀도 이 책을 완성할 수 있는 밑거름이 되었다. 나와 눈 맞추고, 시간을 내어 이야기를 공유했던 에듀케이터 선생님들, 학예사 선생님들께 깊은 감사의 마음을 전한다.

작품 사진 사용 요청을 선뜻 수락해 주시고 좋은 말씀 건네주신 작가님들께 진심으로 감사의 말씀을 전한다. 덕분에 이 책을 보는 재미가 배가 되었다. 두서없는 첫 투고를 흔쾌히 받아, 큐레이터처럼 이 책을 큐레이션하느라 고생하신 초록비책공방 류정화 실장님 외 모든 분, 애써주셔서 정말 감사하다.

나날이 새로움을 만날 수 있는 예술이라는 분야에 속해 있어 행복하고, 소박한 재능을 그 안에서 펼칠 수 있게 도슨트라는 자리를

마련해준 미술관에 감사하다. 전시해설이라는 꽃이 피고 열매가 맺히는 데에 있어 정점을 차지하지만, 찰나의 인연으로 잠시 만났다 헤어지는 이름 모를 수많은 관람객에게도 이 책에 담은 진심과 감사함이 전해지길 바란다.

끝으로, 미술관을 들락거리는 내게 언제나 무한한 지지와 응원을 보내주며, 보이지 않는 큰마음까지 내어주는 사랑하는 가족에게 고맙다는 말을 전하고 싶다.

2024년 4월
벚꽃 만발한 과천관에서
김인아

차례

10

2부 도슨트가 만드는 스크립트

3부

맞춤 해설을 위한 고민

4부

도슨트 해설 사례와 스크립트 비교

5부

도슨트의 해설은 정답일까

1

전시장에서
만나는
도슨트

미술관의 도슨트란?

미술관에는 작품을 창작하는 작가, 전시를 기획하는 큐레이터와는 다른 영역에서 관람객과 직접 만나는 '도슨트'라는 존재가 있다.

큐레이터*Curator*는 보통 학예사(學藝士) 또는 학예연구사, 전시 기획자라고 불린다. 큐레이터는 보살피다, 관리하다라는 뜻의 라틴어 '큐라(cura, 영어의 care)'에서 유래한 용어로 감독인, 관리인을 뜻한다. 이것이 시간이 지나면서 미술관과 박물관 등의 관리자라는 뜻으로 발전한 것이다. 반면 도슨트는 마치 양치기가 양을 몰고 다니듯 전시장에서 관람객을 이끈다. 공간과 역할에 따라 그 명칭은 조금씩 다르지만 미술관에서 미술 작품을 설명하는 사람을 보통 도슨트라고 한다.

도슨트*Docent*는 가르치다, 강의하다, 알려주다라는 뜻의 라틴어 'docere'에서 유래한 용어이다. 어원에서 보다시피 '가르치다'라는

의미가 크다. 19세기 후반 영국에서 처음 생긴 뒤, 1907년 미국에 이어 세계 각국으로 확산되었다. 이들은 미술이나 유물과 관련해 소정의 지식을 갖춘 전문 안내인으로 박물관·미술관 등에서 관람객을 대상으로 작가, 전시물에 관해 설명하고 이에 대한 이해를 돕는다. 요즘은 박물관과 미술관뿐만 아니라 과학관, 경제전시관, 각종 체험관 등에서도 도슨트 프로그램을 활발하게 운영하고 있다. 그만큼 여러 분야의 다양한 지식 전달과 감상을 위해 필요한 존재가 도슨트이다.

여러 분야의 도슨트 중 미술관 도슨트의 역할은 일반인을 대상으로 그들이 어렵다고 느끼는 '예술'이란 분야를 좀 더 이해하기 쉽게 풀어 감상을 유도하는 일이다. 예술을 감상하고 음미하는 일이 익숙한 사람도 있겠지만 미술관 문턱이 높게 느껴지는 사람도 여전히 많다. 그래서 미술관에서는 예술 문화 확산을 위해 여러 방면의 교육 프로그램을 기획하고 운영하는데 그 운영 중 중요한 것 하나가 바로 도슨트를 키워내고 그들을 적절히 배치해 전시해설 프로그램을 운영하는 일이다. 낯설고 난해하다고 여겨지는 예술을 더 많은 사람이 즐기고 향유하길 바라며 쉬운 언어로 관람객에게 다가가는 도슨트는 미술관과 대중을 연결하는 매개자 또는 중개자라고 할 수 있다.

미술관마다 도슨트를 선발하는 과정은 조금씩 다르지만 보통 서류와 면접, 시연을 통해 도슨트를 뽑는다. 전시마다 도슨트를 모집하는 곳도 있고 일 년 주기로 선발하는 기관도 있다. 지난 팬데믹 기간에는 거의 모든 미술관의 도슨트 양성 프로그램이 일시 중단되

었기에 현재는 그 공고 시기가 좀 어그러졌다. 팬데믹 이전에는 일 년 주기로 주로 하반기 9~10월(백남준아트센터, 경기도미술관, 서울시립 미술관 등)이나 2월(국립현대미술관)에 선발 공고가 올라왔다. 서울대 미술관, 송은아트센터는 새로운 전시마다 도슨트 모집 공고가 뜬다 (이 책에는 일 년 주기로 선발하는 기관의 도슨트의 양성과정을 중심으로 다룬 다. 입시 제도처럼 고정된 일정이 없고 미술관마다 유동적이어서 자세한 것은 해당 미술관에 문의하는 것이 좋다).

서류 전형에서는 보통 최종 선발의 2배수 인원을 선발한다. 서류 작성 항목은 이력서와 자기소개서 그리고 미술관에 따라 추가 질문 이 있다. 본인의 역량을 잘 드러내고 도슨트라는 역할에 대한 이해 가 충분하면 된다. 서류 전형에 합격하면 교육을 받은 후 최종 선발 된 사람만 도슨트로 활동할 수 있는 곳(서울시립미술관, 백남준아트센 터)이 있고, 서류 전형 후 면접 절차를 거쳐 대상자를 최종 선발한 후 교육이 진행되는 곳(국립현대미술관)도 있다.

국립현대미술관은 1차 서류 전형과 2차 면접을 통해 도슨트를 선발하는데 선발된 도슨트는 8~10주간의 교육을 수료한 후 정식 도슨트로 활동하게 된다. 반면 백남준아트센터는 서류 전형에 통과 하고 교육 프로그램 이수와 함께 과제 몇 가지를 완수하고 리허설 테스트를 거친 후에야 최종 합격자를 발표한다.

선발된 도슨트는 해당 미술관에서만 활동할 수 있고 다른 미술 관의 도슨트로 활동하고 싶다면 그 기관에 신청해서 선발되어야 한 다. 즉 A미술관의 도슨트라고 해서 B미술관의 도슨트로 활동할 수 있는 프리패스는 아니라는 뜻이다. 별개의 미술관, 각각 다른 기관

이기 때문이다. 도슨트로 활동하고 싶은 미술관이 있다면 평소 관심을 가지고 그 미술관의 특성에 맞는 준비를 하는 게 좋다. 하지만 선발 기준이 어떠한지에 대해선 알려진 바가 없다. 미술 전공자나 미술계에 종사한 사람도 낙방하는 경우가 허다하고 미술과 전혀 무관한 사람이 선발되는 경우도 많다.

다만 한 가지 강조하고 싶은 점은 자원봉사자로 규정된 도슨트의 위치에 대한 이해가 선행되면 좋겠다는 것이다. 유럽에서 시작된 도슨트 제도는 주로 자원봉사자로 구성되었고 그것을 그대로 흡수한 한국 또한 주로 자원봉사로 운영된다. 우리나라는 1968년 시행된 국립중앙박물관의 도슨트 제도가 최초이다. 1990년대 중반 이후에는 호암갤러리와 국립현대미술관 등 미술관에서 도슨트 제도가 시작되었고, 기관마다 전시해설사, 투어 가이드, 전문자원봉사자, 도슨트 등 다양한 명칭으로 불린다. 미술관 직원인 큐레이터와 자원봉사자인 도슨트를 구별하지 못하는 경우가 많지만, 도슨트는 미술관의 직원이 아니다. 대부분의 국공립 미술관에서 도슨트의 지위는 문화자원봉사자, 전문자원봉사자 등의 자원봉사자라는 역할로 인식된다. 소정의 활동비를 받긴 하지만 자원봉사자로서 도슨트라는 위치는 자신이 가진 재능을 기꺼이 나누는 역할이지 물질적인 재화를 바라는 자리라고 말하기는 어렵다. 때문에 미술관의 도슨트 활동을 하려면 '자원봉사'라는 말의 의미 그대로 '스스로 원해서 하는 봉사 활동'임을 주지해야 한다.

미술관 전시라는 측면에서 볼 때 작가나 큐레이터가 갖는 무게감에 비하면 도슨트는 전시의 단역에 불과할 수 있다. 그래서 도슨

트를 미술관의 얼굴이라지만, 누군가는 시간 남는 사람들이 하는 일이라고 폄하하기도 한다. 하지만 국공립 미술관의 자원봉사자든, 사설 미술관의 전시해설사든 도슨트는 미술관 운영에 없어서는 안 될 중요한 인력이다. 이렇듯 직업인 듯 직업 아닌, 아직 안정된 자리가 아님에도 불구하고 도슨트를 희망하는 지원자는 해마다 늘고 있으며, 많은 미술관에서 자원봉사 도슨트들에 의해 전시해설이 운영되고 있다.

이렇듯 관람객이 전시장에서 만나는 도슨트들은 까다로운 선발 과정과 교육을 통과해 탄탄한 기본기를 갖춘 실력자로 자신의 재능을 일반 대중과 공유하는 전문적인 문화자원봉사자라고 할 수 있다.

국립현대미술관의 도슨트 운영

국립현대미술관의 도슨트 운영은 2003년부터 시작되었다. 본격적인 양성과정을 통한 선발은 2008년 1기를 시작으로 2023년 현재 20기까지 선발했다. 2015년 40명 선발에 2:1의 경쟁률을 보였던 지원자 수는 2017년에는 6:1로 증가, 현재는 매년 200~300여 명이 도슨트 선발에 도전하고 있다. 특히 팬데믹으로 잠시 중단된 후 재개된 2022년에는 600여 명의 지원자가 한꺼번에 몰리면서 15:1의 경쟁률을 기록하였다.

도슨트는 왜 스크립트를
써야 하는가?

도슨트의 자질

미술관에서 도슨트 활동을 하기 위해서는 몇 가지 자질이 필요하다. 『박물관의 전시해설가와 도슨트, 그들은 누구인가』라는 책에서 전시해설가가 갖추면 좋을 자질에 대해 언급한 부분이 있다.

이 책의 원 저자들에 의하면, 전시해설 담당자는 어떠한 태도와 몸짓으로 언어를 구사하는지가 중요하며 전문 용어를 많이 사용하거나 학술적으로 접근하면 관람객과의 라포 형성*Rapport building*(의사소통에서 상대방과 형성되는 친밀감 또는 신뢰 관계)이 어려울 수 있다고 말한다. 즉 전시해설 담당자와 박물관 이용자들 사이에 어렵지 않게 질문하고 답변을 주고받는 관계가 되어야 한다는 것이다. 때

문에 "전시해설 담당자는 외향적이고 사교성이 풍부하여 '붙임성' 있는 사람이 적합하다."라고 말한다. 그러면서 저자들은 전시해설 담당자 스스로가 '배우'처럼 행동할 것을 제안한다. '어떠한 태도와 몸짓과 언어 구사'를 하여 관람객에게 '학습의 즐거움과 만족도를 높여줄 것인지'를 고민해야 한다는 것이다. 그래서 앞서 언급한 인성적인 자질과 함께 '경험, 기법, 내용에 대한 연구' 등을 종합하여 전시해설이라는 하나의 '작품'을 기획할 수 있어야 한다고 말이다. 이런 이유로 "해석가로서 전시해설 담당자는 박물관 이용자에게 박물관 유물을 의미 있게 만드는 예술가들이다."라고 역설한다.

'전시해설 담당자'를 '도슨트'로 대체하여 정리하면 다음과 같다.

도슨트는 미술 작품, 전시에 대한 다방면의 지식 습득과 연구를 기본으로 한 작품의 해석과 해설 기법을 구상한다. 또 친절하고 사려 깊은 태도와 몸짓, 해설의 효과를 높이기 위한 원활한 비언어적인 소통, 능숙한 언어 구사 능력 등이 바탕이 된 신뢰할 만한 통솔력을 갖추어야 할 것이다. 이러한 태도와 기획 능력을 갖춘 도슨트는 관람객에게 전시를 의미 있게 만드는 예술가이기도 하다.

언급한 자질 중에서 '어떠한 태도와 언어를 구사하는지', '어떻게 하면 참여자에게 학습의 즐거움과 만족도를 높일 것인지', '경험과 기법, 내용에 대한 연구' 등에 해당하는 부분이 바로 스크립트 작성에서 도슨트가 고민해야 할 부분이다. 관련된 문장을 좀 더 찾아보자.

전시해설 담당자는 해설의 기법이 주로 말과 문장으로 구성되기 때문에 말과 문장을 어떻게 구사할 것인가가 무엇보다 중요하다. (…)

저자들은 전시해설 담당자에게 '익숙한 단어' 사용을 주문한다. 전시해설 담당자가 지나치게 권위적이거나 학술적으로 접근하면 자신도 모르게 알아듣지도 못하는 전문 학술 용어를 사용한다든가 긴 문장을 사용하여 도대체 전시해설의 초점이 어디에 있는지를 모르는 경우가 있다. 따라서 '논점이 명확한 간략한 문장'을 사용하도록 노력해야 한다. 이해가 잘 안 되는 문장은 여러 번 읽어 이해할 수 있지만 말로 구사하는 문장은 알아듣지 못하면 질문을 하든지 아니면 듣는 것을 포기해야 한다. 전시해설은 외우지 말고 유연하게 전체적인 틀을 가지고 상황에 따라 자연스럽게 진행하는 것이 좋다.

즉 말과 문장으로 구성된 전시해설은 관람객이 보는 게 아니라 들으며 이해하기 때문에 구사 방식이 중요하며, 그 구사 방식은 쉬워야 한다는 것이다. 익숙한 단어를 사용하고, 전시해설의 초점에서 벗어나지 않도록 주의하며, 큰 틀 안에서 유연하게 진행하는 것이 좋다는 것, 그것이 바로 스크립트 작성의 핵심이라 할 수 있다.

도슨트에게 스크립트란?

그렇다면 스크립트^{script}란 무엇인가? 보통 스크립트라고 하면 영

화, 방송, 강연 등을 위한 각본, 대본이 떠오를 것이다. 작품 한 점에 관한 설명에서 그것들을 엮어 전시 전체를 해설하는 도슨트 활동을 위한 스크립트도 유사하다. '30~50분 내외의 미술 작품 해설을 위한 대본'이라는 의미가 적합할 것이다.

도슨트 스크립트는 작가와 작품에 대한 조사와 연구를 시작으로 전시장과 전시 자체에 대한 정보와 맥락 수집도 필수이며 거기에 도슨트 자신만의 해석이 더해져야 한다. 시간 여유와 열정이 있는 도슨트라면 작가와 작품을 다룬 논문과 서적을 찾아본다거나 여러 경로를 통해 작가 연구를 진행해 볼 수 있다. 그러나 전업 도슨트가 아닌 이상 쉽지 않다. 미술관에서 활동하는 도슨트 대부분이 이 지점에서 '도슨트가 과연 자원봉사인가?'라는 의문이 생긴다. 그만큼 웬만한 시간 투자로는 좋은 스크립트가 나오기 어렵기 때문이다.

도슨트가 왜 스크립트를 써야 하는지, 미술관에서는 왜 공식 스크립트를 제공하지 않는지 궁금할 수도 있다(큐레이터나 에듀케이터가 작성한 스크립트를 제공하는 미술관도 있다). '글쓰기'란 행위에 대해 각자의 생각이 있을 것이므로 단언하기는 어렵지만, 나는 '글은 그 사람의 지문'이라는 말을 믿는다. 글이란 본인의 생각과 감정이 드러날 수밖에 없는 수단이고 글쓰기란 곧 나를 보여주는 행위이다. 그래서 미술관이라는 무대에서 도슨트로서 역할을 다하려면 글은 나라는 사람을 통과해 나와야 한다. 대본을 받아 든 배우가 그것을 그대로 낭독하지 않고 역할과 이미지에 맞게 발성, 외모, 액션 등을 변화시키는 것처럼 내가 쓴 스크립트와 거기에 녹아든 나라는 사람이 도슨트로 구현되었을 때라야 관람객 앞에서 자기다운 해설

을 들려줄 수 있다.

물론 시간을 어느 정도 투자하면 타인이 쓴 원고를 외워서 할 수 있고, 주어진 자료를 짜깁기하여 스크립트 이외에 에피소드와 유머를 섞어 재미있게 해설할 수도 있다. 그리고 그런 해설을 좋아하는 관람객도 분명 있다. 도슨트와 관람객의 만남은 대부분 단발성이고 전문적인 강연이 아니기에 적당한 해설은 조금의 요령으로도 가능하다. 하지만 시간이 지날수록 내 머리와 가슴을 거쳐 나온 스크립트가 아니라면 관람객에게 진심으로 가닿지 않는다는 것을 누구보다 본인이 가장 먼저 느끼게 된다. 운 좋게 몇 번은 괜찮을지라도 그런 방식의 해설로는 장기적으로 성장하는 도슨트는 되지 못한다. 모든 일이 그렇지만 자신의 시간과 열정, 거기에 투자하는 진심의 정도에 따라 자원봉사로서의 도슨트도 천차만별의 내공이 쌓이게 마련이다. 성장과 발전의 내공이든 그 시간을 어떻게든 메꾸면 된다는 안전 지향의 내공이든.

『박물관의 전시해설가와 도슨트, 그들은 누구인가』에서 빈번히 사용된 '말과 문장', '언어 구사', '경험과 기법'과 같은 표현처럼 스크립트를 작성하다 보면 '전시해설을 위한 스크립트'는 상당히 독특한 글쓰기와 말하기의 총합임을 느낄 수 있다. 미술사적 지식과 정보를 많이 아는 것이 좋은 스크립트와 무조건 연결되는 것은 아니며 현장에서 도슨트 해설을 잘하는 것과 비례하지도 않는다. 또 잘 쓴 스크립트가 반드시 좋은 해설로 이어지는 것도 아니다. 그 사이의 간극을 좁히는 것은 바로 도슨트의 역량에 달려있다.

멋진 도슨트로 서기 위한 출발선

　지금부터 도슨트의 역량을 키우기 위한 첫 단계인 스크립트를 만드는 방법과 완성한 스크립트로 현장에 설 때까지의 과정을 순차적으로 따라가볼 것이다. 도슨트 활동을 처음 시작한 사람이라면 아마도 이 과정이 상당히 번거롭고 부담스러울 것이다. 나도 그랬다. 스크립트라는 게 뭔지 잘 몰랐고 대충 써놓고는 쉽게 생각한 적도 있다. 관람객 앞에 서는 일이 큰 스트레스로 다가온 적도 있고 해설하고 나서 왜 그런 말을 했는지 후회한 적도 많다. 하지만 그것은 새로운 세상을 만난 낯섦에서 오는 작은 두려움일 뿐이다. 좌충우돌하며 지나온 지금은 과거의 나를 돌아볼 수 있는 시야를 갖게 되었다. 자료 준비부터 스크립트 작성을 거쳐 관람객 앞에 설 때까지의 과정은 하고자 하는 열정이 있다면 누구나 뛰어넘을 수 있으며 그 시간을 견뎌낸다면 멋진 도슨트로서 단단하게 자리 잡을 것이라 믿는다.

　달리기나 수영 등의 운동을 일정 기간 점진적인 강도로 지속하다 보면 어느 순간 신체적 고통을 뛰어넘어 행복을 느끼게 되는데 이를 '러너스 하이Runner's High'라고 한다. 도슨트로서 두렵고 떨리고 정신없는 순간을 반복하다 보면 어느샌가 자신만의 러너스 하이를 경험하게 될 것이다. 도슨트가 되고 싶은 독자에게도 혹은 매너리즘에 빠졌거나 답보 상태라고 느끼는 현직 도슨트에게도 앞으로의 이야기가 자신만의 러너스 하이를 찾아가는 출발선이 되기를 바란다.

2

도슨트가
만드는
스크립트

스크립트 자료 모으기

좋은 글을 완성하려면 풍부한 글감이 필요하듯 스크립트 쓰기 또한 하나의 글쓰기이므로 쓸거리, 즉 재료가 필요하다. 골조를 잘 짜야 건물이 튼튼할 수 있는 것과 마찬가지로 스크립트 또한 안전하고 건실한 자료를 잘 모으고 선별해야 한다.

개인마다 수집 방식의 차이는 있겠지만 스크립트의 바탕이 되는 자료는 4가지 정도로 요약할 수 있다. 첫 번째 자료는 전시 오픈 전에 전시를 기획한 학예사로부터 받는 '전시 기획자 교육'과 학예사와 함께 전시 현장을 돌아보는 '현장 투어'이다. 이 두 번의 교육에서 해당 전시에 대한 정보의 대부분을 얻을 수 있다. 두 번째 자료는 전시 안내문과 전시와 관련된 각종 홍보자료이고, 세 번째가 도슨트 각자의 개별적인 스터디와 조사이다. 첫 번째 자료가 미술관의 공식적인 교육에서 수집되는 자료라면 세 번째는 도슨트 개개인

이 역량을 발휘하여 수집하는 자료이다. 마지막 네 번째는 전시 제목이다. 전시 제목은 전시 내용을 가장 잘 설명하는 짧은 문구로 스크립트를 작성하는 데도 도움을 준다. 뒤에서 우리는 다양한 전시 제목을 자세히 들여다보면서 전시의 내용을 보다 함축적으로 담는 방법을 고민해 볼 것이다.

내가 짓는 건물의 골조는 어떤 방식으로 세울 것인지, 어떤 재료를 어떻게 어디에 넣어 활용할 것인지 상상하면서 읽어보길 바란다.

전시 기획자 교육과 현장 투어

전시 기획자는 보통 큐레이터, 학예사(이하 '학예사')라고 불린다. 국립현대미술관의 경우 보통 연말이나 연초가 되면 기자간담회를 통해 예정된 연간 전시 일정을 발표하는데 이때 전시명과 그 전시를 담당하는 학예사 이름이 명시된 보도자료가 나온다.

학예사는 전시를 기획하고 만드는 사람이다. 작가와 전시를 어떻게 만들어 나갈지 협의하고 전시장 디스플레이부터 책자 제작까지 전시 전반에 관여한다. 학예사는 전시 소개글을 쓰고 전시가 진행되는 동안 작가 토크라든지 관련 행사 등도 주관한다. 하나의 전시가 열리기까지 전시 공간을 디자인하거나 작품을 관리하는 등 전시에 관한 업무를 진행하는 인력은 많지만, 전시 전체를 관장하는 사람은 학예사이다.

반면 도슨트는 전시 기획과는 무관하다. 도슨트의 주된 역할은 완성된 전시에 대해 관람객을 대상으로 해설하는 일이다. 학예사도 전시해설을 하지만, 주로 전시 개막식 때의 공식 투어나 미술관 프로그램 중 이벤트로서 전시해설을 한다. 도슨트와 학예사 사이에는 '에듀케이터'가 존재한다. 미술관의 다양한 교육 프로그램을 개발하고 연구하는 에듀케이터는 도슨트 선발과 교육, 이후 전시에 관한 교육 진행과 해설 프로그램 운영, 전시 일정에 맞게 도슨트를 배정·관리하는 일도 담당한다. 규모가 작은 미술관에서는 학예사와 도슨트가 직접 소통하기도 하지만, 국공립 미술관에서 도슨트가 자주 소통하는 쪽은 아무래도 학예사보다는 에듀케이터이다.

하나의 전시가 오픈되기 전, 도슨트는 대개 세 번의 교육을 소화한다. 그리고 그 교육은 보통 '전시 기획자와의 만남(전시 기획자 교육)', '현장 투어', '현장 시연'의 순서로 진행된다. 도슨트 교육은 전시 오픈 전 교육부터 현장 투어 때까지는 학예사 중심, 이후 현장 시연부터 전시 진행 중에는 에듀케이터가 중심이 된다. 교육은 대략 전시 오픈 한 달 전부터 시작되는데 마지막 현장 시연 전까지 스크립트 초고가 어느 정도 완성되어야 한다. 이번 장은 스크립트를 위해 수집해야 할 자료에 대해 다룰 것이므로 현장 투어까지만 소개한다.

▌전시 기획자 교육

첫 번째 교육인 '전시 기획자 교육'에서 도슨트는 가장 본질적인

전시 정보를 얻을 수 있다. 이 시간에는 전시를 기획한 학예사로부터 해당 전시의 기획 의도, 배경, 작가 정보, 작품 설명 등 이론적인 교육을 받는다. 교육 전후로는 작가의 포트폴리오와 자료, 작품 설명 자료와 작가와 작품에 대한 평론, 전시장 도면, 작품 사진 등이 제공된다. 아직 전시장이 완성되지 않은 상태가 대부분이어서 주어진 자료를 숙독하면서 해설할 작품을 선별하고 전체 해설 시간을 가늠하는 개략적인 스크립트의 얼개를 짜놓는 단계이기도 하다.

교육 전에 미리 자료가 배부된다면 예습을 통해 질문을 준비하고, 전시 작품이 신작이라면 작가의 예전 작품에 대해 공부를 해두는 게 좋다. 불확실하거나 혼동되기 쉬운 정보와 전시회 기간 중 발생할 수 있는 작가와 작품 관련 이슈에 대한 대응을 학예사로부터 확인받을 수 있는 시간이기도 하다. 예습을 하고 전시 기획자 교육에 참여하면 생각할 거리, 쓸거리가 더 많아진다.

☑ **전시 기획자 교육 체크 리스트**

☐ 전시 기획 의도 숙지

☐ 작가 정보와 전시 제목 파악

☐ 전시장 도면 확인

☐ 출품 작품 파악

☐ 학예사가 강조하는 핵심 이해

▌현장 투어

두 번째 교육인 '현장 투어'는 전시 공개 전 전시해설을 배정받은 도슨트들과 학예사가 함께 전시장을 둘러보는 것이다. 현장 투어에서는 스크립트의 중요한 요소인 동선 결정을 위한 그림을 그릴 수 있다. 도슨트 활동이 실제 이루어지는 전시장에서 진행되므로 현장 투어는 전시해설 준비에 있어 가장 중요한 교육이라고 할 수 있다. 도슨트는 작품 배치가 완료된 전시장에서 학예사의 해설을 들으며 전시장 구조를 가늠하고 동선을 파악해야 한다. 이는 전체 스크립트의 구조와 분량을 조정하는 데 매우 중요하다.

전시마다 같은 방식으로 작품이 설치되지는 않는다. 가벽이 새로이 생기거나 여러 조형물이 만들어지기도 하므로 전시장은 매번 낯설 수밖에 없다. 또 도슨트 전시해설은 작품 전부를 해설하는 게 아니라 선별한 작품만 해설하기 때문에 어느 작품을 해설할지 관람객은 예상할 수 없다. 따라서 우리가 초행길을 지도 혹은 내비게이션을 이용하여 어려움 없이 갈 수 있는 것처럼 전시장 안에서 도슨트는 내비게이션 역할을 해야 한다.

현장 투어 때까지 전시장이 완성되었다면 더할 나위 없이 다행이지만 간혹 준비가 덜 된 전시장을 돌아볼 수도 있다. 전시장 입구가 가림막으로 가려져 있고 그 안에는 고소 작업대 리프트가 움직이는, 나무 자재가 쌓여있는 공사 현장처럼 말이다. 이럴 때는 자료 도면을 보고 무에서 유를 창조하듯 동선을 만들어야 한다. 이후 전시장 세팅이 완료되면 반드시 동선을 재확인해야 한다.

만약 학예사와 스케줄이 맞지 않거나 개인 사정 혹은 전시장 사정상 현장 투어를 할 수 없다면 도슨트 각자가 현장을 살펴보고 동선을 정해야 한다. 대부분은 에듀케이터가 대략적인 틀을 제시하므로 많이 어렵진 않다. 또한 스크립트 작성 이후 '현장 시연' 때 에듀케이터와 도슨트들이 함께 동선에 관한 의견을 나누면서 조정할 수 있으므로 크게 걱정하지 않아도 된다.

☑ **현장 투어 체크 리스트**

☐ 전체적인 전시장의 구조(입구, 출구 확인)

☐ 전시해설 스타트 지점과 엔딩 지점 결정
　(전시장 외부에도 작품이 전시된 경우 학예사, 에듀케이터 의견과 조율)

☐ 경사로, 계단, 이동 통로 점검 및 조명이 어두운 곳 확인
　(관람객 이동 시 주의 사항으로 전달)

☐ 전체 전시 작품 파악과 해설할 작품 선별(해설 시간 고려)

☐ 회화, 설치, 영상 등의 작품 종류에 맞는 도슨트의 스탠딩 지점 파악
　(사운드가 있는 작품은 주위 작품의 간섭 고려)

☐ 관람객이 머무를 공간 점검(특히 유명한 작품은 공간이 충분한지 확인)

☐ 다음 작품으로 이동 시 방향 지시 예상

☐ 관람객 체험 및 참여 작품의 조작 방법과 참여 방법 숙지

전시 안내 자료

미술관에는 리플릿^{Leaflet}, 팸플릿^{Pamphlet}, 브로슈어 혹은 도록^{Art} ^{Brochure} 등 명칭은 다르지만 해당 전시 내용을 담은 출판물이 있다. 보통 미술관 전시장 입구나 안내 데스크에 쌓여있는, 관람객이 하나씩 들고 가는 책자를 말하는데 접지 형태의 리플릿, 책자 형태로 발간하는 팸플릿이 그것이다(팸플릿이 더 일반적이다).

이 출판물들은 스크립트를 작성할 때 기본이 된다. '리플릿'과 '팸플릿'에는 전시 소개 글, 전시장 안내, 작가와 출품작에 대한 간략한 설명, 몇 개의 작품 사진 등이 수록되어 있다. 같은 작가의 같

리플릿, 팸플릿, 브로슈어, 도록

'리플릿'은 작은 잎이란 뜻으로 한 장짜리 인쇄물을 뜻한다. 보통 2단, 3단 접지 형태이다. '팸플릿'은 책자의 형태로 보통 최소 8~16쪽 정도인데 가운데 철심을 박은 형태가 많다. 주로 전시, 공연 등의 안내 책자로 사용된다. '가제본한 책'이란 뜻의 '브로슈어'는 주로 기업 소개와 상품 홍보를 위한 작은 책이라 할 수 있다.

미술관마다 사용하는 용어가 혼재되어 있다. 팸플릿보다는 리플릿이나 브로슈어가 더 자주 쓰이기도 한다. 미술관 아카이브 자료에도 리플릿이나 브로슈어 등의 용어가 섞여 있는 것을 보면 아직 하나로 정착되지 않은 명칭인 듯하다. 요즘은 탄소 중립 등의 환경 문제로 종이 사용을 줄이려 하기에 미술관에서도 관람권과 전시 안내문을 QR 코드로 제공하는 곳이 늘고 있다.

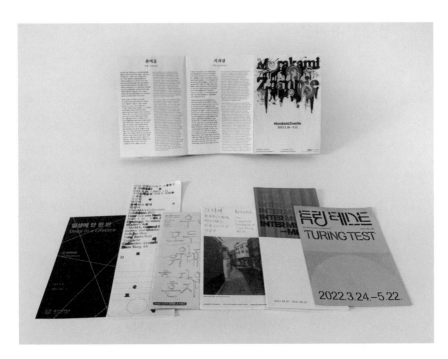

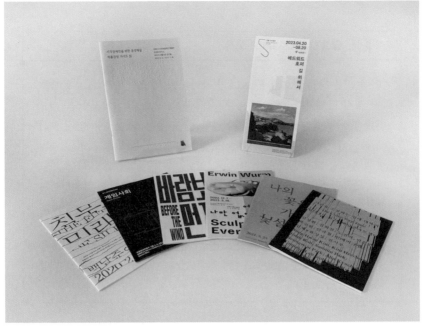

전시 리플릿(위), 팸플릿(아래)

┃ 전시 도록

은 작품이라도 어떤 주제를 기반으로 작품을 선정하고 전시를 기획했는지에 따라 해석이 달라지기 때문에 공식 발행되는 팸플릿이 전시 전체의 맥락을 가장 잘 나타낸다고 볼 수 있다. 이 팸플릿을 바탕으로 전시의 기획 의도, 주제 등을 파악해 스크립트의 방향을 잡는다.

팸플릿은 전시 내용을 축약하여 안내한다. 그래서 컴퓨터 ZIP 파일을 '압축 풀기' 하듯이 압축된 내용을 잘 풀어서 스크립트를 짜는게 도슨트의 일이다. 본인이 이미 알고 있는 작가나 작품이라고 해도 해당 전시에는 어떤 기획 의도가 있는지 파악하는 게 제일 중요하다.

그래서 새로운 전시의 팸플릿을 보면 이것을 어떻게 더 잘 풀어낼지, 더 꽁꽁 묶어 놓지는 않을지 가슴이 살짝 두근거리며 긴장하게 된다.

팸플릿에는 보통 국문 버전과 영문 버전이 나란히 실려 있다. 영어로 해설하는 도슨트가 아닌 이상 영문 버전은 지나치기 쉬운데, 영문 해설이 도움이 될 때가 꽤 있다. 전시 팸플릿의 국문 버전은 대부분 전문 용어가 사용되어 단어나 문구가 어렵고 한자어 조합도 많아 무슨 뜻인지 이해되지 않을 때가 있다. 조금 더 나긋하게 전달하기 위해 의미를 알아볼 때 영문 버전을 해석하면 도움이 된다. 국문 버전과 정확히 일대일 대응은 아니지만 영문 버전에는 해설에 추가할 만한 의미 있는 내용이 나오기도 상투적인 국어 표현이 새롭게 이해되기도 한다. 국문과 영문을 교차 해석하다 보면 간혹 누락된 표현을 확인할 수도 있다.

'도록'은 미술관 관장의 인사말, 전시 기획자의 전시 소개글, 상세한 전시 안내, 고화질의 작품 사진, 전시장 전경, 작가와 작품에 대한 평론, 작가의 전시 약력 등이 실린 책이다. 도록은 팸플릿보다 무게감이 있는데 대부분 전시 오픈과 비슷한 시기에 출간된다(출간 시기가 늦는 경우도 있다). 도록은 작가의 작품 세계 전반에 관한 전문적이고 깊이 있는 내용이 대부분이라 이것을 인용해 스크립트를 꾸미기는 다소 무겁다. 사실 관계 확인, 작품과 작가에 대한 자세한 정보의 습득, 전시 흐름 등을 파악하는 용도로 사용하면 좋다.

도록은 도슨트 해설을 위한 일종의 기본 참고서라고 할 수 있다. 그래서 스크립트에 직접 적용하기보다는 배경지식으로 통독, 정독하면 좋다. 유명한 작가의 경우 기존의 여러 전시를 통해 충분한 정

보가 담긴 도록이 이미 존재한다. 상업적인 전시는 전시 전에 완성되어 판매하고 있을 경우가 많으니 이를 활용하면 된다.

도슨트 개별 조사, 연구와 스터디

전시 교육과 현장 투어가 끝나면 글쓰기로서의 스크립트 작성 시간이 다가온다. 이 시점부터 도슨트 개개인의 역량이 발휘된다. 미술관에서 제공하는 팸플릿, 전시 작품에 대한 자료, 현장 투어를 통해 실제 전시장의 전체적인 구조까지 숙지했다면 다음은 스크립트 작성에 필요한 재료를 리서치해야 한다.

무엇을 검색할까? 작가의 홈페이지 또는 SNS, 작가 인터뷰, 작가와의 대담, 작가가 쓴 기고문이나 저서, 미술관 홈페이지, 동일한 작가의 전시나 유사한 주제의 전시가 열렸던 다른 미술관의 전시 정보, 작가를 다룬 서적·영화·음악, 평론가의 비평, 보도자료를 포함한 전시 관련 기사 등이 검색 대상이다.

▌작가의 홈페이지&인터뷰

스크립트 작성 시 사실 여부를 확인하기 위해 최우선으로 두는 기준에는 작가의 홈페이지, 작가 인터뷰가 있다.

작품을 이해하려면 작가가 살아온 삶의 이력과 작품의 변천사를 파악하는 것은 기본이다. 작가가 전형적인 예술 교육을 받고 자랐는지 독학인지 미술을 전공했는지 아닌지 가족관계, 성장 과정, 거주지와 주변 환경 등 모두가 작가의 작품을 해석하는 밑 재료가 된다. 작가의 출생지와 성장기를 보낸 곳이 작품에 반영되기도 하고 작가가 거주하는 곳이 달라지면 작품이 달라지기도 한다. 작가가 유학했다면 유학한 도시에서의 생활, 그곳에서 만난 사람들과의 상황 등이 작품의 배경이 되는 경우도 많다.

스크립트 작성에 중요한 소스가 되는 이런 정보를 한 번에 파악하기에는 시공간의 제약이 있으므로 작가 홈페이지에서는 이력, 전시와 작품 리스트를 확인하고, 작가 인터뷰에서는 작품 세계 전반과 작가의 변화를 들여다본다.

요즘은 각 미술관에서 전시마다 해당 작가의 인터뷰를 진행하는 편이고 유튜브나 아트 채널에서는 현재 진행하는 전시뿐만 아니라 지난 전시의 작가 인터뷰를 어렵지 않게 찾아볼 수 있다. 이 밖에 작가와의 대화, 전시 대담, 작가 강연, 전시와 관련은 없지만 일반 대중의 이해를 돕기 위해 작가가 등장하는 영상이나 기록도 많다. 이는 스크립트를 위한 전시해설 자료로 더할 나위 없이 좋다. 작가의 입을 통해서 나온 이야기라서 신뢰할 수 있고 작품에 대한 작가의 생각과 의도를 좀 더 상세하게 알 수 있기 때문이다.

전시장에서 작품 앞에 선 관람객이 가장 궁금해하는 것은 '무얼 그린 것이지?', '작가는 무얼 생각하고 이런 작품을 만들었지?'일 것이다. 전시가 작품들을 배치하고 구성하는 학예사의 기획력에 달

려있다면, 전시장에 있는 작품 하나하나에는 창작자의 맥락이 있을 것이다. 전시된 작품의 의미와 그것들이 서로 맺는 관계를 알고 싶을 때 작가의 인터뷰만큼 정확한 정보를 주는 것은 없다.

팬데믹 이전에는 학예사의 주선으로 작가와 도슨트가 함께 만나는 자리가 가끔 있었는데, 작가의 작업실에서 작품과 작가에 관해 질문하고 바로 답을 얻을 수 있어서 상당한 도움이 되었다. 이처럼 작가를 직접 만나 이야기를 들어보는 게 제일 좋겠지만, 물리적으로 불가능한 경우가 많고 쉽지 않은 만큼 작가의 인터뷰 자료는 소중하다.

간혹 작가의 의도와 정확히 일치하지 않은 기획 전시인 경우에도 큰 틀은 작가의 창작 의도와 벗어나지는 않는다는 점을 기억하고 스크립트를 작성하면 무난하다. 작가가 고인이 되어 부재한 상태이고 작가 인터뷰 같은 생전의 자료가 거의 없는 경우에는 전시 기획 의도를 기준으로 삼고 자의적인 해석은 하지 않은 편이 좋다.

예전에 "처음 만나는 모든 전시는 첫사랑의 설렘을 닮았다."라고 써둔 적이 있는데, 작가에 관한 공부를 할 때 종종 그런 느낌을 받는다. 잘 모르는 작가지만 어떤 사람인지 궁금해지고, 그 궁금증을 해소하기 위해 이리저리 탐색하는 동안 작가를 알아간다는 느낌. 낯설던 사람이 친숙해지고, 그의 생각이 드러난 작품을 만나고, 이해하게 되는 과정이 사랑의 과정과 닮았기 때문이다.

몇 년 전 백남준아트센터 도슨트로 활동을 시작했을 때의 일이다. 백남준의 광대하고 깊은 작품 세계를 제대로 이해하지 못한 채로 여러 날이 지났다. 스크립트 준비를 하던 어느 날, 백남준의 인터뷰 영상에서 어눌한 한국말로 영어를 섞어가며 말하는 그를 보다

가 나도 모르게 슬며시 미소 짓고 있는 나를 발견했다. '아 그래, 백남준은 이렇지' 하는, 작가가 어느 순간 내 마음에 들어온 느낌. 작가를 알게 된다는 건 그런 느낌이다. 작가의 인터뷰를 파고 파다 보면 점점 그 느낌이 진하게 다가오는 순간이 온다.

▌ 미술관 홈페이지와 SNS 채널 그리고 오디오 가이드

미술관 홈페이지는 그 미술관이 지향하는 방향을 보여준다. 따라서 미술관 홈페이지에 게시된 아카이브 자료, 전시 안내나 홍보기사 등은 전시해설 시 훌륭한 자료가 된다. 외부에서 자료를 찾느라 돌고 돌았는데 홈페이지에서 작품과 작가에 관한 정확한 정보를 발견한 적이 있을 만큼 미술관 홈페이지의 정보는 스크립트 작성의 교과서와 같다.

여러 미술관의 홈페이지를 통해 얻는 정보는 도슨트가 다양한 시각에서 접근할 수 있어 좋은 정보가 된다. 미술관마다 작가와 작품을 바라보는 관점이 다양해서 같은 작가의 전시라도 작품 구성이 다르고 학예사의 기획 의도 또한 다르기 때문이다. 요즘은 미술관 SNS 채널을 통해서도 접근할 수 있는 정보가 많고, 아카이브 자료를 공유하는 미술관도 있어서 스크립트 자료로 활용할 수 있는 범위가 훨씬 더 넓어졌다.

또 전시와 함께 '오디오 가이드'를 제공하는 미술관도 꽤 많다. 개략적이고 특징적인 해설로 이루어진 오디오 가이드는 도슨트의

해설과 구별되어야 하지만 전시 초반에 참고하면 해설의 방향을 잡는 데 도움이 된다.

▌서적·영화·음악

단색화 전시라든가 초현실주의 전시 같은 '주제전'은 국내외 여러 작가와 그들의 작품 경향까지 알아야 해서 인터넷 검색으로는 정보가 부족할 때가 있다.

이런 전시의 스크립트 작성을 위해선 여러 작가의 작품이 왜 한 전시에 모여 있는지 그 맥락을 살펴보고 개별 작가와 개별 작품을 기획 의도와 연결해야 한다. 한 권의 책을 소개하기 위해 중심 주제를 찾는 것과 비슷하다. 여기서 개별 작가와 개별 작품의 자료는 작가와 작품에 대한 기본 정보뿐 아니라 그것의 기반이 되는 철학 또는 작가와 작품을 다룬 책이나 영화, 음악 등 예술의 분야를 총망라해서 찾아야 한다.

국립현대미술관 과천에서 열린 《MMCA 이건희컬렉션 특별전: 모네와 피카소, 파리의 아름다운 순간들》의 전시해설을 담당한 적이 있다. 당시 나는 전시 기획자 교육과 현장 투어에서 얻은 정보만으로는 스크립트를 구성하기에 단편적이고 맥락이 다소 부족하다고 느꼈다. 게다가 기존에 알고 있던 고갱, 피사로, 모네, 르누아르, 달리, 미로, 샤갈과 피카소에 대한 지식도 흐릿하고 제각각이었다. 이 기회에 다시 공부하기로 마음먹고는 각각의 예술가에 관한

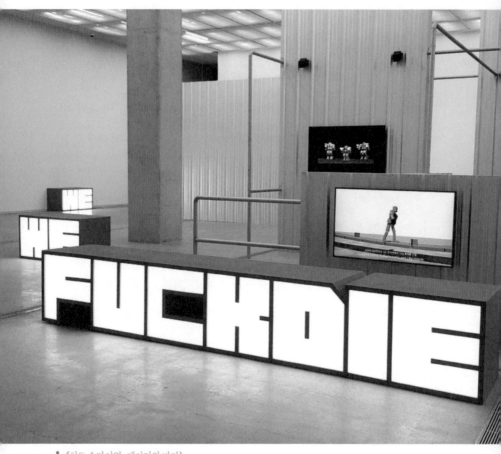

《히토 슈타이얼-데이터의 바다》

책을 읽고 화집도 구해서 살펴보고 벨 에포크 시대를 잘 표현한 영화 〈미드나잇 인 파리*Midnight in Paris*〉도 다시 봤다. 시간과 품이 많이 들었지만 개별 인물의 일대기와 에피소드, 전시장에 걸린 작품의 창작 연도에서 추출한 정보를 조합해서 작성했더니 훨씬 풍부한 스크립트가 된 경험이 있다.

작가 단독전이지만 정보가 부족한 경우도 있다. 국립현대미술관 서울에서 진행된 《히토 슈타이얼-데이터의 바다》는 아시아 최초로 한국에서 열리는 전시이다 보니 국내에서 참고 자료를 구하기가 어려웠다. 미디어, 이미지, 기술에 관한 작품을 창작하는 미디어 아티스트 히토 슈타이얼은 워낙 방대한 분야를 넘나드는 작가라 외국 미술관의 전시 이력을 찾아 해석했지만 쉽지 않았다. 다행히 히토 슈타이얼이 저술한 세 권의 책[1]이 국내에 출간되어 있었다. 참고 자료라고는 그 책들이 전부였지만 그나마 이를 바탕으로 스크립트를 짤 수 있었다. 독해가 쉽지 않은 책이라서 이해하기 어려운 부분이 있었는데, 마침 전시 연계 프로그램에서 책의 일부 내용을 설명하는 강연을 들을 수 있어서 전시해설에 도움을 받은 기억이 있다(전시 연계 프로그램은 보통 전시 개막 이후에 진행되므로 스크립트 작성 초기에 자료로 활용하기에는 시기가 맞지 않는다. 대신 '스크립트 수정' 과정에는 반영될 수 있다).

음악도 좋은 소스이다. 작가에게 영향을 준 음악가와 작품에 사용된 음악은 작품 해설을 위해 꼭 알아두어야 한다. 예를 들어 백남준 작품 중에 1965년 뉴욕에서 선보였던 〈달은 가장 오래된 TV〉에는 베토벤의 피아노 소나타 14번 〈월광〉이 삽입되었고, 저드 얄커

트가 같이 작업한 〈전자 달2〉라는 작품에는 드뷔시의 〈달빛〉이 삽입되었다. 똑같이 '달'을 소재로 한 작품이지만 쓰인 음악은 달랐다. 베토벤의 〈월광〉이 장엄하고 묵직하게 온 세상에 내려앉은 달빛의 느낌이라면, 드뷔시의 〈달빛〉은 교교하고 잔잔하게 세상을 비추는 느낌이다. 도슨트라면 작품의 배경 음악을 들어보는 수고로움도 필요하다.

이뿐 아니라 현대 미술, 특히 미디어 작품에는 사운드가 굉장히 중요한 역할을 하고 있다. 작가가 직접 사운드를 창작하거나 기존 음악을 끌어오고, 협업의 형태로 뮤지션과 함께 작업하는 등 미술관 전시장에서의 사운드 작업이 드물지 않다. 이름이 알려진 뮤지션이 작품에 참여하는 경우도 있고 작품의 배경 음악과 사운드 효과에 대해 궁금해하는 관람객이 많아졌으므로 이런 정보는 전시에 대한 흥미를 끄는 좋은 재료가 된다.

▌평론 자료, 전시 관련 기사

도슨트마다 평론의 활용도가 다르겠지만, 나는 스크립트를 쓰기 전에는 평론을 일부러 찾아 읽지 않는 편이다. 전시에 대한 이해가 미숙한 상태에서 남의 평가를 읽으면 그대로 흡수하기 쉬워서다. 평론가의 관점마다 다르게 표현된 각각의 평론을 스크립트에 반영한다면 내 글도 남의 글도 아닌 설익고 어설픈 글이 되기 십상이다. 어려운 말로 쓰인 평론을 스크립트에 반영하기보다 단순할지

백남준, 〈달은 가장 오래된 TV *Moon is the Oldest TV*〉, 1965(2000)

CRT TV 모니터 13대, 12-채널 비디오, 컬러, 무성, LD ; 〈E-Moon〉, 1-채널 비디오, 컬러, 유성, DVD, 백남준아트센터 소장.

12대의 브라운관 TV 모니터에 차고 이지러지는 달의 모습을 담았고, 후에 〈월광〉 사운드와 백남준의 목소리가 합쳐진 E-MOON을 보여주는 모니터 1대가 추가되었다(1999년). 총 13대.

12대의 모니터는 오른쪽 모니터에서 왼쪽 모니터로 갈수록 초승달에서 보름달로 달이 차는 모습으로 구현되어 있다. 모니터의 달은 진짜 달을 촬영한 것은 아니고 모니터 내부 진공관을 조작한 것이다. 이 방식은 오래 유지하기 쉽지 않아서 지금은 촬영한 것으로 디지털 이미지화했다.

오래전 텔레비전이 없던 시절에, 사람들은 달을 보고 절기를 가늠하고 방향을 확인했다. 지금 우리는 텔레비전을 비롯한 수많은 디지털 매체를 통해 정보를 얻는다. 그런 면에서 달이 바로 가장 오래된 정보의 원천이란 의미를 보여주는 작품이다.

백남준·저드 얄커트, 〈전자 달2〉, 1966~1972

1966년부터 백남준과 저드 얄커트는 〈전자 달〉을 공동 제작했는데, 전자 원리가 아닌 인이라는 화학물질로 달의 이미지 구현했다. 빨강, 초록, 파랑과 같은 다양한 인을 가지고 달의 이미지를 만들고 그 장면을 얄커트가 촬영한 것이다.

이후 1967년 작품은 필터를 사용하여 달 이미지에 색을 입히고 글렌 밀러의 〈달빛 세레나데〉를 사운드로 삽입했다. 1969년 제작된 〈전자 달2〉은 클로드 드뷔시의 〈달빛〉이 배경 음악이다. 다양한 색과 모양의 달 이미지가 반복되다가 백남준 옆얼굴이 달에 비치기도 하고 포크와 칼이 놓인 접시 형태의 달이 되기도 한다.

저드 얄커트의 인터뷰를 보면 인이라는 물질을 가지고 실험했을 때 정말 달처럼 사라졌다 나타나는 현상을 발견해서 놀라웠다고 한다.(백남준아트센터 홈페이지 작품 설명 참조)

언정 도슨트가 느낀 작품의 첫인상이 더 중요하다고 생각한다. 평론이 불필요하다는 의미는 아니며 전시가 진행되어 익숙해지면 차차 읽어가는 편이다.

전시 관련 기사도 주시할 필요가 있다. 요즘 미술관들은 보통 전시 개막 전후로 기자간담회 형식의 프리뷰 진행을 한다. 이때 일괄적으로 쏟아지는 기사 대부분은 미술관에서 배포하는 보도자료 중심의 내용이다(보도자료는 미술관 홈페이지에 게시된다). 개괄적인 내용은 참고해도 좋지만 사실 이보다 더 활용할 만한 기사는 전시가 진행되면서 나오는 예술 전문 기자의 글이다.

▌아트 뉴스, 미술 잡지, 해외 미술관 사이트, 아트 페어와 비엔날레

대부분의 도슨트는 다양한 영역에 관심이 있으며 예술과 미술관, 전시 동향에 더듬이를 세우고 있다. 틈틈이 알아두면 전시해설 준비에 여러모로 도움이 되기 때문이다.

우선, 국내에서 열리는 전시와 국내외 작가들을 소개하는 아트 뉴스와 미술 잡지. 현재 해외에서 좋은 평가를 받는 한국 작가와 외국 작가의 전시 소식, 주목받는 작가와 새로운 전시 정보는 아트 뉴스, 미술 잡지에서 빠르게 알 수 있다.

갤러리와 미술관의 수많은 전시를 발품 팔아가며 주기적으로 돌아보고 '프리즈'와 '키아프'와 같은 각종 아트 페어와 비엔날레에 방문하는 것도 경험을 확장할 수 있는 좋은 기회다. 물론 비용과 시

프리즈 *Frieze*

2003년 프리즈 런던(Frieze London)을 시작으로 LA, New York, Seoul 등 지에서 매년 열린다. 2023년 코엑스에서 KIAF와 동시에 열린 제2회 프리즈 서울에는 총 36개국에서 약 7만 명 이상의 관람객이 다녀갔다고 한다.

키아프 *KIAF, Korea International Art Fair*

(사)한국화랑협회와 (주)코엑스가 주최하고, 한국국제아트페어 운영위원회가 주관하는 한국국제아트페어로 아시아 최대 아트 마켓이라 할 수 있다. 2002년 처음 시작되었다.

간이 소요되지만 여유가 생길 때마다 꾸준히 다니면 새로운 작가와 작품을 알게 되고 좀 더 넓은 시야에서 미술 현장을 이해할 수 있다.

해외 미술관 사이트도 비슷한 주제의 전시가 열린 적이 있거나 작가의 순회전일 때 도움을 받을 수 있다. 다만 해외 자료는 필요한 경우에만 활용하는 게 좋다. 영어 외의 외국어는 번역기의 도움을 받는다고 해도 과유불급인 경우가 많다. 너무 많은 자료는 스크립트에 다 녹여내지 못하고 때로 독이 될 수도 있다.

참고할 만한 미술 잡지 및 뉴스 사이트(가나다순)

국내

- 서울 아트 가이드(Seoul Art Guide)/김달진연구소 www.daljin.com
- 아트 인 컬쳐(Art In Culture) artinculture.kr
- 월간 미술 monthlyart.com

전시 제목

'전시 제목'은 전시를 축약한 문장 혹은 문구이며 전시를 기획한 학예사의 시선을 보여준다. '전시 제목=학예사의 의도'라고 해도 무방하다.

전시를 본다는 것은 한 권의 책을 읽는 것과 같다고 생각한다. 다만 책과 달리 미술은 문자와는 다른 언어로 우리에게 말을 건네고 생각할 거리를 던져준다. 책에서 제목과 목차를 먼저 훑어보고 내용을 상상하듯이 전시 제목은 전시가 어떤 이야기를 전해주고 감상하고 이해할 수 있을지 알려주는 첫걸음이다.

그래서 스크립트 작성의 도입부에 전시 제목을 풀어서 설명하는 부분을 꼭 넣는다. 일종의 간단한 예습이라고 할까. 관람객이 '아

하, 이 전시는 아마도 이런 이야길 하겠구나'라고 대략이라도 예상하면 좋겠다는 의미이다. 전시가 난해하거나 어려울수록 제목 풀이는 더욱 중요해진다. 전시 제목과 관련하여 인상 깊었던 전시를 살펴보면 다음과 같다.

2017년 국립현대미술관 과천의《국립현대미술관 소장품특별전: 균열》전시. '균열(龜裂)'은 거북의 등에 있는 무늬처럼 갈라져 터짐을 뜻한다. 20세기 이후 한국 근현대미술 소장품을 통해 우리의 생각과 일상에 조금씩 틈을 벌어지게 하여 생각 전환의 계기를 마련하자는 의미이다. 기존의 체계와 고정관념을 깨뜨리고 낯섦에서 새로운 시선을 찾도록 유도하는 하나의 방식이 예술임을 보여준 전시였다.

또 2019년 국립현대미술관 서울에서 열렸던 박서보 전시의 타이틀은《박서보: 지칠 줄 모르는 수행자》였다. 1960년대 박서보 작가의 '앵포르멜 추상'부터 최근 '묘법'에 이르기까지의 작품을 전시한 회고전 형식이었는데, 구순의 화가가 멈추지 않고 자신을 수련하며 닦아온 화업의 길을 여실히 드러낸 전시였다. '지칠 줄 모르는 수행자'라는 타이틀은 이것을 한 마디로 정의한 제목이었다. 당시 전시

앵포르멜 미술

Informalism 또는 Art Informel. 앵포르멜 미술은 제2차세계대전 후에 정형화되고 아카데미즘화한 추상 특히 기하학적 추상에 대해 반발로 일어난 것으로 미리 계획된 구성을 거부하고 자발적이고 주관적으로 표현하는 경향을 말한다.

를 담당한 학예사를 돕던 인턴이 니체의 『인간적인, 너무나 인간적인』이라는 책에서 "모든 위대한 예술가는 고안해 내는 일뿐 아니라 내버리고, 검토하여 정리하며, 수정하고, 정돈하는 일에서도 권태를 모르는 위대한 노동자다."라는 문장을 가져와 제안했다는데, 참 적절한 타이틀인 듯하다.

국립현대미술관 과천의 이건희컬렉션 해외 미술전의 제목은 《MMCA 이건희컬렉션 특별전: 모네와 피카소, 파리의 아름다운 순간들》이었다. 이 전시의 영문 제목 'MMCA Lee Kun-hee Collection: Monet, Picasso, and the Masters of the Belle Epoque(벨 에포크 시대의 거장들)'에서는 의미가 중요했다. '벨 에포크*Belle Epoque*'는 프랑스어로 '아름다운 시절'이란 뜻으로 19세기 말부터 제1차 세계대전이 일어나기 전인 1914년까지를 말한다. 이는 산업혁명을 바탕으로 경제가 급속도로 발전하며 도시의 기반 시설이 건설되기 시작하고 문화와 예술이 활짝 꽃피던 시대적인 의미 외에 인상주의, 입체주의, 초현실주의의 '거장*Masters*'이라 일컫는 당대 예술가들이 서로 교류하며 우정과 예술혼을 불태웠던 시기를 벨 에포크라고 은유적으로 표현한 것이기도 하다.

특히 이건희컬렉션 관련 전시는 2021년 국립현대미술관 서울관의 《MMCA 이건희컬렉션 특별전: 한국미술명작》을 시작으로, 전국의 국공립 미술관을 돌며 다양한 주제로 순회전을 했는데 미술관마다 전시 제목이 모두 달랐다. 국립중앙박물관의 《어느 수집가의 초대》, 광주시립미술관의 《사람의 향기, 예술로 남다》, 부산시립미술관의 《수집: 위대한 여정》, 울산시립미술관의 《시대 안목》, 대구

▌ 경기도미술관의 《사계》

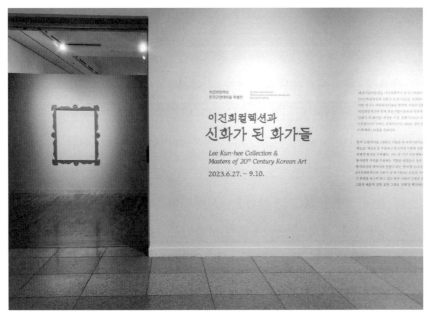

▌ 대전시립미술관의 《이건희컬렉션과 신화가 된 화가들》

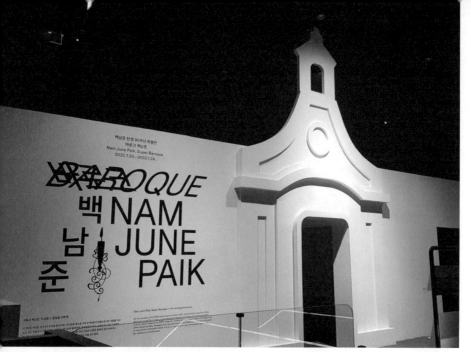

백남준아트센터《바로크 백남준》전시 타이틀 전경

시립미술관의《웰컴 홈: 개화》, 경기도미술관의《사계》, 대전시립미술관의《이건희컬렉션과 신화가 된 화가들》, 전남도립미술관의《조우》등 각자 다른 타이틀로 이어졌다. 비슷한 작품으로 구성된 전시라도 기획의 시선이 조금씩 다른 것을 확인할 수 있다.

다른 미술관의 전시도 마찬가지다. 백남준아트센터의 전시를 예로 들어보자면, 2021년 백남준아트센터의 상설전《웃어》는 백남준이 활동했던 플럭서스*Fluxus* 그룹 60주년을 기념하여 마련된 전시로 그들이 중점적으로 사용한 표현 방식인 '유머'를 중심으로 살펴본 전시였다. 60여 년 전 도전적이고 전위적인 예술을 시도했던 플럭서스 예술가들의 유쾌하고도 도발적인 작품에서 유머러스함을 공

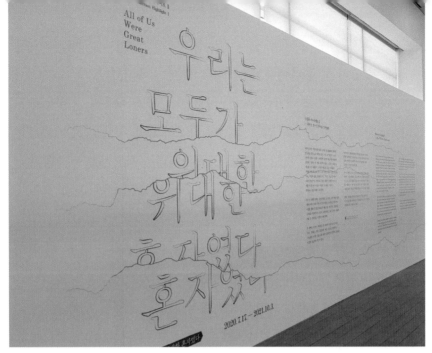

부산시립미술관의 소장품 전시《BMA 소장품 하이라이트 2: 우리는 모두가 위대한 혼자였다》
전시 타이틀 전경

통으로 찾을 수 있었다.

　백남준 탄생 90주년을 맞이해 기획된 특별전《바로크 백남준》에서는 비디오 아티스트로만 알려진 백남준의 레이저를 비롯한 대형 미디어 설치 작품을 볼 수 있었다. '바로크*Baroque*'란 원래 울퉁불퉁한 진주라는 뜻으로 르네상스 예술과는 확연히 달라진, 균형이 맞지 않고 과장된 장식적인 스타일을 모멸적으로 칭한 표현이었다. 렘브란트, 요하네스 페르메이르, 벨라스케스의 그림 같이 중심부 모델은 환하게 그리고 배경은 어둡게 처리한 방식이 바로크 양식의 회화이다. 주로 건축에서 두드러진 바로크 양식은 미술사가 정립되면서 부정적 의미는 사라지고 회화, 조각, 음악, 춤 등 모든 예술 매

체를 종합하는 '종합예술 *Gesamtkunstwerk*'로 기록되었다.

따라서 《바로크 백남준》에서 '바로크'는 빛과 어둠의 대비가 강렬했던 예술 사조라는 점에서 그의 작품이 빛을 주제로 한 매체의 변화를 보여준다는 의미가 있다. 회화이거나 조각이기도 하면서 음악과 무용이 융합된 종합예술이라는 의미도 포함된다. 문화 테러리스트라고 불리던, 남들이 하지 않던 새로운 시도를 했던 백남준의 예술적 특징도 바로크라는 말과 잘 맞아떨어진다고 할 수 있다.

2020년 부산시립미술관의 소장품 전시는 《BMA 소장품 하이라이트2: 우리는 모두가 위대한 혼자였다》라는 타이틀로 진행되었다, '우리는 모두가 위대한 혼자였다'라는 이 문구는 기형도 시인의 시 「비가2」에서 차용한 것이다. 팬데믹 한가운데에서 진행되었던 이 전시는 사회적 거리두기로 인해 모두가 개별적으로 고립될 수밖에 없지만, 끝내 각자가 자기 자리에서 재난을 버텨낸 '위대한 혼자'라는 위로로 다가왔다. 스물여덟의 짧은 생을 마치고 요절한 시인의 시는 살아남아 재난의 시대를 관통하는 전시와 어우러졌다. 개인적으로 좋아하는 시인이고 「빈집」과 「질투는 나의 힘」을 읽으며 학창 시절을 지나온 세대로서 상당히 감명받은 전시였다.

2021년 경기도미술관의 세월호 7주기를 추념하는 《진주 잠수부》라는 전시도 빼놓을 수 없다. '진주 잠수부'는 발터 벤야민을 애도하며 한나 아렌트가 쓴 에세이 『발터 벤야민』의 세 번째 소제목에서 빌려왔다. 한나 아렌트는 재능 있는 친구이자 동료였지만 스스로 생을 마감한 벤야민의 죽음을 애석해하며 그가 잊히지 않길 바라며 이 책을 썼다고 했다. 그녀의 표현처럼 이 전시의 제목

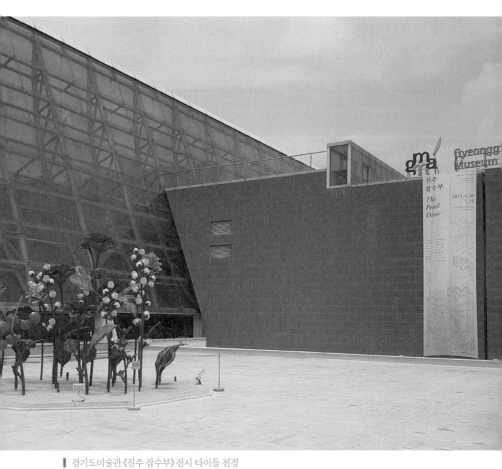

▌경기도미술관《진주 잠수부》전시 타이틀 전경

은 경기도미술관 앞 주차마당이 한때 세월호 분향소가 있었던 자리라는 장소적 특정성과 함께 잊혀가는 세월호 사건의 기억을 붙잡고 먼 미래에도 그 의미를 되새기기를 바라는 의도가 깃들어 있었다. 야외조각공원에서부터 주차장까지 전시된 작품들을 찾으러 봄부터 여름까지 무성히 자란 덤불들 사이를 헤쳐 갔을 때, 관람객 스스로가 진주와 산호를 캐는 잠수부가 되었음을 불현듯 알아차렸을 것이다.

마지막으로 팝아트의 대가인 앤디 워홀의 전시가 에스파스 루이비통 서울에서 《앤디를 찾아서》라는 제목으로 진행되었다. 앤디워홀은 유일성과 오리지널리티를 작품의 가치 척도로 삼았던 기존의 예술가들과는 달리, 마치 공장에서 찍어내듯 대량 생산 방식(팩토리)으로 작업해 왔다. 그래서 그동안 워홀의 전시는 팩토리 개념, 팝아트 작품 중심이 일반적이었다. 반면 사진전이었던 이때의 전시는 앤디 워홀이라는 예술가 한 사람으로서의 정체성 고찰에 기획 의도가 좀 더 접근해 있었다.

이렇듯 전시의 제목이나 그 제목을 붙인 연유를 파악해 보면 도슨트 해설을 위한 스크립트의 방향 절반은 정해졌다고 보면 된다. 도입부에서 전시 제목의 의미를 풀이한 후, 전시장에 왜 이런 작품이 전시되었는지 전시 타이틀 안에서 작품 해설을 연관시켜 전달하면 관람객이 작품과 전시를 이해하는 데 큰 도움이 된다. 또한 이러한 도입은 관람객의 흥미를 유도하여 작품 감상에 적극적으로 참여하게 만드는 효과가 있다.

모은 자료로 스크립트 만들기
(글쓰기로서의 스크립트)

앞에서 서술한 스크립트의 재료가 준비되면 본격적인 스크립트 쓰기가 시작된다. 모든 글은 서론, 본론, 결론이 있어야 하고 이는 스크립트도 예외는 아니다. 그렇다고 스크립트를 논문처럼 주석을 달아가며 무겁게 작성할 필요는 없다. 스크립트 작성 이유는 '말하기라는 최종 목적을 달성하는 것'이고 정해진 시간에 소화할 수 있는 말하기가 가능하도록 구성하는 것이 핵심이 된다.

우선 이 책에서 설명하는 '스크립트'는 기본적인 자료로 구성하는 가장 교과서적인 스크립트임을 미리 밝힌다. 즉 아직 능숙하지 않은 초보 도슨트의 시선에서 기본 자료로 출발하는 '스크립트 만들기'를 이야기하려 한다. 여기서 말하는 기본 자료란 누구나 볼 수 있는, 일반 관람객에게도 공개된 자료를 뜻한다. 이 책은 그 자료를 중심으로 한 스크립트를 예시로 했다.

스크립트의 구조는 도입부, 해설부, 맺음부의 구성이 일반적이다. 단계별로 필요한 내용과 작성 방법 등을 알아보자.

도입부

관람객과 처음 대면하면서 해설을 시작하는 부분이다. 흔히 인트로라고 하며 구성은 다음과 같다.

가. 인사와 자기소개

나. 전시 기획 의도와 작가 소개, 전시 맛보기 설명과 전시 제목 풀이

다. 동선(전시실) 안내, 예상 시간, 주의 사항 전달 등

가. 인사와 자기소개

가장 먼저 도슨트는 관람객에게 인사를 건네고 간단한 자기소개를 한다. "안녕하세요, 저는 ㅁㅁㅁ미술관 도슨트 ㅇㅇㅇ입니다." 혹은 "안녕하세요 △△△ 전시해설을 맡은 도슨트 ㅇㅇㅇ입니다." 정도가 기본이다. 자원봉사라면 '전문 자원봉사 도슨트'라고 덧붙이기도 하므로 도슨트의 소개는 해당 미술관의 방침에 따른다. 그다음은 날씨라든가 시의성 있는 이야깃거리를 한두 마디 하면서 미술관을 방문한 관람객을 환영하고 친밀감을 조성할 수 있는 메시지를 전달한다.

나. 전시 기획 의도와 작가 소개, 전시 맛보기 설명과 전시 제목 풀이

관람할 전시에 대한 개략적인 정보를 주는 부분이다. 주로 전시 팸플릿에 나온 기획 의도와 전시 소개, 작가의 특징적인 이력 등이 재료로 쓰인다.

예를 들어 국립현대미술관 덕수궁 《백년의 신화》전시는 이중섭 탄생 백 주년을 기념한 국립현대미술관 최초의 이중섭 개인전이었다. 따라서 도입부에서는 이중섭에 대한 소개, 연대기적인 구성으로 네 개의 전시실에서 열린다는 점, 작가의 은지화, 엽서화, 편지화 같은 특징적인 작품을 둘러보겠다는 것을 언급해 주면 된다. 또 백남준아트센터의 《웃어》는 플럭서스 주창 60주년 기념 전시로 '플럭서스'라는 그룹 창설 과정과 그룹 활동에 대한 설명을 간단히 하는 것이 관람객에게 도움이 될 것이다.

만약 해당 미술관 건립 몇 주년 같은 특별한 이벤트 혹은 정치·사회적인 사건 같은 이슈가 전시와 연관된다면 첨가하여 쓴다. 본격적인 전시해설을 시작하기 전에 분위기가 환기되고 전시를 이해하기 위한 워밍업으로 좋다. 팬데믹과 같은 재난, 비대면, 가상 세계 등 시대를 통과하며 경험하는 새로운 세상에 관한 전시도 많아졌는데, 이때 도입부에 동시대의 이슈를 포함해 작성하면 관람객과의 공감대를 형성하기가 수월하다. 앞에서 설명했던 '전시 제목에 대한 풀이'도 이때 언급한다.

다. 동선(전시실) 안내, 예상 시간, 주의 사항 전달 등

관람객이 자주 묻는 말 중 하나가 해설 시간이 얼마나 걸리느냐이

다. 그러므로 개략적인 동선(전시실) 안내를 할 때 소요 시간을 함께 알려주도록 한다. 그리고 전시실 이동 안내와 사진 촬영 금지 등과 같은 전시 관람 에티켓과 주의 사항을 전달한 후 해설로 들어간다.

▌전시 서문을 스크립트로 옮기는 기본적인 방법

전시 자료가 스크립트의 도입부가 되는 과정을 국립현대미술관 과천《다다익선: 즐거운 협연》전시를 예시로 하여 살펴보자. 먼저 전시 자료 분석부터 해야 한다.

《다다익선: 즐거운 협연》 전시 팸플릿 서문

《다다익선: 즐거운 협연》은 오랫동안 꺼져 있던 국립현대미술관의 대표 소장품, 백남준의 〈다다익선〉을 대대적으로 복원해 다시 켜는 것을 기념한 전시이다. 1988년 9월 15일 백남준은 국립현대미술관에 모니터 1,003대를 이용한 대규모 영상 설치 작품 〈다다익선〉을 완공했다. 전시는 〈다다익선〉의 제작 배경과 그 이후 현재까지 작품을 운영하는 과정에서 생산된 아카이브, 그의 작품 세계와 관련 자료를 새롭게 해석한 작가들의 작품으로 구성되어 있다.

백남준은 자신의 작품을 설명하며 "고급 예술과 대중예술이 함께하는 최초"이며, "신구세대 앙팡 테러블의 즐거운 협연"이라고 표현한 바 있다. 이는 음악가, 무용가, 건축가, 엔지니어, 테크니션 등 수많은 협력자와 함

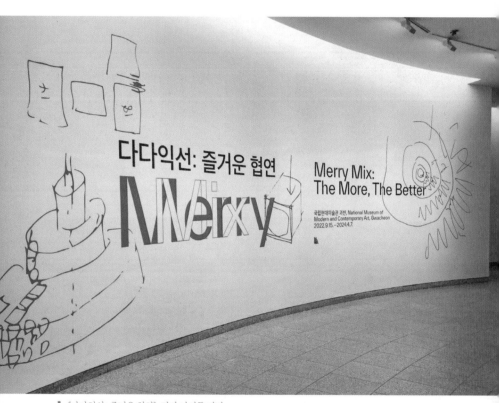

▌《다다익선: 즐거운 협연》 전시 타이틀 전경

▌《다다익선: 즐거운 협연》전시장

께 작품을 만들어온 작가의 창작 태도를 압축적으로 표현하는 단어이기도 하다. 그리고 《다다익선: 즐거운 협연》에 나온 기록들은 작품을 설치하고 유지하기 위해 얼마나 많은 사람이 서로 협업하고 노력했는지를 증거한다. 비록 주인공은 없지만 국립현대미술관은 그가 태어난 지 90번째가 되는 해에 오랫동안 꺼져 있던 〈다다익선〉을 같은 날 다시 켠다. 남겨진 작품을 통해 관객들이 백남준과 또 그가 추구했던 예술 세계와 즐거운 협연을 펼칠 수 있기를!

깔끔하고 핵심이 잘 정리된 서문이다. 그렇지만 스크립트가 말하기 위한 글임을 상기한다면 서문의 문장을 그대로 스크립트로 옮겨 말로 하기엔 어색한 표현이 보인다. 이 서문에서 필요한 정보를 추출해서 핵심을 정리하는 과정이 필요하다. 우선 문단별로 내용을 요약하는 과정부터 살펴보자.

《다다익선: 즐거운 협연》은 오랫동안 꺼져 있던 국립현대미술관의 대표 소장품, 백남준의 〈다다익선〉을 대대적으로 복원해 다시 켜는 것을 기념한 전시이다. 1988년 9월 15일 백남준은 국립현대미술관에 모니터 1,003대를 이용한 대규모 영상 설치 작품 〈다다익선〉을 완공했다. 전시는 〈다다익선〉의 제작 배경과 그 이후 현재까지 작품을 운영하는 과정에서 생산된 아카이브, 그의 작품 세계와 관련 자료를 새롭게 해석한 작가들의 작품으로 구성되어 있다.

〈다다익선〉 작품 정보와 전시 소개

- 《다다익선: 즐거운 협연》은 백남준의 작품 〈다다익선〉의 복원을 기념하는 전시이다.

- 작품 〈다다익선〉 정보.

- 작품 제작부터 현재까지 운영 과정의 아카이브와 새로운 해석을 보여주는 전시이다.

백남준은 자신의 작품을 설명하며 "고급 예술과 대중예술이 함께하는 최초"이며, "신구세대 앙팡 테러블의 즐거운 협연"이라고 표현한 바 있다. 이는 음악가, 무용가, 건축가, 엔지니어, 테크니션 등 수많은 협력자와 함께 작품을 만들어온 작가의 창작 태도를 압축적으로 표현하는 단어이기도 하다. 그리고 《다다익선: 즐거운 협연》에 나온 기록들은 작품을 설치하고 유지하기 위해 얼마나 많은 사람이 서로 협업하고 노력했는지를 ① 증거한다. 비록 주인공은 없지만 국립현대미술관은 그가 태어난 지 90번째가 되는 해에 오랫동안 꺼져 있던 〈다다익선〉을 같은 날 다시 켠다. ② 남겨진 작품을 통해 관객들이 백남준과 또 그가 추구했던 예술세계와 즐거운 협연을 펼칠 수 있기를!

〈다다익선〉 작품 정보와 전시 제목의 의미

- 전시의 영문 제목 'MERRY MIX(즐거운 협연)'의 의미와 이 표현이 작가의 말에서 따온 것임을 밝힌다.

- 밑줄 친 ①과②는 구어로 전달하기에는 무리가 있으니 다른 표현으로 수정한다.

• 이 단락은 스크립트 도입부과 맺음부에 적절하게 나누어 말할 내용이 있다. ②부분은 아직 전시가 어떻게 전개될지 모르는 전시 초입보다 정보가 쌓이고 전시와 친숙해진 상태에서 언급하는 것이 감상에 효율적이므로 맺음부에 넣는 것이 적합하다.

이러한 이해와 분석을 바탕으로 도입부 구성의 가, 나, 다 항목으로 도입부 스크립트 초고를 작성한다.

SCRIPT EXAMPLE

《다다익선: 즐거운 협연》 스크립트 도입부 초안

가. 인사와 자기소개

안녕하세요. 반갑습니다. 저는 국립현대미술관 전문 자원봉사 도슨트 김인아입니다. 전시해설 시작하겠습니다. 혹시 올라오면서 중앙홀의 〈다다익선〉이란 작품을 보셨는지요? (관람객 반응 파악)

나. 전시 기획 의도와 작가 소개, 전시 맛보기 설명과 전시 제목 풀이

네, 올해는 백남준이 태어난 지 90주년이 되는 해입니다. 여러 미술관에서 백남준을 기리는 행사가 많이 열리고 있는데요. 특히 이 과천관은 백남준의 작품 〈다다익선〉이 있는 곳이기에 그 의미가 더 깊습니다. 올라오면서 보이는 〈다다익선〉은 1,003대의 텔레비전 모니터로 만들어진 백남준의 설치 작품이죠. 국립현대미술관 과천을 대표하는 소장품이기도 합니다. 〈다다익선〉은 1988년 9월 15일 가동을 시작했고 30여 년 동안 가동

되다가 장비의 노후 문제로 2018년 3월에 전원을 내렸습니다. 이후 대대적인 복원이 진행되었고, 이제 햇수로 4년 만인 올해(2022년) 9월 15일에 다시 가동을 시작했습니다.

34년 동안 과천관의 중심을 지켜온 〈다다익선〉에는 단순히 백남준의 비디오 작품이라는 정의를 넘어선 많은 이야기가 있습니다. 왜 과천관에 〈다다익선〉이 들어오게 되었고, 작품의 구상은 어떻게 이루어졌는지, 완공된 후 운영은 어떻게 했는지 그런 것들이죠. 그래서 이번 전시는 〈다다익선〉을 둘러싼 많은 이야깃거리를 돌아보는 아카이브 전시가 되겠습니다. 전시 제목은 〈다다익선〉과 관련한 많은 사람과의 협업을 뜻하는 말인데요. 백남준이 비디오, 방송 작업을 하면서 자신의 작업은 "신구세대 간의 즐거운 협연이다. 메리 믹스(Merry Mix)다."라고 한 표현에서 인용했습니다.

앞의 이 벽면을 한 번 볼까요? 이 그림들은 〈다다익선〉을 처음 구상했던 백남준의 드로잉입니다. 오른쪽 끝의 그림, 어떤 모양으로 보이나요? (관람객 반응) 백남준은 〈다다익선〉을 구상하면서 "과천관 빈 공간에 결혼식 케이크 같은 걸 놓고 싶어."라고 말했다고 해요. 그래서 그때 작업에 참여했던 사람들은 아직도 〈다다익선〉을 '웨딩 케이크'란 애칭으로 부른다고 하죠. 그때의 드로잉을 이번 전시에 이렇게 벽면으로 장식한 것 또한 하나의 '즐거운 협연'이라 할 수 있겠죠.

다. 동선(전시실) 안내, 예상 시간, 주의 사항 전달 등

이제 전시를 볼 텐데요. 이번 전시는 4개의 섹션으로 나누어져 있고 해설 시간은 45분 정도 소요됩니다. 안으로 이동해서 첫 번째 섹션부터 살펴보겠습니다.

전시 서문과 비교해서 초안은 부드러운 구어체로 바뀌었고 서문에서 뽑은 주요 내용이 잘 조합되었다. 당시 2022년은 백남준 탄생 90주년으로 타 미술관에서도 행사와 전시가 많았던 때였고 복원된 〈다다익선〉의 재가동 시기가 이와 맞물려 있다고 알리는 것이 관람객의 관심도를 높일 수 있는 소재여서 내용에 첨가했다. 서문에서 추출한 내용 이외의 이야기는 큐레이터 교육과 도슨트 개인의 조사에서 얻은 정보이다.

도입부는 지루하지 않아야 한다. 내용이 길어지면 도슨트는 지치기 쉽고 관람객도 산만해진다. 보통 3분이 넘어가면 지루함을 느끼므로 간략하고 임팩트 있게 말하는 것이 바람직하다.

스크립트는 보통 40~45분 해설을 기준으로 한다. 하지만 가끔 관람객 사정이나 단체 관람객의 요청이 있을 때 30분 해설을 해야 하는 경우가 있다. 이럴 땐 당연히 도입부부터 내용이 압축되어야 한다. 《다다익선: 즐거운 협연》 전시 해설할 때 이런 요청이 많았는데 30분에 맞춘 도입부는 아래와 같다.

SCRIPT EXAMPLE

《다다익선: 즐거운 협연》 스크립트 도입부 초안(30분 해설)

올해는 백남준이 태어난 지 90주년이 되는 해입니다. 여러 미술관에서 백남준을 기리는 행사가 많이 열리고 있는데요. 특히 이 과천관은 백남준의 작품 〈다다익선〉이 있는 곳이기에 그 의미가 더 깊습니다. 올라오면서 〈다다익선〉을 보셨나요? 〈다다익선〉은 국립현대미술관 과천을 대표하는

소장품으로 1988년 9월 15일부터 가동되다가 장비의 노후 문제로 2018년 3월에 전원을 내리고 대대적인 복원을 진행했고요. 올해 9월 15일에 다시 가동했습니다.

그래서 이번 전시는 왜 과천관에 〈다다익선〉이 들어오게 되었고, 완공된 후 운영은 어떻게 했는지 그런 이야깃거리를 돌아보는 아카이브 전시라고 할 수 있습니다. 제목은 백남준이 했던 말에서 따온 것인데요. 백남준이 비디오, 방송 작업을 하면서 자신의 작업은 "신구세대 간의 즐거운 협연이다. 메리 믹스*Merry Mix*다."라고 한 데서 가져왔습니다.

앞의 이 벽면을 한 번 볼까요? 이 그림들은 〈다다익선〉을 처음 구상했던 백남준의 드로잉입니다. 오른쪽 끝의 그림, 어떤 모양처럼 보이나요? (관람객 반응) 백남준은 〈다다익선〉을 구상하면서 "과천관 빈 공간에 결혼식 케이크 같은 걸 놓고 싶어."라고 말했다고 해요. 그래서 그때 작업에 참여했던 사람들은 아직도 〈다다익선〉을 '웨딩 케이크'란 애칭으로 부른다고 합니다. 그때의 드로잉을 이번 전시에 이렇게 벽면으로 장식한 것도 또 하나의 '즐거운 협연'이라 할 수 있겠죠.

이제 전시를 볼 텐데요. 이번 전시는 4개의 섹션으로 나누어져 있습니다. 안으로 이동해서 첫 번째 섹션부터 살펴보겠습니다.

전시장에서 위의 예시대로 해설하면 도입부는 1분 30초에서 2분 안에 끝난다. 경험이 쌓인 도슨트라면 주어진 시간과 상황에 따라 스크립트를 유연하게 줄이고 늘일 수 있게 된다. 전체를 균등하게 줄일 수도 있지만 도입부와 맺음부는 유지하고 해설부의 작품 해설 수를 줄여도 된다. 그렇지만 나는 스크립트의 기준을 '하고 싶은

말은 줄이고 해야 할 말을 남기는 것'이라고 생각하기 때문에 되도록 해설부는 남기고, 도입부와 맺음부는 간략하게 줄이려고 한다.

▌전시 서문을 스크립트로 옮기기: 긴 도입부의 처리

도입부는 간결하고 짧게 하는 것이 좋다고 했는데, 전시 특성상 도입부가 다소 길어질 수밖에 없는 전시가 있다. 2021년 국립현대미술관 서울《히토 슈타이얼-데이터의 바다》전시가 그런 경우였다. 이 전시는 동시대 미디어 분야에서 국제적으로 유명한 예술가 히토 슈타이얼의 개인전으로 아시아에서는 처음 열렸다. 해설을 듣는 연령대는 다양한데 철학가이자 저술가인 작가의 사유는 깊고, 작품은 전부 영상 매체라 쉽지 않았다. 그렇기에 상세한 해설이 추가된 도입이 필요했다. 먼저 전시 소개 서문부터 살펴본다.

《히토 슈타이얼-데이터의 바다》전시 팸플릿 서문

히토 슈타이얼(1966, 독일)은 디지털 기술, 글로벌 자본주의, 팬데믹 상황과 연관된 오늘날 가장 첨예한 사회, 문화적 현상을 영상 작업과 저술활동을 통해 심도 있게 탐구하는 동시대 가장 영향력 있는 미디어 작가이다. 또한 예술, 철학, 정치 영역을 넘나들며 미디어, 이미지, 기술에 관한 흥미로운 논점을 던져주는 시각 예술가이자 영화감독, 뛰어난 비평가이자 저술가이기도 하다. 또한 그는 현재 『이플럭스*e-flux*』를 비롯한 다양한 매

체, 학술지 및 미술 잡지에 글을 기고하고 있다.

아시아 최초로 국립현대미술관에서 열리는 개인전《히토 슈타이얼-데이터의 바다》는〈독일과 정체성〉(1994)과〈비어 있는 중심〉(1998) 등 다큐멘터리 성격을 지닌 필름 에세이 형식의 1990년대 초기 영상 작품에서부터 인터넷, 가상현실, 로봇 공학, 인공지능 등 디지털 기술 자체를 인간과 사회와의 관계 속에서 재고하는 최근 영상 작업에 이르기까지 작가의 대표작 23점을 소개한다. 특히 이번 전시에서는 국립현대미술관 커미션 신작〈야성적 충동〉(2022)이 최초로 공개된다.

전시의 부제 '데이터의 바다'는 슈타이얼의 논문「데이터의 바다: 아포페니아와 패턴(오)인식」(2016)에서 인용한 것으로, 오늘날 또 하나의 현실로 재편된 데이터 사회를 성찰적으로 바라보고자 하는 전시의 의도를 함축한다. 따라서 이번 전시는 빅데이터와 알고리즘에 의해 조정되고 소셜 미디어를 통해 순환하는 정보 및 이미지 생산과 이러한 데이터 재현 배후의 기술, 자본, 권력, 정치의 맥락을 비판적으로 바라보는 작가의 최근 영상 작업을 집중적으로 소개한다.

아울러 이번 전시는 오늘날 우리가 마주한 각종 재난과 전쟁의 소용돌이 속에서 기술은 인간을 구원할 수 있는가? 지구 내전, 불평등의 증가, 독점 디지털 기술로 명명되는 시대, 동시대 미술관의 역할은 무엇인가? 디지털 시각 체제는 인간과 사회에 대한 인식을 어떻게 변화시켰는가? 작가가 "빈곤한 이미지"라 명명한 저화질 디지털 이미지는 우리 삶의 양식과 어떻게 연결되는가? 등의 질문을 던진다. 이를 통해 가속화된 자본주의와 네트워크화된 공간 속에서 디지털 문화가 만들어낸 새로운 이미지, 시각성, 세계상 및 동시대 미술관의 위상에 대한 폭넓은 사유와 성찰의 기

상당히 어렵다. 이 전시 서문 그대로를 도입부에서 말로 전달할 수 있을까? 예를 들어 밑줄 친 문장으로 해설한다면 관람객이 쉽게 이해할 수 있을까? 이것은 글로 된 전시 소개이므로 말하기가 최종 목적인 도슨트의 스크립트로는 사용할 수 없다. 그렇다면 어떻게 해야 할까? 이러한 전시는 최대한 일반 대중이 이해할 만한 수준의 단어를 사용해서 풀어주는 것이 필요하다. 그러려면 역시 내용 파악이 우선이다. 먼저 이 지문의 문단을 요약하고 스크립트에 넣어야 할 중요 정보를 추출해보자.

히토 슈타이얼은 디지털 기술, 글로벌 자본주의, 팬데믹 상황과 연관된 오늘날 가장 첨예한 사회, 문화적 현상을 영상 작업과 저술 활동을 통해 심도 있게 탐구하는 동시대 가장 영향력 있는 미디어 작가이다. 또한 예술, 철학, 정치 영역을 넘나들며 미디어, 이미지, 기술에 관한 흥미로운 논점을 던져주는 시각 예술가이자 영화감독, 뛰어난 비평가이자 저술가이기도 하다. 또한 그는 현재 『이플럭스*e-flux*』를 비롯한 다양한 매체, 학술지 및 미술 잡지에 글을 기고하고 있다.

① '히토 슈타이얼' 작가 정보

- 히토 슈타이얼은 영상 작업과 저술 활동을 하는 독일 출신인 미디어 작가이다.
- 디지털 기술, 글로벌 자본주의, 팬데믹 상황과 연관된 사회문화적 현상

을 다룬다.

• 예술, 철학, 정치 영역을 오가며 미디어, 이미지, 기술에 대한 논의를 생
 성한다.

아시아 최초로 국립현대미술관에서 열리는 개인전《히토 슈타이얼-데
이터의 바다》는 〈독일과 정체성〉(1994)과 〈비어 있는 중심〉(1998) 등 다
큐멘터리 성격을 지닌 필름 에세이 형식의 1990년대 초기 영상 작품에서
부터 인터넷, 가상현실, 로봇 공학, 인공지능 등 디지털 기술 자체를 인간
과 사회와의 관계 속에서 재고하는 최근 영상 작업에 이르기까지 작가의
대표작 23점을 소개한다. 특히 이번 전시에서는 국립현대미술관 커미션
신작 〈야성적 충동〉(2022)이 최초로 공개된다.

② **국립현대미술관에서 열리는 이번 전시에 대한 소개**

• 히토 슈타이얼 개인전 중 아시아에서는 최초로 열리는 전시이다.

• 초기 필름 영상 작품부터 디지털 기술을 소재로 하는 최근 영상 작업까
 지 23점의 작품을 소개한다.

• 〈야성적 충동〉이란 국립현대미술관 커미션commission(작가에게 대가를 주고
 요청하여 창작한 작품. 저작권은 작가에게 있다)신작이 최초로 공개된다.

전시의 부제 '데이터의 바다'는 슈타이얼의 논문「데이터의 바다: 아포
페니아와 패턴(오)인식」(2016)에서 인용한 것으로, 오늘날 또 하나의 현실
로 재편된 데이터 사회를 성찰적으로 바라보고자 하는 전시의 의도를 함
축한다. 따라서 이번 전시는 빅데이터와 알고리즘에 의해 조정되고 소셜

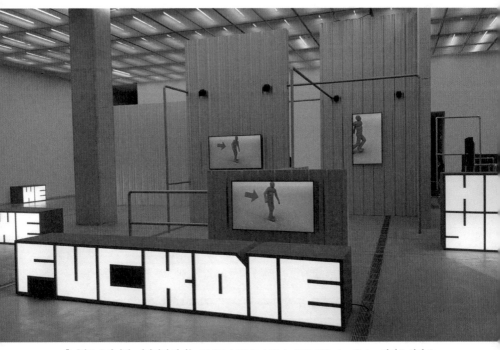

《히토 슈타이얼-데이터의 바다》< Hell Yeah We Fuck Die >, 2016 Video installation. 비디오 설치, 3 채널 HD 비디오, 4분 35초

미디어를 통해 순환하는 정보 및 이미지 생산과 이러한 데이터 재현 배후의 기술, 자본, 권력, 정치의 맥락을 비판적으로 바라보는 작가의 최근 영상 작업을 집중적으로 소개한다.

③ 전시 부제에 대한 설명

- '데이터의 바다'라는 부제는 히토 슈타이얼의 동명의 논문 제목에서 차용한 것이다.

- '아포페니아*Apophenia* 패턴 인식, 오인식'을 주제로 한 데이터 사회의 재편을 조망한다(아페포니아는 서로 연관성이 없는 현상이나 정보에서 규칙성이나 연관성을 추출하려는 인식 작용을 나타내는 심리학 용어이다).

- 데이터에 의해 조정되는 정보 및 이미지 생산, 그 배후에서 작용하는 권력과 기술, 자본, 정치의 맥락을 비판적으로 영상을 통해 바라본다.

아울러 이번 전시는 오늘날 우리가 마주한 각종 재난과 전쟁의 소용돌이 속에서 기술은 인간을 구원할 수 있는가? 지구 내전, 불평등의 증가, 독점 디지털 기술로 명명되는 시대, 동시대 미술관의 역할은 무엇인가? 디지털 시각 체제는 인간과 사회에 대한 인식을 어떻게 변화시켰는가? 작가가 "빈곤한 이미지"라 명명한 저화질 디지털 이미지는 우리 삶의 양식과 어떻게 연결되는가? 등의 질문을 던진다. 이를 통해 가속화된 자본주의와 네트워크화된 공간 속에서 디지털 문화가 만들어낸 새로운 이미지, 시각성, 세계상 및 동시대 미술관의 위상에 대한 폭넓은 사유와 성찰의 기회를 마련하고자 한다.

④ 이 전시를 통해 생각해볼 수 있는 것

- 재난의 시대에 기술은 인간을 구원할 수 있는가?
- 지구 내전, 독점 디지털 기술 시대에서 동시대 미술관의 역할은 무엇인가?
- 디지털 시각 체계가 인간 사회를 어떻게 변화시키는가?
- 작가가 "빈곤한 이미지"라 명명한 저화질 디지털 이미지는 우리 삶의 양식과 어떻게 연결되는가?

중심 내용을 추려보았다. 이 내용을 모두 도입부에서 말해야 하는 건 아니다. 해설 전반에 걸쳐 내용을 적절히 배치하면 된다. 이렇게 추출한 내용은 도입부에 쓰일 수도, 해설부 중간에 배치하기도, 맺음부에 사용하기도 한다. 도슨트의 명민한 춤사위 짜기가 시작되는 순간이다.

위의 추출한 정보 중에서 ③의《히토 슈타이얼-데이터의 바다》라는 전시 제목은 동명의 논문에서 온 것이고 그 논문이『면세 미술』이란 책에 실렸으며 전시의 작품 대부분이 책의 내용과 관련이 있다고 판단했다. 그래서 도입부에서 '아포페니아'를 설명할 필요가 있으니『면세 미술』의 「데이터의 바다; 아포페니아와 패턴(오)인식」 항목에서 저자가 설명한 예를 찾아 정리해 구성했다.

②의 아시아 최초의 개인전이란 것과 커미션 작품이 있다는 내용은 〈야성적 충동〉[2] 작품 설명에 배치하기로 하였다. 아시아 최초의 히토 슈타이얼 개인전이면서 〈야성적 충동〉 커미션 작품으로 국립현대미술관에서 최초로 공개되는 것이라서 '최초'라는 공통점으로 자연스럽게 연결 가능하다고 생각했기 때문이다. ④번 항목은

맺음부로 배치하였다. 이런 정보를 바탕으로 작성된 도입부 스크립트를 보자.

SCRIPT EXAMPLE

《히토 슈타이얼-데이터의 바다》 스크립트 도입부 초안

히토 슈타이얼은 다큐멘터리 영화, 실험 영화 작업에서 시작해서 지금은 미디어 아티스트이자 저술가로 활동하는 작가입니다. 2017년 영국의 『아트리뷰*ArtReview*』라는 미술 잡지에서 동시대 미술계에서 가장 영향력 있는 작가 1위로 선정되었고 이후에도 꾸준히 상위에 랭크되는 작가입니다.

전시 제목이 '데이터의 바다'입니다. 제가 『면세 미술』이라는 책 이야기를 많이 할 텐데요. 제목은 그 책의 「데이터의 바다: 아포페니아와 패턴(오)인식」이라는 2016년 슈타이얼의 논문 제목을 가져온 것입니다. '아포페니아'라는 것은 서로 상관성이 없는 두 가지 상황을 비슷하다고 보고 거기에서 어떤 연관성을 찾으려는 인식 작용입니다. 예를 들면 별자리나 구름을 보고 우리가 '황소다', '강아지다' 하는 것처럼요. 『면세 미술』이라는 책에서는 2012년 가자 지구 공습 때 아마니라는 여성이 집에서 텔레비전을 보다가 폭격을 받은 사고를 예로 드는데요. 각 국가 안보국에서는 신호와 잡음으로 데이터를 구분하고 이때 그들에게 전략적으로 의미가 있다고 생각되는 목표물을 신호로 간주해서 공격합니다. 가자 지구에서는 아마니라는 여성이 신호로 잘못 분류가 된 것이죠. 일종의 데이터의 오류겠죠. 그래서 아마니는 폭격으로 눈이 멀었지만 아무도 책임지지 않습니다. 우리는 인터넷을 기반으로 한 초기 디지털 사회를 지나 지금은 데이터를

기반으로 하는 사회에 살고 있습니다. 지금 우리가 데이터의 바다에 빠져 있으면서 보지 못하는 건 무엇일까 이런 의문을 가져볼 수 있겠죠. 이렇게 제목을 이해하고 전시를 본다면 좋을 것 같습니다.

전시는 전체 23점 중에서 22점이 영상 작품이에요. 그래서 아무래도 전시해설 중에 영상을 다 볼 수는 없고요. 제가 영상 스토리를 중심으로 해설하는 방향으로 진행하겠습니다. 뒤쪽 3, 4전시실에서 비교적 작가의 최근작부터 보고요. 2전시실로 이동해서 작가의 1990년대 초기작을 보겠습니다. 이제 먼저, 3전시실 안으로 이동해서 첫 번째 작품을 보겠습니다. 전시장이 세 개나 되고, 영상 관람을 하는 관람객이 많아서 이동이 조금 복잡한데요. 저를 잘 따라오시기 바랍니다.

도입부의 중반까지는 작가 소개, 전시 제목에 대한 소개, 그것과 연결한 전시의 주요 소개 등으로 연결되어 있다. 도입부의 마지막에서는 이 전시가 전시실 세 군데에서 20점이 넘는 영상 작품들로 진행되기 때문에, 관람객이 동선 이동을 예상하도록 전시실 안내가 필요하다고 생각해서 간략한 안내와 주의 사항을 첨가했다.

다음으로 도입부는 아니지만 전시해설의 중반으로 넘기기로 한 〈야성적 충동〉의 해설 부분을 보자.

SCRIPT EXAMPLE
《히토 슈타이얼-데이터의 바다》 스크립트 해설부 중 〈야성적 충동〉 해설 초안

이번 전시는 아시아에서 최초로 열리는 히토 슈타이얼의 전시인데요.

지금 보는 이 작품은 국립현대미술관의 후원을 받은 커미션 작품으로 이번 전시에서 처음으로 공개되는 작품입니다. 관람객 여러분께서 전 세계에서 최초로 이 작품을 감상하는 거죠.

〈야성적 충동〉은 원래 영국의 경제학자 케인스가 제안한 개념인데요. 인간은 합리적인 경제활동을 한다고 생각하지만 때로는 충동적으로 비이성적인 선택을 한다는 뜻의 용어에요. 재난 시기나 사회적 스트레스가 심하면 더 그렇다고 하는데요. 디지털 자본주의 시대에 비트 코인이나 블록체인 등을 야성적 충동이 내재된 시장이라고 볼 수 있겠죠. 작가는 이렇게 미친 듯이 요동하는 자본주의 시대에 예술은 어떤 메시지를 주어야 하는가라고 생각합니다.

영상의 이야기는 스페인의 아주 오래된 양치기 마을을 소재로 하는데요. 양치기 마을을 대상으로 텔레비전 리얼리티 쇼가 촬영되려고 해요.

(이하 생략)

〈야성적 충동〉은 전체 해설 중 네 번째로 해설한 작품이었는데 이전 세 점의 작품이 설치된 공간에서 반대 방향의 다른 공간으로 이동해야 했다. 작품 창작 시기가 최근이고 공간이 바뀌기 때문에 해설 진행 시 전시를 환기할 수 있는 딱 맞는 타이밍이라고 생각했다. 아시아 최초로 열리는 개인전과 최초 공개되는 작품이라는 의미는 맨 앞부분 세 문장으로 간단히 설명했지만 충분한 역할을 했다고 본다.

▌전시 서문을 스크립트로 옮기기: 주제전에서 기획 의도 명확하게 하기

그렇다면 여러 명의 작가가 등장하는 주제전은 어떨까? 단독전 해설의 도입부에서 한 명의 작가에 대한 소개가 중요하다면, 주제전은 참여 작가의 면면과 그들의 작품이 하나로 묶인 주제가 중요하다. 여러 명의 작가를 앞선 예시의 도입부처럼 일일이 설명하기란 어려울 것이다. 이럴 때 작가 소개는 작품 해설 시에 하고 도입부는 기획 의도를 중심으로 하는 것이 더 적절하다. 아래 예시를 보자.

《MMCA 이건희컬렉션 특별전: 모네와 피카소, 파리의 아름다운 순간들》
전시 팸플릿 서문

《MMCA 이건희컬렉션 특별전: 모네와 피카소, 파리의 아름다운 순간들》은 2021년 국립현대미술관에 기증된 이건희컬렉션에 포함된 마르크 샤갈, 살바도르 달리, 카미유 피사로, 클로드 모네, 폴 고갱, 피에르 오귀스트 르누아르, 호안 미로의 회화 7점과 파블로 피카소의 도자 90점을 소개하는 전시입니다. 이들은 미술 중심지였던 파리에서 스승과 제자, 선배와 후배, 혹은 동료로 만나 서로의 성장을 응원하며 20세기 서양 현대미술사의 흐름을 함께 만들어간 거장들입니다. 이번 전시는 여덟 명의 거장이 파리에서 맺었던 다양한 관계에 초점을 맞추어 이들의 작품을 감상할 수 있도록 구성했습니다.

회화 간 관계성뿐만 아니라 피카소의 도자와 다른 거장들의 회화가 어떻게 연관하는지도 살펴보고자 합니다. 《MMCA 이건희컬렉션 특별전:

모네와 피카소, 파리의 아름다운 순간들》을 통해 거장들이 서로에게 표현한 우정과 존경의 감정으로 충만했던 파리의 아름다운 순간들을 경험해 보시기 바랍니다.

전시 소개

- 2021년 기증된 이건희컬렉션 작품 중 해외 작품을 소개하는 전시이다. 마르크 샤갈, 살바도르 달리, 카미유 피사로, 클로드 모네, 폴 고갱, 피에르 오귀스트 르누아르, 호안 미로의 회화 7점과 파블로 피카소의 도자 90점을 소개한다.
- 여덟 명의 거장의 관계에 초점을 맞췄다.
- 이들의 활동 무대는 벨 에포크 시대의 파리이다.
- 제목 '파리의 아름다운 순간들*Masters of the Belle Epoque*'은 시대적인 의미와 거장들 서로의 아름다운 교류를 의미하는 중의적 표현이다.
- 회화뿐 아니라 도자와 회화의 연관성을 함께 살펴보는 방식으로 전시를 감상할 수 있다.

추출한 주요 내용을 다듬어서 도입부를 작성해보자. 여덟 명의 회화 작가를 모두 말해도 좋지만, 현장에서 작가 이름을 나열하다 보면 말이 꼬일 수도 있고 생각이 나지 않을 수도 있다. 그래서 현장에서는 꼭 스크립트대로 설명하지 않아도 된다. 실제 해설에서 나는 두어 명을 언급하는 정도로 진행했다.

이외에 도입부에 추가한 내용은 이건희컬렉션 전시의 연계성 이해를 위해 기존 이건희컬렉션 전시 이력 언급과 전시장에 대한 설

▌《MMCA 이건희컬렉션 특별전 : 모네와 피카소, 파리의 아름다운 순간들》 전시장 전경, 가로등 조명

명이었다. 당시 이건희컬렉션은 국립현대미술관 서울에서 《MMCA 이건희컬렉션 특별전: 한국미술명작》과 《MMCA 이건희컬렉션 특별전: 이중섭》이 이어서 진행 중이었고 국립현대미술관 과천에서 이뤄지는 이번 해외 미술품 전시는 세 번째로 이루어진 이건희컬렉션 특별전이었기 때문에 관람객에게 그 연관성을 설명할 필요가 있다고 생각했다.

또 인상주의와 관련하여 조명에 특별히 신경 쓴 전시장에 대한 설명을 추가했다. 실제 해설에 가깝게 작성된 스크립트 초고는 다음과 같다.

SCRIPT EXAMPLE

《MMCA 이건희컬렉션 특별전: 모네와 피카소, 파리의 아름다운 순간들》
전시 스크립트 도입부 초안

이건희컬렉션 해외 미술전은 2021년 국립현대미술관이 이건희컬렉션을 기증받은 이후 세 번째로 열리는 전시입니다. 작년에 열린 한국미술명작전과 지금 서울관에서 진행되고 있는 이중섭 전시를 아실 텐데요. 이건희컬렉션 중 해외 작품 전시는 이번이 처음이죠. 국립현대미술관이 기증받은 작품 중에서 해외 작품은 고갱과 모네를 비롯한 작가 7명의 회화 작품 7점과 피카소의 도자 작품 112점이 있는데요. 이번 전시에서는 7점의 회화 작품 모두와 피카소의 도자 작품 90여 점을 볼 수 있습니다.

전시 제목은 《모네와 피카소, 파리의 아름다운 순간들》입니다. 파리라는 지명이 나오는 이유는, 오늘 보게 될 작가들이 서로서로 맺은 관계들이

파리라는 도시를 중심으로 이루어졌기 때문입니다. 또 영문 제목은 좀 다른데요. 팸플릿을 보면 'the Masters of the Belle Epoque, 벨 에포크 시대의 거장들'이라고 되어 있는데요. '벨 에포크'라는 말은 프랑스어로 '아름다운 시절'이란 뜻입니다. 벨 에포크는 19세기 말부터 제1차 세계대전이 일어나기 전 1914년까지의 시기를 말하는데요. 이때는 산업혁명을 바탕으로 경제가 급속도로 발전했고 문화적으로도 풍요롭던 시기였습니다. 바꾸어 말하면 예술가들에게 그릴 만한 소재거리가 많았단 뜻이겠죠. 이러한 시대적인 의미 외에도 이번 전시에서 '벨 에포크'라는 말은, 인상주의와 입체주의, 초현실주의의 거장이라고 할 수 있는 당대의 예술가들이 서로 교류하며 우정과 예술혼을 불태웠던 시기를 은유적으로 표현한 것이기도 합니다. 재능있는 예술가들의 찬란하고 아름다웠던 시절, 그 시절로의 여행을 지금부터 시작해볼 텐데요.

먼저 전시장을 한번 둘러보시기를 바랍니다. 혹시 조명이 환해졌다 어두워졌다 하는 걸 느끼셨나요? 전시장에 있는 작품들이 인상주의를 출발로 하기 때문에 해가 나타났다, 구름에 가려졌다 하는 것처럼 빛의 변화를 느낄 수 있게 조명에 신경을 썼다고 합니다. 또 당시 파리의 거리처럼 가로등 같은 설치물이 있죠. 전시를 보다가 힘들면 커튼 뒤쪽의 의자에 앉아 거리를 바라보는 것처럼 감상하실 수도 있습니다. 이제 첫 번째 작품, 고갱의 작품으로 이동하겠습니다.

이 전시의 성격에 관해 핵심을 먼저 요약해서 전달하고 유사한 전시와의 연계성을 언급한 후, 전시 제목을 풀어줌으로써 기획 의도 설명, 전시장 특성 소개까지가 순서대로 연결된 도입부이다. 참

고로 당시 전시장에는 관람객이 많고 피카소의 도자 작품이 설치되어 있어서 이동에 주의하라는 안내를 해야 했다. 도입부에서 주의 사항을 전달해도 되지만 도입부가 좀 길었고, 도자 작품을 시작하기 바로 전에 전달하는 게 더 효과적일 것 같아 회화 두 점을 해설한 후 도자 작품 해설에 들어가기 전에 주의 사항을 배치했다. 물론 현장에서 관람객이 너무 많을 때는 한두 번 더 안내한다.

도입부는 이렇듯 전시에 대한 전반적인 소개를 간단하게 전하는 기분으로 융통성 있게 작성하면 된다. 이를 바탕으로 관람객을 대상으로 한두 번 해설을 하면서 다듬어 가면 좋은 도입부가 완성된다.

해설부

도입부 초고가 끝나면 본격적으로 작품 해설을 써야 한다. '해설부'는 제한된 틀 안에서 도슨트 본인만의 상상력을 발휘할 수 있는, 그나마 스크립트를 독창적으로 운용할 수 있는 부분이 아닐까 싶다. 이 단계에서 중요한 것은 '동선 설정'과 '작품과 전시에 대한 짜임새 있는 해설'이다.

동선은 도슨트가 전시장 안에서 작품을 해설하며 이동하는 순서라고 할 수 있다. 도슨트는 해설할 작품과 작품 사이로 이동하게 되므로 동선을 설정하는 일은 '해설할 작품을 선정한다'라는 것과 같

은 말이다. 동선 설정을 위해서는 전시장이 어떻게 꾸며졌는지를 보는 일이 우선이다. 그런데 앞에서 언급했듯 현장 투어 때까지 전시장이 완성되면 다행이지만 간혹 그렇지 않은 경우가 있다.

국립현대미술관의 도슨트가 되고 두 번째 전시의 현장 투어 때였다. 도슨트로서의 첫 전시는 덕수궁 야외 전시였기에 미술관 내부에서 이뤄지는 전시해설은 처음이었다. 일반 관람객이었을 땐 접근할 수 없던 미지의 세계, 설레는 마음으로 '전시 준비 중'이라는 안내문과 차단봉의 빨간 벨트를 지나 전시장 안으로 들어간 그 순간의 기분은 아직도 꽤 짜릿한 기억으로 남아있다. 하지만 들어가서 본 전시장 내부는 조명이 없어 깜깜했고, 여기저기 자재가 어지럽게 놓이고, 영상 하나와 계단식 구조물만 덩그러니 설치된 상태였다. 이런 경우 '이렇게 저렇게 설치될 계획입니다'라는 학예사의 설명과 인쇄된 전시장 도면 자료를 보면서 머릿속에서 상상의 전시장을 만들고 그것에 의지해 스크립트를 써야 한다.

▌계획된 동선, 도슨트가 가는 길

미술관에서 전시해설을 들어본 적이 있다면 도슨트가 이끄는 대로 자연스럽게 전시장의 입구에서 출구까지 이동한 경험이 있을 것이다. 같은 전시라도 도슨트마다 동선이 모두 같지는 않으며 해설하는 작품도 다르다. 그래서 누구나 다 아는 유명한 작품 앞에 멈추기도 하고, 내가 보고 싶었던 작품인데 그냥 지나치기도 한다.

도슨트는 전시의 주제를 잘 설명하는 작품과 관람객이 선호하는 작품은 어떤 것이며, 해설할 작품을 어떤 순서로 봐야 관람객이 불편하지 않고 전시를 충실하게 봤다는 느낌이 들지 등 정해진 시간 안에서 최선의 해설을 위해 치열하게 고민한다. 전시에 대한 교육을 받을 때부터 도슨트 개인이 조사하고 연구하는 과정에서 생기는 많은 고민이 결국 스크립트 만들기의 바탕이 된다.

구조와 배치를 생각해서 동선 계획하기

동선은 두 가지를 고려해야 한다. 도슨트의 입장과 관람객의 입장이다. 도슨트 입장에서 동선은 전시장 안에서 전시해설을 하며 나아가는 길이다. 도슨트가 정한 동선에 따라 각 작품에 대한 해설이 엮어지므로 도슨트는 전시 기획 의도와 배치된 작품이 위치를 고려한 최선의 동선을 찾아내야 한다. 이는 전체 스크립트 구성의 방향을 잡고 분량을 조정하는 데도 매우 중요하다.

작품 수가 많고 전시실 면적이 커서 이동이 많은 경우 해설 시간은 대략 40~50분, 그렇지 않은 경우는 30~40분 정도이다. 당연히 작품 전부를 해설할 수는 없고 작품을 선별해야 하는데, 이때 도슨트가 어떤 스토리를 중심으로 스크립트를 구성하고 싶은지 어느 부분을 하이라이트로 삼고 싶은지에 따라 작품이 결정된다. 내 경험상 평균 10~12개의 작품 해설로 구성된 45분 정도의 스크립트가 현장에서도 비슷하게 소화된다. 그렇지만 정해진 건 없다. 몇몇 작

품만을 깊이 있게 해설할 수도, 많은 수의 작품을 가볍게 해설할 수도 있다. 결국 동선은 도슨트 각자의 선택이다.

동선은 관람객의 입장에서도 중요하다. 관람객은 전시를 처음 접하기 때문에 도슨트가 유도하는 대로 따를 수밖에 없다. 도슨트는 작품의 배치와 전시장 구조, 이동할 방향 등을 다 알지만 관람객은 그렇지 않다. 도슨트는 당연해도 관람객에게는 그렇지 않다는 뜻이다. 미술관을 처음 방문한 사람도 있을 것이고, 여러 번 방문했더라도 가벽이나 설치물 등 전시장 구조는 늘 새롭게 만들어지므로 도슨트 해설은 언제나 낯선 장소에 들어오는 관람객을 안내한다는 가정하에 동선을 구성하는 게 좋다.

도슨트가 아닌 일반 관람객으로 많은 전시장에서 다양한 도슨트 해설을 들어봤지만 의외로 동선을 명확히 안내하는 도슨트는 그리 많지 않았다. '이쪽으로', '저쪽으로' 등 불명확한 단어로 방향을 지시하거나 안내 없이 "다음 작품 보겠습니다."라고 말만 남기고 이동하는 도슨트를 관람객이 허겁지겁 따라가는 상황도 드물지 않았다. 앞서 설명한 것처럼 도입부의 마무리에서 어떤 순서로 이동할 것인지를 예고하는 것이 바람직하지만 도입부에서 언급하기 어려운 구조이거나 복잡한 전시장이라면 작품 해설 중간중간 또는 다음 작품으로 넘어가기 전 오른쪽, 왼쪽, 뒤쪽 등 어느 방향으로 이동할 것인지 정확하게 알린 후 이동해야 한다.

특히 영상 작품은 짧게는 몇 초부터 길게는 몇 시간(한 번의 미술관 방문으로 완전한 관람이 불가능한 작품도 많다)까지 관람 시간이 소요되므로 해설을 들으면서 영상을 볼 것인지, 먼저 영상을 잠깐 보고

해설할 것인지, 해설 후 잠시 감상 시간을 가질 것인지, 감상 시간은 몇 초 또는 몇 분일지 등을 정확하게 언급해야 한다. 전시장 내에 기둥이 있거나 벽에 가려져 있는 경우는 영상 관람에 최선의 장소를 찾아내어 동선을 짜야 한다. 내부가 어둡거나 어두운 가운데 스피커와 같은 설치물이 바닥에 있거나 혹은 소리가 중요한 전시라면 그에 맞는 적절한 안내한 후 이동하는 것이 좋다.

백남준아트센터의 《시간을 소장하는 일에 대하여》 전시에 나온 노진아 작가의 〈진화하는 신, 가이아〉 경우가 그랬다. '가이아'는 대화형 프로그램으로 학습하는 인공지능 조형물이다. 관람객이 가까이 가면 인기척을 느끼고 눈을 뜬다. 관람객들은 가이아에게 말을 걸거나 질문을 하고 가이아는 축적된 정보를 바탕으로 그에 맞는 대답을 한다. 도슨트 해설 중에도 종종 가이아가 반응해서 도슨트 해설과 가이아의 소리가 섞이기도 했다. 따라서 전시장 입장 전에 이에 대한 안내가 필요했다. 이럴 경우 도슨트의 위치는 되도록 작품이 반응하지 않는 장소를 택하거나, 마이크를 끄고 해설하겠다고 양해를 구하거나, 독립된 전시 공간이라면 안에서는 관람객과 가이아가 대화하는 것만 유도하고 해설은 공간 밖으로 나와서 할 수 있다.

기획 의도와 주제 의식에 부합하는 작품 선별하기

도슨트를 하다 보면 해설하고 싶은 작품과 해설해야만 하는 작품

▌노진아, 〈진화하는 신, 가이아〉

사이에서 갈등하는 상황이 종종 생긴다. 도슨트 활동에서 안타까운 것이 바로 이 지점이다. 모든 작품이 아름답고 소중하며 어느 것 하나 빼놓기 힘든 건 맞지만 시간의 한계로 작품을 모두 해설할 수는 없다. 적게는 스무 개 많게는 백여 개가 넘는 작품 중에서 도슨트 본인만의 스토리 라인으로 선별하여 전시장의 동선을 꾸려야 한다.

선별 기준은 단순하다. 전시 기획 의도에 부합하는 작품이 우선이다. 그 외에 아주 유명해서 전시를 찾는 관람객의 주된 목적이 되는 작품, 작가가 이전에 시도하지 않았던 양식의 특징적인 작품, 작가의 작품 세계에 특정한 변화가 나타난 시점의 작품을 포함한다.

어떤 작품을 선택하고 어떻게 해설하느냐는 전시의 주제와 흐름, 맥락을 도슨트가 얼마나 잘 이해하는지와도 직결된다. 따라서 스크립트의 최종 목표는 관람객이 전시에서 부각된 작가의 어떤 단면과 전달하려는 메시지를 이해한 후 전시장을 떠날 수 있게 만드는 것이 되어야 한다.

최근 고민이 깊었던 작품은 국립현대미술관 서울 《올해의 작가상 2023》에 설치된 이강승 작가의 작품이었다. 이강승 작가는 퀴어 작가이다. 그는 '누가 우리를 돌보는 이들을 돌봐줄 것인가'란 주제로 전시를 구성했다. 전시는 퀴어 사회를 전면에 들어내고 이를 작가의 방대한 자료 연구를 바탕으로 엮은 역사화 작업으로 꾸며졌다. 전시 기획자 교육 때 이 전시에 대한 우려감을 읽을 수 있었다. 그래서 전체적인 도슨트 해설의 방향은 소수자의 범위를 퀴어뿐만이 아니라 우리 각자가 가진 소수자성, 비주류적인 측면으로 확대 적용하는 것으로 논의 끝에 가닥을 잡았다.

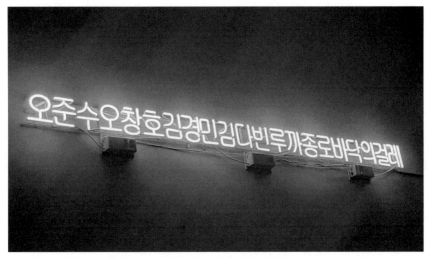
▌이강승, 〈무제 (이름들)〉, 2018, 네온, 15×280, 작가와 갤러리 현대 소장

　전시장 초입 몇몇 작품의 해설은 교육받은 대로 퀴어에만 국한하지 않은, 우리가 가진 각각의 소수자성, 예를 들자면 비혼이거나 아이를 낳지 않거나 정규직이 아니거나 장애가 있거나 등으로 확대해서 진행했다. 그다음 전시장 오른쪽 위의 벽에 "오준수오창호김경민김다빈루까종로바닥의걸레"라고 쓰인 〈이름들〉이라는 제목의 네온 작품 앞에 섰다. 퀴어에 대해 너무나도 직접적이고 적나라한 표현을 한 이 작품에 관람객이 어떤 반응을 보일지 걱정이 되어 스크립트를 짜는데 끝까지 고민했었다. 그러나 우리도 다양한 정체성을 지닌 존재이며 퀴어 커뮤니티도 수많은 커뮤니티 중 하나로 존재할 수 있다는 것을 보여주고자 한 작가의 의도를 알게 된 이상, 이 작품을 해설해야 한다는 생각이 들었다.

나는 관람객에게 이 고민의 과정을 가감 없이 전달하고 작품을 해설했다. 띄어쓰기 없이 붙여 쓰인 이 작품은 오준수라는 퀴어가 생전에 불린 이름과 가명, 활동명, 모멸적인 표현까지 그 한 사람이 가진 정체성의 모음이다. 생각해보면 우리 각자도 여러 모습으로 존재하고 불린다. 어떤 이름은 주류이고 또 어떤 이름은 비주류인 것처럼. 솔직한 나의 고민을 듣고 이어서 작품 해설을 들은 관람객 대부분 고개를 끄덕였고 긍정적으로 수용해 주었다.

최적의 동선 계획하기

동선 면에서 볼 때, 가장 기억에 남는 전시는 바로 국립현대미술관 서울의《박서보: 지칠 줄 모르는 수행자》이다. 이 전시해설은 도슨트마다 출발 지점이 달랐다. 이유는 전시장의 작품 구성 때문이었다. 이 전시는 회고전인 만큼 시대순으로 작품을 배열해야 했지만 전시 기획자는 후기 작품의 선명한 색조 작품을 빛내줄 채광을 중요하게 생각했다. 전시는 1층(1전시실)과 B1층(2전시실)의 전시실 두 군데에서 이루어졌는데, 미술관 전시실 구역으로 들어오자마자 만나는 1층 전시실이 자연 채광이 좋다. 그래서 1층 전시실에는 밝고 오묘한 작가만의 색채를 느낄 수 있는 후기 묘법 작품이, B1층 전시실에는 앵포르멜 작품과 초기 묘법 작품이 설치되었다. 관람객은 시대순 또는 역순으로 관람할 수 있었다.

에듀케이터는 어디를 스타트지점으로 할 것인지 도슨트 각자의

역량에 맡긴다며 선택권을 주었다. 당시 전시해설 경험 열 번 남짓의 초보 도슨트였던 나는 고민 끝에 초기작부터 시대순으로 해설하는 쪽을 택했다. 도슨트와 관람객의 미팅 포인트가 있는 1층에서 바로 1전시실로 들어가 해설한 후, 계단을 내려가 아래층 2전시실로 향하는 동선이 자연스럽고 수월하지만, 그 반대를 택한 것이다. 1층 전시실 앞에서 관람객을 인솔해서 아래층으로 이동 후 시작하는 동선은 여러 문제가 생길 수 있다. 일단 모인 관람객과 인사만 나누고 아래층으로 이동해야 하는 점도 쉽지 않지만, 2전시실에서 전반부 해설을 끝내고 다시 1층으로 올라올 때의 꽤 긴 계단은 관람객을 숨차게 만들 수 있었다. 또 엘리베이터로 이동하는 관람객(노약자)이나 계단으로 따라오는 관람객을 기다려야 하는 시간적 어려움도 있고 중간에 관람객이 흩어질 위험도 있었다. 다소 번거롭고 고려할 것이 많았지만 이 동선을 택한 이유는 딱 한 가지였다. 박서보 작가의 후기 묘법 시리즈는 위로와 치유, 회복을 메시지로 던지는 작품이다. 그래서 다소 어두운 앵포르멜 초기작부터 점점 변화하는 유백색 묘법 작품을 둘러본 후, 가장 밝은 곳에서 관람객에게 위로의 메시지를 주는 멘트로 스크립트를 마무리하는 게 작가의 작품 의미와 결을 같이한다고 생각했기 때문이다. 이때 현장에서 이루어졌던 전시해설의 도입부, 그러니까 전시의 간략한 설명과 동선 안내 고지 등으로 진행한 스크립트 도입부의 내용 일부는 다음과 같다.

《박서보: 지칠 줄 모르는 수행자》전시 풍경.
위 사진은 국립현대미술관 1층 1전시실, 아래 사진은 B1층 2전시실

* 국립현대미술관 큐레이터의 설명으로 보는《박서보: 지칠 줄 모르는 수행자》

《박서보: 지칠 줄 모르는 수행자》 스크립트 도입부 (부분 발췌)

(…) 이번 전시는 작가의 초기 작품부터 최근 신작 2점까지 129점의 작품들과 아카이브 자료 100여 점으로 구성된 대규모 회고전입니다. 전시가 1층과 지하의 두 전시실에서 열리고 있는데요. 지금 1전시실이 최근 작품이고 아래 2전시실이 과거 작품으로 전시되어 있습니다. 시대순으로 조망하는 것이 좀 더 관람객 여러분의 감상에 도움이 될 것 같아 일단 아래 전시실로 이동하겠습니다. (이동)

이런 동선으로 해설한다면 위, 아래층으로 이동이 많아 혹시 관람객이 불편하진 않을까 하는 걱정이 있었는데 그 우려하던 상황이 발생한 적이 있었다.

그날은 아기를 유아차에 태운 젊은 엄마 관람객이 해설을 기다리고 있었다. 해설은 지하층으로 이동해서 시작하는데 유아차는 계단을 이용할 수 없으므로, 미리 동선을 말해주어야 한다는 생각이 들었다. 그래서 다른 관람객이 모이는 시간에 다가가서 '이러이러하니 미리 엘리베이터를 타고 내려가서 2전시장 입구에서 기다리는 게 좋을 것 같다'라고 살짝 언질을 주었다. 아기 엄마는 고맙다며 1층 전시장 안에 있는 엘리베이터 쪽으로 사라졌다. 그 뒷모습을 보는 중 시간이 되어 해설을 시작하고는 다른 관람객들과 계단을 내려와 지하의 2전시실 앞으로 이동하면서 그 관람객이 기다리고 있을지 궁금했다. 1층의 1전시실을 그냥 통과하기엔 아름다운

작품이 너무 많은데 그걸 지나쳐 과연 지하 전시장으로 내려와 있을까 하는 의문과 유아차를 끌고 내려오기엔 꽤 번거로울 텐데 하는 생각, 내가 결정한 동선이 오히려 관람객을 해설에서 멀어지게 만드나 싶은 걱정. 이 모든 게 2전시실 앞에 유아차와 함께 서있던 엄마 관람객 덕분에 눈 녹듯 사라졌다. 나는 감사하다고 인사를 건넨 후 본격적으로 해설을 시작했다. 그 관람객은 다음 해설을 위해 1층으로 이동했을 때도 다시 엘리베이터를 타고 올라와서 고맙게

박서보 작품 〈묘법〉

박서보 작품 〈묘법〉은 자녀 이야기에서 시작한다. 네모 칸 공책에 글씨를 쓰는 형을 부러워했던 4살의 둘째 아들이 자기도 글씨 쓰는 흉내를 내었다. 글자도 모르는 어린아이가 손에 잘 잡히지도 않는 연필을 잡고 네모 칸에 맞추려니 잘 될 리가 없었다. 아이는 썼다 지웠다 하다가 화가 나서 휙 지그재그로 갈겼는데 종이에 구멍이 나고 찢기자 결국엔 울어버렸다고 한다. 그 모습에서 작가는 네모 틀 안에 넣으려는 욕망, 목적 이런 것이 우리 스스로를 옭아매는구나, 그것을 벗어나고 체념해야겠다고 생각했다고 한다. 여기서 초기 묘법인 '연필 묘법'이 탄생하게 된다.

작가는 처음에 캔버스에 방안지를 만들고 스케치처럼 연필로만 그리다가 나중에는 캔버스에 유백색의 밑칠을 하고 물감이 채 마르기 전에 연필로 수없이 반복해 선을 그어가는 작업으로 묘법 작품을 완성했다. 박서보의 묘법은 캔버스에 연필로 드로잉을 반복하는 초기 〈묘법〉 시리즈에서 1980년대 중반을 기점으로 한지에 수성 물감 드로잉을 한 후 그것을 손가락이나 쇠꼬챙이로 홈을 만들어 밀어붙이고 다시 호분으로 채색해서 완성하는 방식으로 변화했다. 박서보의 후기 〈묘법〉 연작은 한지 속에 행위라는 것을 녹아들게 함으로써 물질과 행위가 하나가 되는 상태를 보여준다.

▌최우람,〈작은 방주〉설치 전경

도, 끝까지 내 해설을 들어주었다. 이 전시를 해설하는 내내 동선으로 인한 갈등이 없진 않았지만 해설의 마지막 메시지에 대한 반응이 좋아서 바꾸지 않았다.

때로는 학예사가 동선을 결정해 주기도 한다. 2022년《MMCA 현대차 시리즈 2022: 최우람-작은 방주》는 국립현대미술관 서울 5전시장 안에 〈작은 방주〉라는 거대한 방주 설치 작품이 있었다. 이 작품은 작동 시간이 정해져 있었고 움직이는 작품을 보려고 관람객은 인산인해를 이루었다. 그런데 당시 도슨트 해설 시간과 작동 시간이 맞지 않아서 학예사는 전체 작품을 30분 안에 해설한 후 다시 5전시실의 작품 앞으로 관람객을 인솔해서 들어와 마무리 지으라는 의견을 주었다. 그렇게 하면 작품 가동 시간과 딱 맞았기 때문이다.

이렇듯 관람객이 도슨트 해설을 들으며 이동하는 동선은 도슨트가 고민하며 선별한 작품들로 연결되며 학예사와 에듀케이터, 도슨트가 합의하여 도출한 철저히 준비된 경로이다. 간혹 시간이 남아서 한두 작품을 더 설명한다 해도 그것 역시 도슨트의 머릿속에서이미 시뮬레이션과 검수가 끝난 것이다. 도슨트 각자는 나름의 스토리 라인을 만들고 작품과 전시 전체를 가장 잘 이해할 수 있도록동선을 잡기 때문에 같은 전시라도 여러 도슨트의 작품 해설을 두루 들어봐도 꽤 재미있을 것이다. 나뿐만 아니라 도슨트들은 재미있고 감동적인 해설을 위해서라면 여러 가지 구상을 해보는 수고를 아끼지 않는다.

▌작품 해설 쓰기

도슨트 해설에서 작품 해설은 가장 핵심이다. 해설부의 스크립트를 작성할 때는 여러 가지 고려해야 할 요소가 있다. 지금부터 어떤 단어와 문장으로 작성해야 좋은지, 내용의 순서(문단 배치)는 어떠해야 하는지, 기획 의도에 맞는 작품 해설의 맥락은 어떻게 잡는지, 사실·의견·감상의 구분으로 나누어 작품 해설 스크립트 쓰는법을 살펴보려 한다.

글로 작성하는 단계지만, 예문으로 제시된 스크립트를 소리 내어읽어보기를 추천한다. 스크립트가 말하는 해설로 어떻게 이어지는지 미리 가늠해 볼 수 있을 것이다.

예술을 번역한다는 것

미술관에서 제공하는 자료에는 전문 미술 용어, 외국어 혹은 한자로 구성된, 이른바 업계 용어가 많이 사용되어 일반 대중은 이해하기가 어렵다. 도슨트가 최대한 걸러낸다 해도 정보 전달을 위한 단어가 많이 사용되어 스크립트가 문어체로 읽히는 글이 되기 쉽다. 그러므로 작품 해설 부분에서 중점에 두어야 하는 건 적절한 언어로의 변환이다. 이미 도입부의 예시에서 짐작했겠지만 '도슨트의 스크립트 쓰기'란 대부분 어려운 말을 관람객이 이해할 수 있도록 적절하게 풀이해 이를 구성하는 과정이라고 할 수 있다. 이 지점이 바로 도슨트의 존재 이유이며 도슨트 해설에서 가장 중요한 포인트이기도 하다.

이런 이유로 한 선배 도슨트는 도슨트를 '통역사'에 비유했는데 나는 이 비유가 참 적절하다고 생각한다. 통역의 대상은 에세이나 일기 같은 편안한 언어일 수도, 딱딱한 전문 용어일 수도, 지구상에 존재하지 않을 외계어 같은 단어일 수도 있다. 저마다의 언어로 우리에게 말을 건네오는 미술 작품의 세계는 매우 다채로워서 한 단계 혹은 두세 단계 통역을 거쳐서 풀어야 할 때도 있다.

이 과정은 영화 〈컨택트〉를 생각나게 한다. 이 영화는 지구에 침입한 외계 생물체를 상대로 지구에 온 목적을 알아내기 위해 그들의 언어를 해독하라는 명령을 받은 언어학자가 결국 외계 생명체가 지구인에게 메시지를 보내고 있다는 것을 알게 된다는 내용이다. 도슨트의 스크립트도 이와 비슷하다. 도슨트는 낯선 미술 작품

과 관람객 사이에 이해의 다리를 놓아주는 언어학자로 비유할 수 있다.

　스크립트를 작성할 때 도슨트는 내가 관람객이라면 이해가 될까? 문장이 쉽게 와닿을까? 하는 의문으로부터 출발해야 한다. 번역처럼 낯선 언어를 이해하기 쉬운 용어로 풀어주고 다듬는 과정이 필요하다는 뜻이다. 이런 이유로 도슨트가 스크립트를 쓰면서 '같은 한국말을 쓰는데 왜 이렇게 말이 어렵지'라는 생각이 든다면 이는 좋은 신호이다. 도슨트가 어려움을 느낀다면 그 부분을 이해하려 노력할 것이고, 적절하게 풀어서 설명하려는 의지가 생긴다. 낯설고 생소한 언어를 스스로 납득하면서 관람객과 관람객이 처한 상황에 맞게 풀이하려는 노력은 분명 이해의 다리를 완성해 나가는 작업의 주춧돌이 될 것이다.

　그러나 일상 언어와 미술 언어가 일대일 대응이 아니고, 그 의미의 층위도 정확히 일치하지 않는다. 또 어려운 미술 언어를 일상 언어로 풀이하면 분량이 늘어나고 장황해질 수 있다. 그러므로 도슨트는 원 단어의 개념이 무엇인지 정확히 인지한 상태에서 단어와 문장을 풀고 다듬어야 한다.

　요즘엔 기본적인 현대 미술부터 인문, 사회, 과학, 심리, 음악, 스포츠, 철학을 거쳐 디지털 사회의 메타버스 세상에 이르기까지 도슨트가 알아야 할 낯선 용어나 전문 용어가 산더미같이 쌓여가고 있다. 도슨트가 끊임없이 지식 흡수를 위한 공부의 길 위에 있어야 하는 이유다.

작품 해설 문장은 단문으로 쓴다

스크립트에 사용되는 단어나 문장은 쉬워야 한다. '중학교 2학년이 이해 가능한 글'이라는 기준으로 작성하는 것이 적절하다. 중학교 2학년, 14살. 짐작할 수 있겠지만 중학교 2학년은 단순한 연령대가 아니다. 질풍노도의 시작점. 흔히 하는 우스갯소리로 북한 김정은이 제일 무서워하는 대상이 중학교 2학년이라던가. 가장 감동시키기 어려운 연령층이라고 한다. 고등학생만 되어도 그나마 낫다.

실제로 중학생 대상 도슨트 해설이 성인 대상으로 할 때보다 몇 배는 어려웠다. 중학생은 집중이 힘들고 반응이 없어 상호 소통이 잘되지 않는다. 게다가 대부분이 의무적인 단체 관람이다. 그러다 보니 중학교 2학년이 이해할 수준의 스크립트를 작성하고 해설에 적용하는 일은 만만하지 않다. 해설이 쉬워도 어려워도 문제다. 그러면 중학교 2학년이 이해할 만한 작품 해설의 기준은 무엇일까.

스크립트 작성을 관통하는 하나의 원칙은 바로 단문으로 문장을 쓰는 것이다. 도슨트가 조사하는 자료 대부분이 문서이고 미술관으로부터 받는 자료도 문서가 대부분이다. 여기에 수록된 글은 어려운 전문 용어도 문제지만 문장이 대체로 길다. 꾸미는 문장, 겹친 문장, '~라고 보여진다' 식의 번역 투의 문장도 많다. 이것들을 정리해서 말로 표현했을 때 자연스럽도록 깔끔하게 고쳐 써야 한다. 다음 예시를 보자.

《사과 씨앗 같은 것》전시 중 〈바이바이 키플링〉

백남준아트센터 홈페이지 작품 해설 발췌

백남준의 두 번째 위성 프로젝트, 〈바이바이 키플링〉은 "동양은 동양이고 서양은 서양이니, 그 둘은 절대 만나지 못하리라."라고 말한 영국의 소설가 러디어드 키플링을 반박하며 음악, 예술, 스포츠로 동양과 서양이 서로 만날 수 있음을 보여준다.

위의 자료는 하나의 긴 문장이다. 이 문장에는 〈바이바이 키플링〉이란 작품 정보가 여러 개인데 추출해보자.

- 〈바이바이 키플링〉은 위성 프로젝트 작품이다.
- 백남준의 위성 프로젝트 작품 중 두 번째이다(총 3개가 있다).
- 이 작품은 러디어드 키플링의 주장을 반박한 것이다.
- 러디어드 키플링은 누구인가?(『정글북』의 저자이다)
- 그는 "동양은 동양이고 서양은 서양이니, 그 둘은 절대 만나지 못하리라." 라고 말했다. (「동양과 서양의 노래*The Ballad of East and West*」라는 시에서)
- 백남준은 키플링의 주장과는 달리 동서양이 음악, 예술, 스포츠를 통해 서로 만날 수 있음을 이 작품에서 보여준다.

다음은 추출한 내용을 짧은 문장으로 만들어 연결한 스크립트이다.

《사과 씨앗 같은 것》 전시 중 〈바이바이 키플링〉 스크립트 초안 일부

백남준이 만든 위성 프로젝트는 3개가 있습니다. 그중 이 〈바이바이 키플링〉은 두 번째 작품인데요. 영국의 러디어드 키플링이란 소설가이자 시인이 있어요. 『정글북』의 저자이기도 한데요. 키플링이 지은 시에는 "동양은 동양이고 서양은 서양이니, 그 둘은 절대 만나지 못하리라."는 구절이 있습니다. 동양은 자기들의 세상인 동양밖에 모르고 서양도 자신들이 세상의 전부라고 생각하기 때문에 그 둘은 쌍둥이 같다라는 뜻이었죠. 백남준의 〈바이바이 키플링〉은 이런 러디어드 키플링의 언급을 반박하는 작품입니다. 아마도 이번 《사과 씨앗 같은 것》이라는 전시가 말하고자 하는 바에 가장 잘 들어맞는 작품이 아닐까 하는데요. 백남준은 방송에서 서울과 도쿄, 뉴욕을 위성으로 연결했어요. 그리고 각 나라의 문화와 음악, 스포츠와 같은 예술을 통해 동양과 서양이 얼마든지 소통이 가능하다는 것을 보여줍니다. 키플링의 주장을 유쾌하게 반박한 것이죠. (이하 생략)

간략하게 정리하여 짧은 문장으로 만들고 작가가 작품을 만든 의도와 배경을 설명한다. 그 이후는 작품의 내용과 이 작품이 전시된 이유를 연결해서 설명하면 된다. 스크립트에 사용하는 단어는 쉬워야 한다고 했지만 사실 '쉽다', '어렵다'는 기준은 사람마다 달라서 명확한 기준을 정하기가 쉽지 않다. 다만 도슨트 해설의 회차마다 우연히 만나는 관람객의 연령대와 그들이 가진 정보가 제각각이라는 생각을 염두에 둔다면 이를 충족할 만한 공통 지점이 '중학교 2

백남준, 〈바이 바이 키플링〉, 1986, 30:55, 컬러, 유성

〈굿모닝 미스터 오웰〉(1984), 〈바이바이 키플링〉(1986), 〈손에 손 잡고〉(1988)를 백남준의 위성 오페라(위성 프로젝트) 3부작이라 한다. 그중 두 번째 작품인 〈바이바이 키플링〉은 뉴욕, 도쿄, 서울을 연결한 위성 방송으로 한국에서 열리는 아시안 게임 마라톤 장면을 베이스로 하여 예술과 문화, 스포츠를 통해 세계가 소통할 수 있다는 백남준의 사고를 잘 보여주는 영상작품이다.

학년이 이해할 수준'인 것이다. 그래서 이를 기준 삼아 어떤 단어나 표현이 이해될지를 가늠해보는 수밖에 없다. 쉬운 단어로 풀지 못한다고 해도 문장을 단문으로 끊어주면 긴 문장으로 말할 때보다 수월하게 관람객에게 가닿을 수 있다.

문장을 간결하게 끊어 연결하기가 가능해졌다면, 다음으로 작품 해설 내용의 순서는 어떻게 배치하면 좋은지 살펴보자.

문단의 효율적 배치

보통 작품 해설의 순서는 다음과 같으며 한 작품당 해설은 2~3분 정도로 잡는다.

가. 작품의 제목과 작가 소개(첫인상 질문 등 포함)

나. 작품의 표면적 특징과 창작 기법 해설(외부)

다. 작가의 작품 창작 의도, 배경, 의미 해설(내부)

라. 이후 작품 세계의 선후 변화 과정 및 특이 사항

내가 관람객이라면 무엇이 궁금할지를 추측해보고 그것을 모아서 스크립트를 구성해보는 것도 좋다. 도슨트 초창기에 스크립트를 쓸 때는 작품을 설명하고 의미를 분석하는 일에 더 집중했었다. 설명을 잘해야 한다는 불안감에 관람객과의 소통을 생각할 여유가 없었기 때문이다. 경험이 쌓이며 여유가 조금 생기면서부터는 관람객

에게 작품의 첫인상이 어떤지, 어떤 생각이 드는지 물어보는 질문을 넣곤 한다(질문에 대한 관람객의 반응은 스크립트 작성 시에는 예측할 수 없으므로 현장에서 적절히 반영하면 된다).

　　김환기의 〈어디서 무엇이 되어 다시 만나랴〉를 예로 들어 작성한 스크립트를 보자. 스크립트 작성 자료로 이 작품이 전시되었던 호암미술관의 전시《한 점 하늘_김환기》와 관련 서적을 참고했다. 앞서 말한 '가~라'에 대응하도록 해설 내용의 문단 구성을 짜보면 다음과 같다.

가. 작품의 제목과 작가 소개(첫인상 질문 등 포함)

└ 김환기의 〈어디서 무엇이 되어 다시 만나랴〉 제목을 읽어주고, 관람객의 느낌을 묻는다.

나. 작품의 표면적 특징과 창작 기법 해설

└ 〈어디서 무엇이 되어 다시 만나랴〉 작품 외형에 대한 간략한 설명과 작품의 특징과 '점화' 작업 방식을 해설한다.

다. 작가의 작품 창작 의도, 배경, 의미 해설

└ 작품에 영감을 준 소재와 창작하게 된 사연을 자연스럽게 연결 짓고 작품의 의미를 해설한다.

라. 이후 작품 세계의 선후 변화 과정 및 특이 사항

└ '점화' 작품의 변화 양상, 작품에 대한 평가를 부연 설명한다.

김환기의 〈어디서 무엇이 되어 다시 만나랴〉 스크립트 1

가. 작품의 제목과 작가 소개

이 작품은 작가의 뉴욕 시기를 대표하는 작품입니다. 1970년대 대표적인 점화 작품, 〈어디서 무엇이 되어 다시 만나랴〉라는 작품인데요. 검푸른색의 작은 점들이 화면 전체에 가득합니다. 느낌이 어떠신가요? 이 색점의 크기와 짙고 옅음, 번져나가는 정도의 차이를 보면 마치 별이 떠다니는 밤하늘을 보는 것 같습니다. 작가가 태어나고 자랐다는 가좌도 바다의 푸르른 수면과 같은 느낌을 주기도 하는데요.

나. 작품의 표면적 특징과 창작 기법 해설

김환기의 점화는 1968년부터 시작됩니다. 『김환기의 뉴욕 일기』를 보면 점과 선에 대한 깊은 고민을 볼 수 있습니다. 또 고국과 고향에 대한 그리움, 서울에서의 인연에 대한 생각도 읽을 수 있는데요. 작가는 그런 마음을 화폭에 점으로 표현하였습니다. 광목으로 감싼 캔버스에 아교질을 한 뒤, 물감으로 점을 찍고, 그 점을 다시 둘러싸며 칠하기를 반복해서 색점을 만드는 방식이었다고 해요. 이 색점들이 1970년에 들어서면서 화면 전체를 덮는 전면 점화로 발전하게 됩니다. 점들을 보면 하나도 같은 모양이 없고 색상도 하나의 파란색이 아니죠. 굉장히 오묘하고 신비스러운 파란색의 변주를 볼 수 있는데요. 이렇게 서로 다른 형태와 색상을 가진 점들이 모여서 선이 되고, 또 그 선들이 모여 우리에겐 신비로운 화면으로 다가옵니다. 점, 선, 면이 서로서로 합쳐지고 스며들고 있지요. 여기에 시

의 한 구절을 작품의 제목으로 붙였는데요.

다. 작가의 작품 창작 의도, 배경, 의미 해설

동명의 제목인 유심초의 노래를 많이들 알고 계시겠지요? 그 노래의 제목도 그렇고 이 작품 제목 역시 김광섭 시인의 「저녁에」라는 시의 마지막 구절을 제목으로 붙인 것이죠. 김광섭은 김환기가 존경했던 시인이었습니다. 같은 성북동에 살았었죠. 이 그림은 김환기가 뉴욕에 있을 때, 시인 김광섭이 죽었다는 오보를 전해 듣고 그린 그림이라고 알려져 있습니다. 우리가 살면서 만나는 수많은 인연과의 만남과 헤어짐, 다시 만나고자 하는 바람 등을 우주적인 시공간에 풀어놓은 것만 같은 작품입니다.

라. 이후 작품 세계의 선후 변화 과정 및 특이 사항

이후 이 전면 점화 작품들은 다양한 구도로 발전되었는데요. 이렇게 평면처럼 일렬로 점을 찍은 작품도 있지만, 동심원 형태로 점을 찍기도 하고, 동심원에 직선 구도를 섞어 공간감을 표현한 작품도 있습니다. 이 작품은 같은 해 한국일보에서 주최하는 제1회 '한국미술대상전'에서 대상을 받았는데요. 김환기의 점화는 본인의 이전 반추상 작품과도 확연히 다르고 미국의 색면 추상과도 차별되는 동양적이고 시적인 추상화라는 평가를 받습니다.

이 작품은 스크립트로 작성할 만한 자료가 다양하고 배경 이야기만으로도 스토리텔링이 풍부하게 이루어질 수 있다. 만약 김환기의 작품이 연대기적으로 구성된 전시라면 작가의 시기별 특징도 더

자세하게 서술할 수 있지만, 여기서는 이 작품에 관한 기본적인 사항만으로 구성해 보았다. 아래의 예시를 더 보자.

SCRIPT EXAMPLE

김환기의 〈어디서 무엇이 되어 다시 만나랴〉 스크립트 2

가. 작품의 제목과 작가 소개

이 작품은 작가의 뉴욕 시기를 대표하는 작품입니다. 1970년대 대표적인 점화 작품, 〈어디서 무엇이 되어 다시 만나랴〉라는 작품인데요. 검푸른 색의 작은 점들이 화면 전체에 가득합니다. 느낌이 어떠신가요? 이 색점의 크기와 짙고 옅음, 번져나가는 정도의 차이를 보면 마치 별이 떠다니는 밤하늘을 보는 것 같습니다. 작가가 태어나고 자랐다는 가좌도 바다의 푸르른 수면과 같은 느낌을 주기도 하는데요.

나. 작품의 표면적 특징과 창작 기법 해설

김환기의 점화는 1968년부터 시작됩니다. 『김환기의 뉴욕 일기』를 보면 점과 선에 대한 깊은 고민을 볼 수 있습니다. 또 고국과 고향에 대한 그리움, 서울에서의 인연에 대한 생각도 읽을 수 있는데요. 작가는 그런 마음을 화폭에 점으로 표현하였습니다. 광목으로 감싼 캔버스에 아교질을 한 뒤, 물감으로 점을 찍고, 그 점을 다시 둘러싸며 칠하기를 반복해서 색점을 만드는 방식이었다고 해요. 이 색점들이 1970년에 들어서면서 화면 전체를 덮는 전면 점화로 발전하게 됩니다. 점들을 보면 하나도 같은 모양이 없고 색상도 하나의 파란색이 아니죠. 굉장히 오묘하고 신비스러운 파

란색의 변주를 볼 수 있는데요. 이렇게 서로 다른 형태와 색상을 가진 점들이 모여서 선이 되고, 또 그 선들이 모여 우리에겐 신비로운 화면으로 다가옵니다. 점, 선, 면이 서로서로 합쳐지고 스며들고 있지요. 여기에 시의 한 구절을 작품의 제목으로 붙였는데요.

라. 이후 작품 세계의 선후 변화 과정 및 특이 사항

이후 이 점화 작품들은 다양한 구도로 발전되었는데요. 이렇게 평면처럼 일렬로 점을 찍은 작품도 있지만, 동심원 형태로 점을 찍기도 하고, 동심원에 직선 구도를 섞어 공간감을 표현한 작품도 있습니다. 이 작품은 같은 해 한국일보에서 주최하는 제1회 '한국미술대상전'에서 대상을 받았는데요. 김환기의 점화는 본인의 이전 반추상 작품과도 확연히 다르고 미국의 색면 추상과도 차별화되는 동양적이고 시적인 추상화라는 평가를 받습니다.

다. 작가의 작품 창작 의도, 배경, 의미 해설

동명의 제목인 유심초의 노래를 많이들 알고 계시겠지요. 그 노래의 제목도 그렇고 이 작품 제목 역시 김광섭 시인의 「저녁에」라는 시의 마지막 구절을 제목으로 붙인 것이죠. 김광섭은 김환기가 존경했던 시인이었습니다. 같은 성북동에 살았었죠. 이 그림은 김환기가 뉴욕에 있을 때 시인 김광섭이 죽었다는 오보를 전해 듣고 그린 그림이라고 알려져 있습니다. 우리가 살아가면서 겪는 수많은 인연과의 만남과 헤어짐, 다시 만나고자 하는 바람 등을 우주적인 시공간에 풀어놓은 것만 같은 작품입니다.

[스크립트 2]는 [스크립트 1]의 가, 나, 다, 라 내용을 중심으로 문단의 배치를 바꾸어 본 것이다. 되도록 중학생 이상이면 이해되는 수준의 단어로 작성하였다. 더 자연스럽게 전달이 되는지 소리 내어 읽어보고 적절하게 수정하면 된다. 어떤 배치가 관람객에게 자연스럽게 전달될지는 도슨트가 판단할 일이다. 이 스크립트가 말하기로 자연스럽게 구사된다면 내용의 배치가 달라져도 무난하게 전달될 것이다.

내용의 구성면에서 하나 더, '다' 부분을 주목해보자. 이 부분은 작가의 작품에 영감을 준 소재에 관한 내용이다. 미술뿐 아니라 문학, 음악, 영화 등 예술 장르의 작가들은 다른 작가의 작품에서, 또 사회적인 사건 등에서 영감을 주고받는 경우가 많다. 이 경우 그에 대한 설명이 첨가되면 좋다. 그때 설명을 얼마나 깊이 있게 어느 부분에 넣느냐는 도슨트의 몫이겠지만, 부연 설명을 하는 것과 하지 않는 것은 관람객의 이해에 상당한 차이가 있다. 아래의 예시를 보자.

SCRIPT EXAMPLE

김환기의 〈어디서 무엇이 되어 다시 만나랴〉 스크립트 3

가. 작품의 제목과 작가 소개

이 작품은 작가의 뉴욕 시기를 대표하는 작품입니다. 1970년대 대표적인 점화 작품, 〈어디서 무엇이 되어 다시 만나랴〉라는 작품인데요. 검푸른 색의 작은 점들이 화면 전체에 가득합니다. 느낌이 어떠신가요? 이 색점의 크기와 짙고 옅음, 번져가는 정도의 차이를 보면 마치 별이 떠다니는

밤하늘을 보는 것 같습니다. 작가가 태어나고 자랐다는 가좌도 바다의 푸르른 수면과 같은 느낌을 주기도 하는데요.

나. 작품의 표면적 특징과 창작 기법 해설

김환기의 점화는 1968년부터 시작됩니다. 『김환기의 뉴욕 일기』를 보면 점과 선에 대한 깊은 고민을 볼 수 있습니다. 또 고국과 고향에 대한 그리움, 서울에서의 인연에 대한 생각도 읽을 수 있는데요. 작가는 그런 마음을 화폭에 점으로 표현하였습니다. 광목으로 감싼 캔버스에 아교질을 한 뒤, 물감으로 점을 찍고, 그 점을 다시 둘러싸며 칠하기를 반복해서 색점을 만드는 방식이었다고 해요. 이 색점들이 1970년에 들어서면서 화면 전체를 덮는 전면 점화로 발전하게 됩니다. 점들을 보면 하나도 같은 모양이 없고 색상도 하나의 파란색이 아니죠. 굉장히 오묘하고 신비스러운 파란색의 변주를 볼 수 있는데요. 이렇게 서로 다른 형태와 색상을 가진 점들이 모여서 선이 되고, 또 그 선들이 모여 우리에겐 신비로운 화면으로 다가옵니다. 점, 선, 면이 서로서로 합쳐지고 스며들고 있지요. 여기에 시의 한 구절을 작품의 제목으로 붙였는데요.

라. 이후 작품 세계의 선후 변화 과정 및 특이 사항

동명의 제목인 유심초의 노래를 많이들 알고 계시겠지요. 그 노래의 제목도 그렇고 이 작품 제목 역시 김광섭 시인의 「저녁에」라는 시의 마지막 구절을 제목으로 붙인 것입니다.

다. 작가의 작품 창작 의도, 배경, 의미 해설

이후 이 점화 작품들은 다양한 구도로 발전되었는데요. 이렇게 평면처럼 일렬로 점을 찍은 작품도 있지만, 동심원 형태로 점을 찍기도 하고, 동심원에 직선 구도를 섞어 공간감을 표현한 작품도 있습니다. 이 작품은 같은 해 한국일보에서 주최하는 제1회 '한국미술대상전'에서 대상을 받았는데요. 김환기의 점화는 본인의 이전 반추상 작품과도 확연히 다르고 미국의 색면 추상과도 차별되는 동양적이고 시적인 추상화라는 평가를 받습니다.

SCRIPT EXAMPLE

김환기의 〈어디서 무엇이 되어 다시 만나랴〉 스크립트 4

가. 작품의 제목과 작가 소개

이 작품은 작가의 뉴욕 시기를 대표하는 작품입니다. 1970년대 대표적인 점화 작품, 〈어디서 무엇이 되어 다시 만나랴〉라는 작품인데요. 검푸른색의 작은 점들이 화면 전체에 가득합니다. 느낌이 어떠신가요? 이 색점의 크기와 짙고 옅음, 번져나가는 정도의 차이를 보면 마치 별이 떠다니는 밤하늘을 보는 것 같습니다. 작가가 태어나고 자랐다는 가좌도 바다의 푸르른 수면과 같은 느낌을 주기도 하는데요.

나. 작품의 표면적 특징과 창작 기법 해설

김환기의 점화는 1968년부터 시작됩니다. 『김환기의 뉴욕 일기』를 보면 점과 선에 대한 깊은 고민을 볼 수 있습니다. 또 고국과 고향에 대한 그

리움, 서울에서의 인연에 대한 생각도 읽을 수 있는데요. 작가는 그런 마음을 화폭에 점으로 표현하였습니다. 광목으로 감싼 캔버스에 아교질을 한 뒤, 물감으로 점을 찍고, 그 점을 다시 둘러싸며 칠하기를 반복해서 색점을 만드는 방식이었다고 해요. 이 색점들이 1970년에 들어서면서 화면 전체를 덮는 전면 점화로 발전하게 됩니다. 점들을 보면 하나도 같은 모양이 없고 색상도 하나의 파란색이 아니죠. 굉장히 오묘하고 신비스러운 파란색의 변주를 볼 수 있는데요. 이렇게 서로 다른 형태와 색상을 가진 점들이 모여서 선이 되고, 또 그 선들이 모여 우리에겐 신비로운 화면으로 다가옵니다. 점, 선, 면이 서로서로 합쳐지고 스며들고 있지요. 여기에 시의 한 구절을 작품의 제목으로 붙였는데요.

다. 작가의 작품 창작 의도, 배경, 의미 해설

이후 이 점화 작품들은 다양한 구도로 발전되었는데요. 이렇게 평면처럼 일렬로 점을 찍은 작품도 있지만, 동심원 형태로 점을 찍기도 하고, 동심원에 직선 구도를 섞어 공간감을 표현한 작품도 있습니다. 이 작품은 같은 해 한국일보에서 주최하는 제1회 '한국미술대상전'에서 대상을 받았는데요. 김환기의 점화는 본인의 이전 반추상 작품과도 확연히 다르고 미국의 색면 추상과도 차별되는 동양적이고 시적인 추상화라는 평가를 받습니다.

라. 이후 작품 세계의 선후 변화 과정 및 특이 사항

동명의 제목인 유심초의 노래를 많이들 알고 계시겠지요. 그 노래의 제목도 그렇고 이 작품 제목 역시 김광섭 시인의 「저녁에」라는 시의 마지막

[스크립트 3]과 [스크립트 4]는 창작 배경에 관한 스토리를 축약하거나 축약한 것의 위치를 바꾼 것이다. 무리가 있는 구성은 아니지만 앞의 [스크립트 1]과 [스크립트 2]보다는 자세한 설명이 생략되었다. 특히 [스크립트 4]처럼 창작 배경에 관한 스토리가 내용이 축약된 채로 해설의 마지막에 위치하면 설명을 하다 만 느낌이 들어서 어색하게 전달된다. 배경을 모르는 관람객이라면 작가가 왜 해당 시구를 제목으로 인용했는지 궁금해할 것이다.

그래서 글쓰기로 스크립트 작성을 할 때 [스크립트 4]와 같은 문단 배치는 추천할 만한 구성은 아니다. 이러한 상황은 실제 해설에서 발생하기 쉽다. 갑자기 생각이 안 난다거나 말하는 순서가 꼬여 이런 상황이 생기기도 한다. 또 30분 해설처럼 시간 관계상 전체적으로 작품 해설을 간략하게 전달해야 할 때도 이럴 수 있다. 그런 경우에는 "시간 관계상 자세하게는 설명하지 못하는데요. 관람이 끝난 후에 질문 주시면 자세히 설명을 해드리겠습니다."라고 멘트를 덧붙이면 된다.

전시 기획 의도에 부합하는 구성

'작품 해설의 맥락 구성'에서 '맥락 구성'은 전시된 작품의 기획 의도와 연결 짓는 것을 말한다. 같은 작가의 같은 작품이라도 학예

《백남준 미디어 'n' 미데아》전시 공간은 의자가 있고 텔레비전이 있고 거실창이 있는 가정집의 거실이 연상되듯 꾸며졌으며 그가 꿈꾸었던 미래 미디어 환경이 어떤 것이었는지 백남준의 작품을 통해 살펴보는 전시였다.
〈퐁텐블로〉, 1988, 195"~235"~4cm, 퀘이사 CRT TV 모니터 20대, 금속 그리드, 금색 나무액자, RF 분배기, 2-채널 비디오, 컬러, 무성, DVD, 백남준아트센터 소장품.

사의 전시 기획 의도에 따라 내세우는 주제가 달라진다. 예술 작품은 해석이 고정되어 있지 않으므로 전시 기획 의도에 따라 작품이 전시된 방식과 이유가 다양하게 변주된다. 따라서 전시 기획 의도에 부합하는 작품 해설은 관람객에게 전시 주제가 잘 녹아든 충실한 작품 감상 경험을 줄 수 있다.

백남준의 텔레비전 액자 작품인 〈퐁텐블로〉를 예로 보자. 백남준

은 50여 년 전에 미디어가 일상이 되고 세계 모든 나라가 케이블TV로 연결되어 쌍방향 소통이 가능한 세상을 꿈꾸었다. 그 소통은 결국 서로 다른 문화를 존중하고 세계가 공존했으면 하는 바람이었고, 거기에 미디어가 역할을 할 수 있다고 생각했다. 이 작품은 미디어로 이루어지는 미래 세상을 꿈꾸었던 백남준의 생각이 잘 드러나 있다. 그래서 2019년 백남준아트센터의 《백남준 미디어 'n' 미데아》 전시에 전시된 〈퐁텐블로〉에 대한 해설은 외양 설명과 작가가 왜 이러한 형태로 만들었는지, 전시장의 이 자리에 왜 설치되었는지가 스크립트의 주된 내용이었다. 당시 전시장 사진과 스크립트를 보자.

SCRIPT EXAMPLE

《백남준 미디어 'n' 미데아》 전시 중 〈퐁텐블로〉 스크립트

이 공간은 어느 가정집의 거실이라고 볼 수 있습니다. 아래에 소파 같은 긴 의자가 있고요. 거실 벽에 화려한 액자가 보이는데요. 액자 안에는 그림이 아니라 20대의 모니터가 있습니다. 〈퐁텐블로〉라는 작품인데요. 모니터가 액자 안에 있으니까 마치 그 자체로 그림 작품처럼 보이기도 합니다. 〈퐁텐블로〉라는 제목은 프랑스의 퐁텐블로성에서 영감을 얻은 것인데요. 퐁텐블로성은 그림을 나란히 걸어놓는 공간인 갤러리의 원형이 있는 곳이라고 합니다. 그 퐁텐블로성 안 갤러리에 걸려있을 화려하고 아름다운 액자들에 둘러싸인 그림을 상상하면서 이 작품을 보면 우리가 오랫동안 그림만이 예술이라고 생각해왔다는 것을 알게 됩니다. 백남준은 "콜라

주 기법이 유화를 대신했듯이, 음극선관이 캔버스를 대신할 것이다."라고 말했는데요. 요즘 미술관에 가면 하얀 캔버스가 아닌 모니터에서 상영되는 영상 작품을 많이 보잖아요. 또 지금은 아이패드에 그림을 그리는 시대이기도 하고요. 이 작품은 미래 미디어 환경에 대한 백남준의 생각을 단적으로 보여주는 작품이라고 할 수 있습니다. 별개인 것만 같은 미디어 아트와 고전 회화의 특징을 합쳐놓은 것은 예술과 기술의 만남을 보여주고 있는 것이죠. 지금 우리가 일상적으로 경험하고 있는 것과 다르지 않습니다.

미래 미디어 환경을 누리는 우리의 모습이 연상되도록 전시장을 어느 가정집의 거실처럼 꾸며 〈퐁텐블로〉가 벽에 걸린 액자와 같다는 점을 강조한 해설이다.

한편 2023년 백남준아트센터의 《사과 씨앗 같은 것》 전시에 재등장한 〈퐁텐블로〉는 미디어의 복원 문제를 보여주기 위해 뒤쪽을 오픈하여 전시했다. 앞선 전시장 사진(122쪽)과 비교하여 사진과 스크립트를 보자.

SCRIPT EXAMPLE

《사과 씨앗 같은 것》 전시 중 〈퐁텐블로〉 스크립트

화려하고 고풍스러운 금색 도장을 한 나무 액자 안에 모니터가 있습니다. 모니터가 액자 안에 있으니까 마치 그 자체로 그림 작품처럼 보이기도 하죠. 〈퐁텐블로〉라는 제목은 프랑스의 퐁텐블로성에서 영감을 얻은 것인데요. 퐁텐블로성은 그림을 나란히 걸어놓는 공간인 갤러리의 원형이 있

는 곳이라고 합니다. 백남준은 "미래에는 콜라주 기법이 유화를 대신했듯이, 음극선관이 캔버스를 대신할 것이다."라는 말을 했는데요. 요즘 미술관에 가면 하얀 캔버스가 아닌 모니터로 된 영상 작품을 많이 보게 되지요. 이 작품도 캔버스 대신 20대의 컬러 모니터에서 고전 명화의 이미지들이 빠른 속도로 반복되고 있죠.

앞서 백남준이 말한 '사과 씨앗 같은 것'이 바로 예술과 소통이 만날 때 싹트는 것이라는 말씀을 드렸죠? 예술로 소통하기를 원했던 백남준은 이런 영상을 어떻게 만들었을까요? 여기에는 비디오 신시사이저라는 기술이 사용되었습니다. 비디오 신시사이저는 백남준과 아베 슈야가 만든 것인데요. 누구나 쉽게 영상을 편집할 수 있는 기계입니다.

이 작품이 1988년 처음 만들어졌을 때는 CRT, 즉 브라운관 TV로 제작되었는데요. 세월이 흐르고 기술이 발전되었으니 이제 CRT와 그 부품들은 구하기 어려워졌죠. 이렇게 뉴 미디어는 언젠가는 올드 미디어가 됩니다. 때문에 백남준식 소통 방식을 유지하려면 미디어 작품의 보존, 복원 문제가 중요하겠죠. 백남준은 생전에 CRT 수명을 알고 있었고 10년 후 더 좋은 기술이 나오면 그걸로 바꾸면 된다고 말했어요. 여러분이 잘 아시는 국립현대미술관의 〈다다익선〉도 최대한 사용 가능한 CRT를 수리하거나 재고로 교체하고, 266대 작은 모니터들은 LCD로 바꾸었거든요. 이 〈퐁텐블로〉도 백남준아트센터의 전문 테크니션이 내부를 LCD 모니터와 디빅스 플레이어로 개조했다고 합니다. 아까 우리가 들어올 때 오른쪽에 투명창으로 보이는 작품의 뒷면을 보셨는데요. 미디어 작품의 보존복원 과정이 궁금하다면 한 번 더 살펴보면 좋을 것 같습니다.

(위) 《사과씨앗 같은 것》 전시에서 〈퐁텐블로〉 앞,
(아래) 《사과씨앗 같은 것》 전시에서 〈퐁텐블로〉 연결, 〈퐁텐블로〉 뒤면

백남준이 바라는 소통 매체였던 미디어, 이 미디어들은 시간의 흐름에 따라 노후될 수밖에 없다. 백남준이 말하는 소통을 이어가려면 미디어 복원에 대한 문제가 대두된다. 그래서 이 노후된 미디어를 새로운 기술로 대체한 상황을 보여주려는 전시 기획자의 의도가《사과 씨앗 같은 것》전시에서 매우 중요했다. 2019년《백남준 미디어 'n' 미데아》전시에서의 〈퐁텐블로〉 작품 해설과 달라진 이유이다.

이처럼 전시의 기획 의도를 잘 파악하지 못한다면 같은 작품이니 예전 스크립트를 그대로 활용하면 되겠지, 무심히 지나치기 쉽다. 도슨트는 전시마다 차이를 잘 파악하여 스크립트를 작성해야 한다.

사실, 의견, 감상을 구분한다

스크립트 작성을 위해 자료 조사를 하다 보면 전시 관련 기사와 개인 감상 채널 등 수많은 경로로 감당할 수 없을 만큼 정보가 무한대로 쌓이는 것을 체감한다. 그 많은 정보를 신중하게 걸렀다 하더라도 종종 오류가 있을 수 있다.

일상에서도 이런 경우가 있다. 일례로 최근 내가 이사하는 과정에서 매수 예정자들에게 집을 여러 번 보여주었는데 그때마다 매수자를 데려온 각각 다른 중개인들의 집 설명이 상당히 흥미로웠다. 어떤 중개사는 내가 꼭 말하고 싶었던 것을 정확히 전달하는 반면, 어떤 중개사는 잘 몰랐는지 나에게 사실 확인도 하지 않고 잘못된

정보를 주기도 했다.

스크립트 작성도 이와 비슷하다. 작품 해설을 위해선 작가와 작품에 대한 자세한 정보가 필수인데, 의외로 불분명한 지점이 꽤 있다. 우리나라 근현대미술사만 해도 정보를 찾기 힘들다. 특히 월북 작가들은 작품 제작 연도, 작품 번호, 소장처 등 정확하지 않은 경우가 많다. 또 진품 여부까지 논란거리가 많다. 게다가 상이한 정보도 있어서 내가 찾은 정보와 에듀케이터, 학예사와의 크로스체크가 늘 필요하다. 작가의 이력이나 작품 정보는 오류가 있어서는 안 되므로 사실과 사실이 아닌 것은 반드시 구분하고 사실 관계가 불분명할 땐 추정하지 말고 생략하는 편이 안전하다.

더 나아가 말하기로 이어지는 해설을 하다 보면 뜻하지 않게 말이 엇나가기도, 숫자를 헷갈리기도, 불분명한 것을 분명한 것처럼 말할 수도 있다. 간혹 작가와 친분이 있어 남이 알지 못하는 이야기를 안다거나 특정 작가나 작품의 정보에 자부심이 있는 경우에 미술관 자료가 불분명하거나 어긋나면 내 자료에 강한 확신을 갖게 될 수도 있다. 이런 상황에서 도슨트는 흔들리기 쉽다. 이 경우 판단기준은 단순하다. 전시의 주최자는 도슨트가 아니라 '미술관'이라는 것.

또한 도슨트 개인의 의견이나 감상을 배제할 필요는 없지만 관람객이 질문이나 이견을 말할 때 도슨트의 의견이 마치 정답인 양 표현하는 것은 지양해야 한다. 예술에 대한 감상이나 의견에는 정답이 없다. '그렇게 생각할 수 있다'라고 생각의 한계 없이 늘 열려 있어야 한다(이것과 관련해서는 '도슨트의 해설은 정답일까: 말의 힘과 말의

덫'에서 부연 설명할 것이다).

이렇게 작가, 작품, 전시 정보가 잘 선별되고 어려운 말을 풀어 다듬은 스크립트 초고가 완성되면 마지막으로 이번 전시에서 내가 강조하고 싶은 것을 고민한다. 이때 도슨트로서 감상은 조심스럽게 접근해야 한다. 전시, 작품, 작가의 의도를 연결해서 말하고 싶은 것을 작품 해설 중간이나 맺음부에서 한두 줄로 간략하고 짧게 표현한다.

맺음부

도슨트 해설 스크립트의 마무리 부분인 해설을 마치고, 관람객의 반응을 들어보며 전시 전체를 다시 요약하는 부분이다. 맺음부의 구성은 다음과 같다.

가. 관람객의 감상에 대한 질문과 대화

나. 전체적인 전시의 요약

다. 연계 자료 혹은 프로그램 안내, 감사 인사와 개별 관람 안내

가. 관람객의 감상에 대한 질문과 대화

전시해설이 끝나면 감상을 가볍게 질문한다. 하지만 아직은 미술이 어렵다고 생각해서인지 "전시를 다 보니 어떠신가요?"라고 물

어봐도 관람객들은 자유롭게 감상을 말하지 않는다. 그럴 경우 서글프고 어색하지만 도슨트 혼자 묻고 답하는 자문자답이 일반적인 마무리이다. 간혹 참여도가 높은 관람객을 만나면 질문을 주고받고 드물게는 꽤 깊은 의견 교환이 가능할 때도 있다.

나. 전체적인 전시의 요약

해당 전시가 무엇을 말하는지 어떤 점을 주목해서 보면 좋은지 간략히 요약하는 문장을 적는다. 지나온 해설을 상기하면서 관람객으로 하여금 작품 감상을 다시 한번 떠올리게 하는 부분이다.

다. 연계 자료 혹은 프로그램 안내, 감사 인사와 개별 관람 안내

관람객의 이해를 도울 수 있는 관련 아카이브가 마련되어 있다면 반드시 안내한다. 그리고 예정된 전시 연계 프로그램이 있다면 참여하도록 안내한다. 도슨트 해설을 참여해 준 관람객에게 감사 인사를 하고 이후 개별 관람을 위한 안내로 마무리한다. 인사를 마치고 질문이 있는 관람객이 있다면 말을 건네어도 좋다.

이제, 앞의 도입부 스크립트 작성 설명에서 전시 서문 중 맺음부로 보내기로 했던(71쪽 참조)《다다익선: 즐거운 협연》스크립트 맺음부의 예를 살펴보자.

《다다익선: 즐거운 협연》 전시 스크립트 맺음부 초안

가. 관람객의 감상에 대한 질문과 대화

오늘 《다다익선: 즐거운 협연》 전시를 함께 둘러보았는데요. 어떠셨나요? (관람객 반응)

나. 전체적인 전시의 요약

이번 전시의 부제는 '즐거운 협연'이었습니다. 즐거운 협연, 전시를 보면서 느끼셨겠지만 수많은 협력자가 있었잖아요. 아티스트들과 이것을 실현하기 위한 많은 테크니션들 간의 협업, 금전적 투자를 한 정부와 기업 그리고 2022년 이 전시를 준비한 미술관 사람들과의 협연이기도 하고요. 여러 층의 믹스가 있는 것이죠. 거기에 제일 중요한, 관람객 여러분이 있습니다. 미술관에 방문해서 백남준의 〈다다익선〉이라는 작품을 보는 여러분이 계셔야 진정한 '즐거운 협연'이 완성되겠지요.

또한 비디오 작업을 하면서 백남준이 늘 염두에 두었던 것은 쌍방의 소통이었습니다. 때문에 〈다다익선〉이라는 작품은 단순히 텔레비전 1,003대의 대규모 설치 작품이라는 의미에만 머무는 것이 아니라, 그 1,003대의 모니터를 통해 백남준이 전달하고자 했던 메시지가 얼마만큼 퍼져나가고 얼마만큼 사람들에게 가닿느냐 하는 것이 중요하겠지요.

다. 연계 자료 혹은 프로그램 안내, 감사 인사와 개별 관람 안내

그래서 이 전시를 보고, 〈다다익선〉을 통해 백남준의 삶과 백남준의 메

작가 백남준과 〈다다익선〉 작업에 참여한 사람들뿐 아니라 이 전시를 보러온 관람객까지 즐거운 협연에 포함하려는 전시의 기획 의도를 표현한 마무리이다. 물론 전시 자료의 내용을 도입부에 넣느냐, 맺음부에 넣느냐 하는 것은 도슨트 각자의 선택이다. 다만 맺음부에 넣으면 한두 문장으로 전시를 정리·요약하는 효과가 있어서 인사로만 구성된 마무리보다 효율적인 내용 분배와 표현을 마지막까지 끌어갈 수 있다.

도슨트가 가장 보람을 느낄 때는 바로 이 마무리에서 관람객이 감탄하거나 감사의 박수를 보내는 순간일 것이다. 도슨트 활동을 하면서 그런 경험이 여러 번 있었는데, 내 해설이 그만큼 관람객에게 잘 가닿았다는 뜻이기도 해서 기쁘고 뿌듯했다.

다음은 좋은 호응을 받았던 《박서보: 지칠 줄 모르는 수행자》 전시의 맺음부 예시이다. 앞서 말했듯 이 전시는 어둡고 무채색인 색조가 대부분이었던 지하 1층의 2전시실에서 전반부 해설을 마치고 1층으로 올라오면, 점점 색조가 곁들어지고 원색에서 하늘빛의 공기색, 벚꽃색이라 명명한 연분홍색의 부드럽고 따뜻한 파스텔톤의 묘법 작품들이 마지막을 장식하고 있었다. 박서보 작가는 하늘빛이

도는 오묘한 색채를 직접 만들어내고 이것을 '공기색'이라고 명명했다. 이 색의 작품을 제작해 놓고 작가는 그 앞에서 숨 쉬는 느낌이 들었다고 한다.

환한 자연 채광을 받는 전시장의 마지막 묘법 작품 앞에서 했던 마무리 스크립트는 다음과 같다.

SCRIPT EXAMPLE

《박서보: 지칠 줄 모르는 수행자》 스크립트 맺음부 부분

네, 마지막 묘법 작품까지 보셨습니다. 오늘 전시가 어땠는지 궁금한데요. 작가는 "20세기 예술이, 작가들이 자신 속에 있는 온 마음을 다 토해내 그것을 관람객에게 전달하는 그런 시기였다면, 지금 21세기의 예술은 그래서는 안 된다. 디지털 시대에 이미 많은 스트레스를 받고 있는 사람들을 다독여주고 그 고통을 빨아들여서 치유해주는 그림을 그려야 한다."라고 말합니다. 지금까지 저와 함께 박서보 작가의 작품을 시기별로 보셨는데요. 이번 전시의 제목이 '지칠 줄 모르는 수행자'잖아요. 사실 이 제목은 니체가 말한 '예술가란 권태를 모르는 위대한 노동자'라는 문구에서 아이디어를 얻어 지었다고 해요. 작가의 작품 변화를 들여다보면 그 과정이 정말 끊임없이 스스로를 비워내고, 연마하고 또 그 안에서 치유를 얻는 수행의 과정인 것 같아서 제목이 정말 잘 맞는다고 느껴집니다. 작가의 삶을 따라 작품을 보면서 저도 모르게 회복되고 치유 받는 그런 느낌이 들었는데요. 그래서 1층으로 올라와서는 제가 아래 전시장에서보다 그다지 많은 설명을 하지 않았습니다. 작가가 수행하는 예술의 의미가 '이

그림이 무엇이다', '어떻게 그린 것이다'라는 정보를 전달하는 것보다는 그저 이 그림을 보고 여러분이 치유 받고, 그림 속으로 고통을 떠나보내 며 위로받기를 바라는 것이기 때문에 도슨트인 저도 말을 좀 줄여야겠다 는 생각을 했어요. 이제 저와 헤어진 다음에 다시 한번 전시장 안을 둘러 보면서 숨어있는 작품들을 보고, 작가의 숨결이 담긴 이야기를 마주하면 서 여러분도 예술을 통해서 마음의 평온을 얻는 순간을 경험해본다면 좋 겠습니다. 감사합니다.

스크립트의 의도가 적절했고 관람객의 반응 또한 꽤 좋아서 괜 찮은 선택이었다고 생각한다. 작가가 자신의 작품을 통해 말하려는 메시지와 전시 기획자의 의도를 함께 버무려 전달함으로써 관람객 이 전시의 흐름을 다시 상기할 수 있는 맺음부의 목적과도 잘 맞았 다. 하지만 언제나 그렇듯 전시해설은 잘하면 잘하는 대로 또 그 반 대에도 아쉬움이 남기 마련이고 또 내가 해보지 않은 새로운 시도 가 궁금해지기도 한다.

〈묘법 No. 190227〉(2019), 〈묘법 No. 190411〉(2019)

당시 전시에 처음 공개한 신작 2점. 분홍빛 캔버스에 아크릴 물감을 쓰 고 수천 번 연필로 선을 그은 '묘법' 연작이다. 2009년 뇌경색으로 쓰러 진 이후 조수의 도움을 받아 작품 채색을 해왔지만, 이 신작들은 오롯 이 자기 손으로 완성했다고 한다. 작가는 "신작을 위해 몸을 일으켜 세 우고 몇 시간이고 선을 긋다 보면 나무토막처럼 몸이 굳어질 때가 많았 다."면서도 "이 과정에서 전에 없는 치유의 감정을 느꼈다. 얼마를 준다 해도 팔지 않을 작품, 내 생애 마지막 작품일지도 모른다."라고 말했다.

완성된 스크립트로 해설하기
(말하기로서의 스크립트)

현장 시연이 시작되면 글쓰기로서의 스크립트는 말하기로서의 스크립트로 전환된다.

글로 쓴 것을 발표, 강연한 경험이 있다면 알겠지만 말할 때는 많은 변화가 일어난다. 글이 기반인 스크립트로 한 해설 역시 백 퍼센트 스크립트에 쓰인 대로 진행되지 않는다. 어젯밤 일기에 쓴 고민을 오늘 친구에게 말해본다고 생각해보자. 말하면서 많은 부분이 변하는 걸 알 수 있다. 거기에 글에는 드러나지 않는 발음, 어투, 억양, 비언어적인 표현이 더해질 것이다.

글로 쓴 스크립트가 말로 하는 실제 해설에 들어가면 '관람객이라는 청자가 존재하는 무대에 선다'라는 긴장감과 그때그때 유동적인 상황이 더해져 더 많은 변수가 생겨난다. 게다가 혼자 말하는 일방적인 해설이 아니라 관람객과 소통하면서 해설해야 하므로 관람

객의 반응에 따라 이모저모 변형이 생기는 것은 불가피하다.

해설을 하다 보면 딱딱한 스크립트의 문체나 단어는 자연스러운 어투와 단어로 변형된다. 어떻게 변화되고 정돈되는지는 도슨트의 역량이기도 하다. 스크립트를 아무리 잘 써도 말하기가 제대로 안 되면 좋은 해설을 할 수가 없다. 말의 속도가 너무 빠르거나 자주 더듬거나 발음이 부정확하면 전달이 원활하기 어렵다.

잘 쓴 스크립트는 단어와 문장이 말하듯이 쉽게 읽히는 스크립트라고 생각하지만, 이것이 글쓰기 단계부터 적용되기는 힘들다. 그래서 일단 초고를 완성한 후, 말하기로 변형되는 시점에서 여러 번 수정을 거치는 수밖에 없다. 현장 시연에 앞서 완성된 스크립트를 반복해 낭독하면서 수정하는 방식을 제안하는 것도 이 때문이다.

현장 시연에서 말해보기

경험이 많거나 적거나 도슨트들이 가장 부담스러워하지만 동시에 피할 수 없는 과정이 리허설, 이른바 '현장 시연'이다. 현장 시연은 스크립트 초고가 완성되면 같은 전시에 배정된 도슨트들끼리 작품을 분배해서 전시장을 돌면서 실제 해설처럼 연습하는 것이다. 주로 에듀케이터가 함께 동행하며 전시해설 전체를 시뮬레이션 해보게 된다. 시연은 도슨트의 교육을 담당하는 에듀케이터에 따라 방식이 달라질 수 있지만 대부분 비슷하다. 나는 관람객을 대상으

로 한 해설보다 이 리허설이 더 고역스럽다. 평가 아닌 평가의 분위기가 느껴져서 그렇기도 하지만, 작품이나 전시에 대해 너무나 잘 아는 사람들 앞에서 이루어지기 때문이다.

첫 현장 시연 때는 한 문장을 말하고는 "기억이 안 납니다."라고 했었다. 다른 전시의 현장 시연에서는 에듀케이터에게서 "지금 해설을 관람객이 이해할까요?"라는 피드백을 받은 적이 있다. 독감에 걸려 목소리가 나오지 않아 애를 먹었던 적도, 너무 긴장한 나머지 말이 빨라져 숨이 차고 땀이 비 오듯 쏟아진 적도 있다. 그나마 무난했다고 생각했는데 학예사와 함께 관람객 역할을 하던 인턴 학생이 "너무 정보가 많아 과부하가 옵니다."라고 말해준 적도 있다. 지금 돌아보면 추억이지만, 당시에 느꼈던 자괴감이나 절망감은 상당했다. 현장 시연에 두려움이 별로 없는 도슨트도 있겠지만, 대부분은 실수할까 봐 걱정하고 긴장한다.

현장 시연 때는 도슨트가 전시에 녹아든 상태가 아니라서 아무리 열심히 연습했어도 실수할 수밖에 없다. 작품 제목이 기억나지 않는다거나, 순서대로 외웠던 문장이 뒤죽박죽 튀어나오거나, 말을 더듬는다거나 하는 등 별별 실수가 다 나온다. 부끄럽고 난감한 건 사실이지만 잘못된 건 아니며 오히려 자연스러운 일이다. 그래서 나는 이 현장 시연을 실제 해설에 들어가기 전 실수를 많이 해볼 기회라고 생각한다. 그래서 시연을 앞두고 동료 도슨트들이 "다 했어요? 준비 잘 되나요?"하고 물으면 우스갯소리로 "시연은 아무말 대잔치하는 날이잖아요."라고 대답한다. 실제 해설에서는 속된 말로 망하면 안 되므로, 내가 망해볼 수 있는 처음이자 마지막 기회

가 바로 현장 시연이라 생각하면서 마음을 편하게 먹는다. 물론 시연부터 완벽하게 해낸다면 더할 나위 없이 좋겠지만 실수하더라도 괜찮다. 내 실수는 그저 실수에 머물지 않고 다른 사람에게 도움이 되고 나에게도 각인되어 좀 더 정비할 기회를 준다. 물론 리허설 잘 했다고 실전도 다 잘하는 건 아닐 테고, 리허설을 망쳤어도 실전에서 더 잘할 수도 있다. 시연으로 모든 것이 결정되는 건 아니란 뜻이다. 중요한 것은 실전이고 그 실전은 무수한 시행착오를 거치며 완성된다.

다만 실전이 아니니까 대강 임하거나 자신의 해설이 공유되는 것을 꺼리지는 않았으면 좋겠다. 리허설은 도슨트끼리 정보와 재능을 공유하고 서로를 발전시키는 훌륭한 협업의 기회라고 생각한다. 그래서 스크립트 초고를 성심성의껏 작성하고 현장 시연도 최선을 다해 임하려고 한다. 괴롭고 긴장되지만 확실히 많이 배우고 내가 놓친 점도 파악할 수 있는 기회가 바로 현장 시연이다.

실제 해설 전 연습하기

현장 시연이 끝난 후 해설 시간 배정을 받고 실제 해설을 진행하기 전까지 도슨트는 각자 연습하며 준비 기간을 갖는다. 하지만 해설 시간이 바로 배정되어 급히 해설을 시작해야 할 수도 있고, 미술관 사정이나 전시 상황에 따라 일주일 길게는 한 달 후에 해설 시간

이 배정될 수도 있다. 현장에 투입되면 1회 해설 40~50분, 해설 전 준비 시간까지 포함해 1시간 남짓한 시간을 온전히 도슨트 혼자 책임져야 한다. 실수를 지적할 사람은 없지만 실수를 깨닫거나 바로 잡아야 하는 사람은 도슨트 자신이다. 따라서 정돈된 실제 해설을 위해 연습 기간에 실수를 많이 경험해 보자.

다음은 실제 해설 전 준비 시간에 연습 단계에서 활용하면 좋은 방법이다.

▌녹음해보기

효과적인 방식으로 '녹음'을 추천한다. 인사말부터 마무리 인사까지, 해설의 전 과정을 녹음하고 들어보고 반복하며 오류를 잡아내고 변형해 보는 것이다. 녹음된 내 목소리를 듣는 건 약간 민망하지만, 이때만큼은 '무대에 서는 연기자가 돼라'고 조언하고 싶다. 녹음을 들어보면 내 말하기 습관이 어떠한지, 장단점이 무엇인지 알 수 있다.

녹음을 들어보면 대부분 문장이 길어지면서 주어와 서술어가 일치하지 않거나, 말하는 중간에 '어', '아' 하는 추임새가 들어가는 일이 비일비재하다. 또 말하다가 중간에 '그 어떤'이라든지, '그런 식으로 그렇게 되었다는 것이죠'처럼 대명사로만 문장을 말한다든지, 스크립트에 쓰지 않았던 뜬금없는 표현도 튀어나온다. 문어체보다 전달하기에 부드럽고 좀 더 말랑하긴 하지만 '그러니까'를 '그

니까', '어쨌든'을 '쨌든' 같은 식으로 축약하는 것도 지양하자. 물론 대면해서 들으면 충분히 수용할 수 있고 맥락도 이해되지만 정돈해서 말하는 편이 관람객을 존중하는 느낌을 준다. 현장에서 본인의 해설을 녹음한 후에 복기해보는 것도 좋은 방법이다. 어느 부분이 괜찮고 어디는 부족한지 좀 더 객관적으로 분석할 수 있다.

▌자연스럽게 연결되는 스토리텔링

도슨트 해설을 관람객에게 전시와 작품 이야기를 자연스럽게 전하는 일종의 스토리텔링이라고 생각하면 부담이 덜하다. 스크립트를 토씨 하나까지 외워서 하게 되면 발표하는 모양새라 되려 어렵고 특히나 해설 중에 특정 부분이 기억나지 않을 때 당황할 수 있다. 따라서 스크립트에서 꼭 전달할 것을 추려내어 그 내용을 기억한 후 종결 어미나 연결어로 자연스럽게 이어 말하면 된다. 물론 한두 번의 연습만으로는 힘들다.

한 가지 팁이라면 '아까 말씀드렸던', '방금 전에 보았던'과 같은 표현을 사용해서 전시 전체를 유기적인 스토리로 연결되게 스크립트를 작성하고 말하기를 연습하는 것이다. 그러기 위해서는 스크립트 작성 시 긴밀한 관계를 만드는 작업이 필요한데 대략 2~3개 정도의 연결 고리를 만들어서 작성한다. 작품 두 개를 연결하거나, 작품 관련 에피소드를 떠올리게 하거나, 작품 제작 기법을 연결하거나, 방법은 고안하기 나름이다.

이런 식의 해설은 관람객이 작품을 다시 기억해내고 연결하면서 무언가를 배우고 있음을 느끼게 한다는 이점이 있다. 스크립트를 쓸 때 그런 부분을 찾기가 힘들다고 걱정할 것 없다. 반복 연습 후 해설을 거치면 정돈되면서 쓸 만한 연결 고리가 생겨날 것이다.

▌전시장 구조, 이동 거리 및 시간 파악

연습 기간 동안 전시장을 파악해야 한다. 전시장의 구조를 완벽히 알아야 한다는 건 너무나 당연한 이야기 같지만, 의외로 전시장 구조를 체크하지 않거나 해설할 작품을 완벽하게 결정하지 않아서 우왕좌왕하는 경우가 있다. 전시장을 방문하여 여러 번 돌아보며 구조를 파악하고, 작품을 선정하고, 소요 시간을 체크해야 한다. 가령 45분 해설이라면 첫인사와 마무리 인사 2~3분씩 총 5분, 해설할 작품 12개의 각 해설은 3분 내외로 총 36분, 작품간 이동 시간 10초씩 총 1분 20초, 계단 이동이 있다면 1분, 도합 최종 소요 시간 43분. 이런 식으로 세밀히 나누어보는 것이다. 동선을 예상하는 일은 작품과 작품 사이의 이동 시간을 가늠하고 한 작품 앞에 몇 분간 머무르면서 해설할지 조정하는 것을 의미하므로 계단으로 이동하거나 전시실과 전시실 간 이동이 있다면 실제 전시장을 걸으면서 거리와 시간을 체크해야 가장 정확하다.

연습할 때 이동 시간을 짐작하여 걷고, 작품 앞 머물 위치 등을 상상하면서 점검해본다. 연습이 반복될수록 어느 곳을 덜어내야 하

는지, 어떤 것을 빼면 안 되는지가 명확해진다. 처음부터 계획한 시간에 맞춘 스크립트를 작성하면 좋겠지만, 글과 말은 다르기에 일단 작성 후 연습해 보면서 분량을 조절하는 방법을 권한다.

두근두근 실제 해설

스크립트를 작성하고 현장 시연을 거쳐 드디어 '실제 해설'이다. 글쓰기가 말하기로 전환되는 과정의 종착지이다. 글쓰기로서 스크립트의 피드백과 수정 작업이 끝난 후, 비언어 액션을 적절하게 넣어 자신의 발화 방식에 맞게 여러 번 연습하고, 현장을 시뮬레이션하는 과정까지 마치면 해설 준비가 마무리된다. 이제부터 현장에 투입된 도슨트의 실제 해설 과정을 순서대로 따라가 보자.

▌오늘의 미술관 상황 체크

도슨트는 전시해설 시간 10분 전에는 전시장 입구에 서 있어야 한다. 하지만 그 전에 전시장을 둘러보고 달라진 상황은 없는지 점검해야 하므로 30분~1시간 정도 여유 있게 미술관에 도착해야 좋다. 어제까지 작동하던 작품이 오늘은 멈췄을 수도 있고, 작품의 위치가 달라지거나 캡션이 추가됐을 수도 있다. 일반적으로 전시실

내외부에서 예정된 미술관 행사는 사전에 공지가 되지만, 전달이 누락되거나 확인하지 못할 수 있으므로 해설 전에 전시장을 둘러보는 것은 잊지 말아야 한다.

또 단체 관람객이 있거나 유명하고 인기 있는 전시라면 해설을 진행하기 부담스러울 정도로 관람객이 많을 수 있다. 우천이나 폭설 등 날씨 상황 혹은 행락철 같은 시기에 따라서도 관람객 사정은 달라진다. 때문에 미리 전시장을 둘러보고 동선과 시간을 예상하는 등 전반적인 상황을 체크한다.

▌도슨트의 복장과 구비할 장비

도슨트의 복장은 미술관마다 요청하는 바가 다르지만 보통은 무채색 계열의 단정한 차림이 좋다. 작품 감상에 집중할 수 있도록 관람객의 시선을 혼란스럽게 하는 복장은 지양하는 게 좋다.

도슨트 활동 시에는 패찰과 마이크 장비를 소지한다. 패찰은 보통 목에 거는 형태나 옷에 부착하는 명찰 형태이다. 보통 '전문 자원봉사 도슨트', '도슨트' 등으로 표기되어 있고, '도슨트 ○○○' 같은 형식으로 도슨트 개인의 이름이 인쇄된 형태도 있다.

마이크 장비는 스피커와 마이크가 결합한 유·무선 형태의 휴대용 모델(기가폰, 기가 마이크)이 주로 쓰인다. 이 장비를 사용할 때 마이크 점검은 필수다. 해설하다가 마이크 전원이 꺼져 난감한 경험을 한 도슨트가 없지 않다. 여러 명이 돌아가며 거의 매일 사용하다

보니 고장이 나서 소리가 나지 않을 때도 있다. 본체 충전은 잘 되었는지, 마이크를 켰을 때 잡음은 들리지 않는지, 울림이 너무 심하진 않은지 점검한 후 해설에 들어가야 한다. 몇 년 전 코로나로 인한 비대면 시기에는 관람객이 사용할 수 있는 개별 이어폰이 구비된 무선 송수신 마이크 시스템 제품도 대여 형식으로 많이 사용되었다. 현재는 다른 일반 관람객에게 방해되지 않도록 단체 해설이나 정규 시간 외의 도슨트 해설이 있는 경우에 이 마이크 장비를 사용하기도 한다.

▌잠시 후 전시해설을 시작하겠습니다

이제 전시장 앞이다. 패찰을 착용하고 마이크 장비를 장착한 후 전시장 앞에 서면 도슨트로서 긴장이 되기도 하지만 설레기도 한다. 어떤 관람객이, 몇 명의 관람객이 올까 기대되기도 한다.

유명한 작가의 전시라면 관람객이 많이 모여 있지만, 동시대 미술을 다루거나 신진 작가의 전시라면 관람객이 소수이거나 아예 없을 수도 있다. 편차는 있지만 아무래도 평일보다 주말·공휴일에 더 많은 관람객을 만날 수 있다.

의외로 미술관에 도슨트 해설이 있다는 사실 자체를 모르거나 도슨트 해설 시간을 모르는 관람객도 적지 않다. 전시해설 시간을 방송으로 안내하는 미술관도 있지만 그렇지 않은 미술관도 있고, 관람객이 무심히 지나칠 수도 있어서 가끔은 근처에 관람객이 있다면

"잠시 후 ○○시에 전시해설이 있습니다."라고 말을 건네기도 한다. 또 유명한 전시라서 많은 관람객이 모여 있는 경우에는 기다리는 관람객의 심정을 생각해서 "잠시 후, ○○분 후에 ○○○ 전시해설을 시작하겠습니다." 하고 안내하기도 한다.

시간이 되었는데 해설을 들으려는 관람객이 한 명도 없을 수 있다. 생각보다 이런 경우가 종종 있다. 이럴 때 도슨트 활동 수칙에서는 10분 정도 기다리는 것을 권장한다. 이런저런 사정으로 관람객이 늦을 수 있음을 감안하는 것이다. 잠시 화장실을 다녀올 수도 있고, 셔틀버스가 있는 미술관이라면 버스에서 내려서 전시장까지 오는 시간이 촉박할 수 있다. 10분 정도 기다리다가 도슨트 해설을 생각하지 않고 온 관람객에게 "지금 도슨트 해설 시간인데 들으시겠어요?"라고 권유하여 참여하게끔 한 적도 꽤 있다.

혹 해설을 기다리는 관람객은 없지만 전시장 안에 있는 관람객에게 다가가서 말을 걸어보는 것도 좋은 방법이다. 관람 중 궁금한 것은 없는지, 마침 해설 시간인데 간략하게라도 설명을 들어보는 건 어떤지, 친근한 말을 건네면 의외로 기회가 되기도 한다. 열심히 준비한 해설을 못 하게 되면 서운하니 말이다.

또 장마 기간이거나 폭설이 쏟아지는 날에는 미술관에 오는 관람객 수 자체가 매우 적기 때문에 해설을 못할 수도 있다. 10분 정도 더 기다려도 관람객이 없다면, 미술관 직원에게 '관람객이 없어서 해설을 종료한다'라고 고지하고 전시장을 떠나면 된다.

▌첫인사에서 마지막 인사, 그리고 일지 쓰기

관람객이 모이고 해설 시간이 되었다면 도슨트는 시작을 알리고 해설을 시작한다. 스크립트에 쓰고 연습한 대로 인사하고, 전시를 소개하고, 전시장 안으로 관람객을 인솔하여 들어간다. 내가 선정한 전시장 내의 동선을 따라 작품과 적절한 거리에서 관람객과 자연스럽게 소통하며 해설을 진행한다. 중간중간 목소리의 톤과 속도를 조절하면서, 이동 때마다 다음 작품 주위의 공간을 재빠르게 살펴보고 관람객을 이끈다. 시간이 얼마나 지났고 남았는지도 확인한다. 그렇게 해야 작성한 스크립트 그대로 진행해도 되는지 혹은 조금 줄여야 하는지, 좀 더 말해도 되는지를 가늠할 수 있다. 시간이 촉박하다고 서두르지는 말고 차근차근 내용을 전달하도록 노력한다.

마지막 엔딩 시점이 다가오면 긴장감은 어느덧 가라앉고 조금이나마 여유가 생긴다. 전시해설을 정리하는 멘트를 한 후 마무리 인사를 하고 질문이 있다면 적절하게 대답한다.

모든 과정이 끝나면 도슨트 자원봉사실로 돌아와 마이크 장비를 정리하고 그날의 일지를 쓴다. 기록 사항은 미술관마다 다르지만 참여한 인원수와 특이 사항이나 간단한 소감 등을 적는 게 보통이다.

▌결국엔 예술이라는 위로

　마지막으로 첨언하고 싶은 건 자신만의 도슨트 해설 포인트를 잡아보라는 것이다. 해설 중 전시의 맥이 잘 잡히지 않을 때도 있지만 낙담할 필요는 없다. 누구나 마찬가지이다. 대부분의 전시가 3~4개월 정도의 기간으로 진행되고 도슨트가 한 달 평균 2~4번 정도 해설한다면, 세 번째 해설쯤부터 감이 잡히는 경우가 보통이다.

　어디선가 가장 효과적인 학습 방법이 남에게 가르쳐주듯 설명하는 것이라는 말을 들은 적이 있는데 드슨트 해설도 이와 비슷한 과정이 아닐까 싶다. 관람객 앞에서 세 번 정도 강의와 같은 해설을 치르고 나면 이 전시에서 반드시 전달할 사항은 무엇인지, 어느 방향에 맞추어 진행할지 정리가 된다. 전시 형태나 작가의 의도에 따라 해설의 중점은 다양할 수 있지만, 나는 주로 위로와 공감, 감동에 초점을 맞춘다. 예술은 시대와 사람을 외면할 수 없고 어떤 방식으로든 동시대 사람들에게 전하는 메시지를 담고 있다고 믿기 때문이다. 작가가 전하려는 말도 사람들의 생각에서 크게 벗어나지 않는다. 그렇게 너와 나의 공통점을 발견하게 되고 종국에는 같은 시대를 같이 애쓰면서 살아가는 우리의 이야기를 앞으로도 예술 작품을 통해 전달하고 싶다.

　전시해설을 하면서 이러한 내 생각과 딱 맞는 작가의 생각을 읽을 수 있어서 참 좋았던 기억이 있다.《박서보: 지칠 줄 모르는 수행자》전시는 구순을 넘어 인생의 진리를 터득한 지점에 와 있는 예술가이자 득도한 어른의 군더더기 없는 시선이 담겨 있었다. 그가 살

아온 삶의 흔적이 고스란히 담긴 작품 앞에 설 때면 해설하다가도 경이로움이 느껴져 마음이 울컥하기도 했었다.

　작품으로 위로를 받은 기억도 있다. 《MMCA 현대차 시리즈 2022: 최우람-작은 방주》 전시에서 〈하나〉라는 제목의 설치 작품이다. 마치 국화꽃처럼, 하얀 방호복 천으로 만든 작품에는 팬데믹 시기에 사라져간 생명, 그 안에서 고군분투하던 의료진 그리고 그 시기를 힘겹게 지나온 우리에게 작가가 바치는 헌화의 의미가 담겨 있다.

　전시해설을 시작한 지 두 달쯤 되었을 무렵, 이태원 참사가 일어났다. 그 주에 해설할 생각을 하니 마음이 무거웠다. 내 예감은 틀리지 않았다. 〈하나〉라는 작품의 설명을 떠올리기도 너무 힘들었다. 꽃 모양의 작품 〈하나〉는 사람이 숨을 쉬는 것처럼 한껏 가슴을 펴듯이 잎들이 뒤로 천천히 펴지면서 환한 불빛이 들어오는 만개한 꽃의 형상이었다가, 서서히 이파리들이 앞으로 모여 뭉치며 불이 꺼지는 동작을 반복했다. 생성과 소멸의 반복을 보여주는 작품 앞에서 나는 '팬데믹 시기에 전하는 작가의 애도와 진심 어린 위로'라는 말을 전하며 숨을 참고 해설을 잠깐 멈추어야 했다. 몇 초간의 침묵이었지만 가슴으로 느껴지는, 작품에서 피어나오는 슬픔에 흔들렸다고 할까. 이유와 목적과 무관하게 그 시대를 공유한 사람에게 다가오는 울림이 있었다.

　한순간에 나눠지는 삶과 죽음, 사라지는 생명에 대한 애도, 내가 지금까지 별일 없이 살아있는 건 내가 잘해서도 잘나서도 아니고

┃ 최우람, 〈하나(이박사님께 드리는 답장)〉, 2020, 금속 재료, 타이벡, 전자 장치(커스텀 CPU 보드, LED)

그저 운이 좋았을 뿐이라는 사실, 그렇기에 알 수 없는 삶에 대한 끝없는 막막함, 그러한 막막함을 지닌 채 계속되는 삶이라는 항해를 보여주고 있는 전시, 아마 그런 이유 때문이었을 것이다.

작품을 통해 전해지는 작가의 진심이 내 가슴에 들어올 때, 그 순간이 예술을 감상하며 얻는 소중한 성장의 시간은 아닐까. 물론 지나온 세월과 살아온 환경에 따라 받아들이는 부분은 다르겠지만 미술관을 찾는 사람들이 위로받고 아픈 마음은 내려두고 회복하는 느낌으로 미술관을 나선다면 더없이 좋겠다는 생각을 늘 하곤 한다. 지난 시절 어디쯤 미술관에서 그런 위안을 얻었던 나의 모습처럼.

스크립트 수정하기

　도슨트가 스크립트 초고를 작성해 제출하면 담당 에듀케이터가 검토 후 피드백을 준다. 미술관에 따라 해당 전시의 기획자인 학예사가 피드백을 줄 수도 있다. 경험상 에듀케이터는 스크립트 전반적인 내용과 동선, 관람객과 만나는 도슨트의 입장을 살피는 데 더 주력하고, 학예사는 스크립트 내용의 정확성과 작품 해설 깊이, 전시 흐름과 맞는 스크립트의 진행 방향을 중점으로 보는 것 같다.

　물론 이 두 가지 입장 모두 스크립트 작성에 중요하게 다루어야 한다. 같은 스크립트 초안을 보더라도 에듀케이터는 부담스럽지 않은 분량에 간결한 스크립트를, 학예사는 깊이 있는 해설을 원하는 관람객을 고려한 풍부한 내용을 원해서 서로 상충할 때도 있다. 늘 그러하지만 어느 쪽에 기준을 두느냐는 도슨트의 선택일 것이다.

　제출한 스크립트 초고에 대한 피드백은 사실 정정 요청, 전체 분

량 조절, 동선 조정, 내용에 추가할 것과 뺄 것, 좀 더 자연스러운 연결 등이다. 이를 바탕으로 도슨트는 스크립트를 수정해서 실제 전시장 활동에 반영한다.

사실 스크립트 수정 작업은 피드백 반영으로 한 번에 끝나는 게 아니라 전시가 종료될 때까지 수정의 수정을 거듭한다고 할 수 있다. 해설 횟수가 더해지는 동안 본인의 해설을 스스로 피드백하고 수정을 거듭하며 정리해야 한다. '수정하기' 단계에서 고려해야 할 유의 사항, 수정하기에 도움이 될 만한 몇 가지 방안을 소개한다.

분량 조절

현장 시연이 끝나면 일차 수정의 대상은 스크립트 분량이다. 글로 쓴 스크립트는 아무래도 문어체이고 설명하려는 욕구가 앞서게 되므로 분량이 상당하다. 후배 도슨트들이 초고를 작성할 때 제일 많이 하는 질문도 바로 "몇 장 정도로 써야 하나요?"인데, 그때마다 분량을 정해놓지 말고 일단 쓰라고 조언한다. 어차피 수정해야 하니 처음의 분량은 의미 없다. 긴 분량을 줄이는 것은 그나마 수월하지만 적은 분량을 늘이는 것은 힘들다. 많이 쓴 것은 덜어내는 과정에서 사라지더라도 해설할 때 배경지식이 되지만, 분량이 미달이라면 다시 공부하고 자료를 모아야 하는 수고를 두 번 하게 된다.

나의 경우 40~50분 내외의 해설에서 불필요한 내용은 버릴 것

을 예상하고 자유롭게 스크립트 초고를 쓰면 대략 A4 용지에 글자 크기 9포인트로 12~13장 정도가 나온다. 여기에 시연 전 수정을 거치면 10장 정도로 줄어들고, 시연 후 수정하고 첫 해설 들어가기 전까지 수정을 거듭하면 보통 7~8장 정도의 분량이 된다. 이후 해설에서는 문장을 다듬거나 첨가하고 싶은 스토리를 넣기도 하지만 대부분 이 정도 분량 안에서 소화한다고 보면 된다. 물론 해설 경험이 많아지고 연차가 쌓여 숙달된다면 단계별 수정 과정을 생략할 수 있고, 처음부터 바로 초고가 7장 정도 나오기도 한다.

오류 바로잡기

스크립트를 작성하다 보면 수많은 자료를 접하고 수집하게 된다. 검색 엔진을 통해 손쉽게 자료를 찾을 수 있는 편한 세상이지만 때로는 그것이 과유불급일 수 있다. 자료의 출처가 공신력이 있는지, 개인의 의견인지 사실 관계를 정확히 판단해서 사용해야 한다. 사실이라 알았던 것이 세월이 흘러 아닌 것으로 판명되기도 하기 때문이다. 이를 피하려면 가능한 한 최근 기사와 미술관 아카이브 등을 이용해 최신 자료를 찾아보는 것이 좋다.

작가의 이력에 관한 정보 확인은 필수이다. 요즘은 작가의 개인 홈페이지나 SNS에 작가가 직접 기록한 이력을 확인할 수 있어 큰 부담이 없지만, 근대 미술 작가들의 이력은 문헌 자료를 통한 확인이

최선이다. 오래된 작품 중에는 작품 생산 연도가 부정확한 경우가 가끔 있는데, 재확인하여 정확한 사실로 해설하거나 끝까지 알 수 없을 땐 이 사실을 밝히고 해설하거나 언급하지 않는 편이 낫다.

그 외에 소유권, 원작과 재제작, 모작 등의 문제는 불명확하다면 스크립트에 반영하지 않는다. 그렇지만 얄궂게도 그런 민감한 사안을 질문하는 관람객이 꼭 있게 마련이다. 그럴 땐 부정확한 정보를 주기보다 미술관에 문의하라고 안내하는 편이다.

간혹 블로그나 유튜브 등 개인 채널의 자료를 참고했다가 오류가 발생하기도 한다. 이런 것들은 실제 해설에 들어가기 전 스크립트 수정 단계에서 최대한 걸러내야 한다. 또 아주 가끔은 미술관에서 제공하는 자료에 오류가 있는 경우도 있다. 그럴 때는 담당 학예사에게 문의해서 의견에 따르는 게 바람직하다.

사실 관계의 오류 외에도 잘못 사용된 단어랄지, 꼭 맞지 않은 단어라면 더 적합한 단어가 있는지를 찾아 수정하고 해설 내용의 흐름이 어색한 경우에도 바로 잡아야 한다.

구어적 표현으로 바꾸고 다듬기

말하기를 예상하고 스크립트를 썼더라도 읽다 보면 문어체가 두드러진 부분이 나온다. 이런 부분은 실제로 말해보지 않으면 알 수가 없다. 자연스러운 말하기를 위해 본인의 스크립트를 여러 번 소

리내어 읽어보기를 권한다. 쓰인 그대로를 낭독하라는 게 아니라 실제 현장에서도 이렇게 말할 것인가? 이런 문장이 자연스러운가? 생각하면서 읽으라는 것이다. 예를 들어 '이처럼'이라는 표현은 글에서는 많이 쓰이고 별달리 어색하지 않지만, 실제로 말하는 상황에서는 '이처럼'보다 '이렇게', '이러한 것처럼', '이런 것처럼' 등을 더 자주 쓴다. 물론 구어체로 바꾼다고 해도 문장의 길이가 길어지면 단문으로 끊어주어야 하고, 주어와 서술어의 호응은 항상 염두에 두어야 한다.

한 가지 더, 작가를 지칭할 때 과다한 존칭어의 사용은 지양하는 편이 좋다. "작가님은 이러이러하셨다고 합니다."와 같은 지나친 존대는 도슨트 교육에서도 권장하지 않는다. 보통 '작가는', '작가의 작품은', '작가는 ~했다고 합니다'라든지 혹은 작가의 실명을 사용해서 '백남준은~' 정도의 표현이 도슨트 해설에서 자연스럽게 용인된다. 존칭은 우리 말에만 있는 어법이라 잘못 사용한 경우를 많이 들어봤을 것이다. 가장 흔하게 "커피 나오셨습니다."와 같이 무생물에 존대를 붙이는 것이다. 실제로 도슨트가 영상 작품을 해설하면서 '지금 화면에 나오는 장면'을 '지금 화면에 나오시는 장면'이라고 반복해서 말하는 것을 들은 적이 있다. 관람객이 주체이므로 '지금 보이는 장면은~'이라고 해야 맞다. 또 "해설 도와드리겠습니다."와 같은 표현도 잘못되었다. 도와준다는 문장은 주체를 혼동한 표현이다. 해설은 내가 하는 것이지 상대가 하는 것이 아니기 때문에 "해설하겠습니다."라고 해야 맞다. 이러한 실수를 하지 않도록 평소 문장 강화에 힘쓰면 좋겠다.

리서치와 정보의 취사선택

도슨트에게는 미술관에서 제공하는 자료 이외에 광범위한 지식이 필요하다. 현대 미술은 변화무쌍하고 작품의 의미도 무한대로 변형·생성되기 때문이다. 속도가 빠른 이 시대에 흥미로운 해설을 제공하기 위해서 관람객이 쉽게 이해하고 공감할 수 있는 다양한 영역을 넘나드는 이야깃거리가 필수다. 그래서 전시해설이 시작된 후에도 자료 조사를 계속하게 된다. 분야를 넘나드는 도슨트들의 방대한 조사 역량과 탐구 열정은 우열을 가릴 수 없다. 나도 어떻게 찾았을까 싶은 놀라운 자료를 공유받은 경험이 많다. 그러나 자료만 모아놓는다고 해서 좋은 스크립트가 나오는 것은 아니다. 그 많은 자료 가운데 중요한 것을 취사선택하여 내 스크립트의 흐름에 맞도록 잘 엮어내는 것이 도슨트의 능력이다.

시의성과 관련해서는 전시 관련 기사 검색을 추천한다. 전시가 언론에 많이 보도되고 회자되면 포털이나 SNS에 평론가의 전시 감상평이나 대중의 전시 관람 후기가 올라온다. 이를 찬찬히 살펴보고 잘 요약해 첨부하기도 한다.

특히 시류에 민감하거나 사회적 사건과 관련된 전시일 경우에는 시시각각 변하는 내용을 반영하면 좋다. 국립현대미술관 서울의 《MMCA 현대차 시리즈 2017: 임흥순-우리를 갈라놓는 것들》 전시해설에 그런 시사적인 내용을 반영한 적이 있다. 이 전시는 일제 강

점기, 해방, 한국 전쟁의 참상이라는 고난의 역사를 지나온 할머니 네 분을 주인공으로 등장시켜 믿음, 신념, 사랑, 배신, 증오, 공포, 유령 등 과거에 존재했던 일곱 개의 키워드가 현재에도 여전히 우리를 분열시키고 있음을 보여주었다. 국립현대미술관 서울의 5, 7전시실과 서울박스에서 전시가 이루어졌는데, 이때 서울박스의 한 벽면을 빨간색으로 칠해놓았다.

색깔 자체에는 어떤 정치적 의미나 가치가 없는데도 우리나라에서 빨간색은 분단의 역사를 떠올리게 만드는 '빨갱이'의 표식으로 인식하는 시대가 있었다. 네 명의 할머니 중 김동일 할머니 인터뷰에서 어릴 적부터 빨간색을 좋아했다는 내용이 있다. 모두가 알다시피 그 시대는 빨간색을 좋아한다고 말할 수 없는, 내뱉는 순간 불온한 취급을 받던 때였다. 작가는 이제 우리가 이런 '레드 콤플렉스'에서 벗어날 때도 되지 않았나, 이런 것들을 벗어나야 하지 않을까라는 의미에서 빨간색을 가득 채운 과감한 시도를 한 것이다.

그런데 때마침, 이 전시가 시작된 지 한 달쯤 후인 2018년 1월 25일에 국군기무사가 정치적 중립 선언을 발표했다. 전시가 진행 중인 국립현대미술관 서울관이 일제 강점기에는 경성제국대학 병원이었고 근대에는 국군기무사가 사용한 건물이기에 더욱 의미심장했다. 이 국가기관의 사과문 발표는 전시에 힘을 실어줄 수 있는 소재였고 작가의 말을 다시 한번 생각해보는 계기가 되었다. 그래서 이 내용을 후반부 전시해설에 반영했다. 이미 빨간색에 대한 관람객의 반응은 '월드컵의 붉은 악마다', '열정적이다' 등 과거와는 많이 달라져 있었고, 이 빨간 공간을 포토존으로 이용하면서 재미있

▌ 임흥순 빨간 벽(개막식)

게 감상하는 모습을 볼 수 있었다.

또 2021년《올해의 작가상 2021》전시해설 때, 부모님과 함께 온 어린아이가 했던 말이 내 도슨트 해설보다 더 정확히 핵심을 꿰뚫었다고 느낀 경험이 있다. 김상진 작가의 〈Lo-Fi Manifesto_Cloud Flex〉라는 작품이다. 교실을 배경으로 책상에 앉아 있어야 할 사람들이 모두 천장의 클라우드로 상반신이 빨려 들어간 상태를 보여준 설치 작품이었다. 작가는 본인의 초등학생 자녀가 코로나 시대에 줌 수업을 받는 모습을 보고 이 작품을 만들었다고 한다. 학생들의 몸은 현실 어딘가에 앉아는 있긴 하지만 머릿속은 줌 수업 혹은 다른 가상의 세계 속으로 흡수된 작금의 풍경을 임팩트 있게 구현했다. 이 작품을 보자마자 어린이 관람객은 이렇게 말했다. "엄마, 저 사람들 빨리 데려와야 해."

경이롭게만 느껴지던 가상의 세계가 현실로 깊게 파고든 지금, 어쩌면 우리는 어딘지 모를 그 가상의 공간을 더 안락하고 재미있게 느끼며 그게 현실이라고 생각하는 것은 아닐까? 어린 관람객의 말은 여전히 우리가 발붙이고 살아가야 할 곳은 바로 '지금, 여기'라는 깨달음을 준 작지만 묵직한 외침이었다. 이 경험은 다음 전시 해설 때 에피소드로 활용하곤 했다.

김상진 , 〈Lo-Fi Manifesto_Cloud Flex〉, 2021, TV, 스틸프레임, 레진, 책상, 의자, 교탁, 나무좌대, 가변설치

거듭되는 수정

　지금까지 언급한 항목을 적용해 여러 차례 수정을 거쳐서 완성되어 가는 스크립트 예시를 소개한다. 소재는 마르셀 뒤샹의 〈샘 *Fountain*〉이다. 2018년 국립현대미술관에서 필라델피아 미술관과 공동 주최로 열린 마르셀 뒤샹 사후 50주년 기념 《마르셀 뒤샹》 전시에 나온 작품이다. 기본 자료로는 도슨트 교육, 도록과 서적, 작가의 인터뷰 영상, 언론 기사를 참고해서 초안을 작성했다.

SCRIPT EXAMPLE

《마르셀 뒤샹》 전시 중 〈샘〉의 작품 해설 스크립트 초안

　유명한 변기 작품 〈샘〉인데요. 예술 작품에서 작가의 '아이디어'가 중요하다는 걸 알리게 된 작품이죠. 아까 '살롱 데 쟁데팡당'도 예술가들로 구성된 독립예술위원회였는데 그것의 뉴욕 버전, 뉴욕의 독립예술가협회 그룹이 전시회를 열었죠. ① 뒤샹은 그 협회의 1917년 작품 배치위원회 위원장이었습니다. 민주적인 방식의 작품 선정, 심사 없이 6달러만 내면 누구나 작품을 제출할 수 있었죠. 뒤샹은 그들을 테스트하기 위해 가명으로 이 변기를 제출했어요. 위원들이 너무 놀라서 이것이 예술인가, 아닌가 투표를 했는데 근소한 차이로 '아니다'란 판정이 나고 천막 뒤에 방치되었습니다.

마르셀 뒤샹의 〈샘〉

② 뒤샹은 변기를 사서 거기에 R.mutt라는 사인을 했는데요. 이 R.mutt 사인은 철강회사 이름의 변형이라는 말도 있고, 당시 인기 있던 만화 프로그램의 제목 〈머트와 제프〉에서 따왔다는 이야기도 있습니다.

③ 스티글리츠란 사진가가 이 작품 사진을 찍고 뒤샹은 『블라인드 맨』(독립예술가협회에서 만든 잡지. 나중에 없어짐)이라는 잡지에 기고하는데, 여기서 뒤샹은 머트 씨의 작품을 옹호하는 내용의 글을 쓰죠. 제작했다는 것이 중요한 게 아니라 그가 오브제를 선택해서 새로운 개념을 창조한 것이라는 주장을 하게 됩니다.

여기서 당시 예술가들을 고민하게 만들었던 문제가 드러나는데요.

뒤샹은 기교나 기술적 요소는 단지 작가의 발상을 전달할 때 필요한 요소일 뿐, 중요한 것은 작가의 생각이나 사상을 전달하는 것이라는 점을 이런 파격적인 작품을 등장시켜서 나타낸 것이죠.

1917년 첫 원본은 거부당한 이후로 사라졌고 ④ 1950년(개인전)에 최초로 레플리카(사본)가 만들어져서 총 17개의 레플리카가 만들어지죠. 원작은 사라졌기 때문에 이것이 가장 오래된 〈샘〉이라고 할 수 있습니다.

* 살롱 데 쟁데팡당*Salon des Indépendants*
프랑스의 '독립미술가협회'의 주최로 파리에서 열리는 미술 전람회. 1884년에 조직되었으며, 당시 '심사위원도 상도 없다'라는 무감사로 진행되어 민주주의적, 반위계적, 반기성체제적인 모던 아트 전시회의 표본과 같았다. 뉴욕의 독립예술가협회 역시 이 원칙을 그대로 가져왔다. 당시에는 기존 주류 미술에 반대하는 급진적인 단체로 여겨졌지만 지금은 신인 작가의 등용문 역할을 하고 있다.

** 〈샘*Fountain*〉의 원본은 1917년 작품으로 소실되었다. 전시장에 있던 작품은 필라델피아 미술관 소장품이다. 레플리카(Replica 사본)는 원작을 복제한 모작을 의미한다. 복제의 목적이 원작의 보존이나 학습을 위한 것으로 위작과는 다르다.

초안이라 대략 중요한 내용만 나열해둔 상태이고, 문장이 자연스럽지 않다. 번호가 표시된 부분의 문제를 짚어보자.

① 작품을 창작하게 된 배경을 설명하는 이야기가 많은데 설명이 매끄럽지 않다. 좀 더 자세하게 풀어서 연결할 필요가 있다.

② 도발적인 작품의 특징에 관한 내용이므로 ①의 협회 위원들의 반응 이전에 이 내용이 나와야 한다.

③ 사진을 찍은 사람의 이름은 배경지식으로 두고, 변기와 제목 〈샘〉에 대한 부연 설명이 필요하다.

④ 레플리카 수가 정확한지, 레플리카가 언제 만들어졌는지 시기를 정확히 구분해서 설명할 필요가 있다.

위의 항목에 대한 점검과 그 외의 단어와 문장을 적절하게 수정한 스크립트 수정안 1을 살펴보자.

SCRIPT EXAMPLE

《마르셀 뒤샹》 전시 중 〈샘〉의 작품 해설 스크립트 수정안 1

① 뒤샹의 유명한 작품 〈샘〉입니다. 혹시 해외 미술관에서 보신 분 계신가요? (관람객 반응에 따라 대응) 아까 살롱 데 쟁데팡당도 ② 예술가들로 구성된 독립예술위원회였는데 그것의 뉴욕 버전, 뉴욕의 독립예술가협회 그룹이 전시회를 열었던 적이 있습니다. 이 협회는 민주적인 방식으로 작품을 선정하고, 심사 없이 6달러만 내면 누구나 작품을 출품할 수 있었다

고 해요. 기존의 엘리트주의적인 미술에 반기를 든, 진보적이고 열려있는 수용성을 강조하는 단체였죠. 뒤샹은 그 협회의 1917년 작품 배치위원회 ③ 위원장이었습니다. 뒤샹은 이 단체가 정말로 수용적인지 테스트해보기로 했어요. 그래서 변기를 구입해서 '샘'이라고 제목을 붙이고, 거기에 무명 예술가처럼 'R.mutt 1917'이라는 사인을 해서 가명으로 작품을 제출했어요. ④ 이 R.mutt 사인에 대해서 뒤샹은 철강회사 이름인 mott를 변형했다, 당시 인기 있던 만화 프로그램의 제목 〈머트와 제프〉에서 따왔다고 인터뷰한 적이 있습니다. 위원들이 너무 놀라서 이것이 예술인가 아닌가 투표를 했는데 근소한 차이로 '아니다'라는 판정이 나고, 자신들의 입장이 있으니 차마 버리진 못하고 슬쩍 밀어놨죠. 그래서 이 작품은 천막 뒤에 방치되었습니다.

⑤ 뒤샹은 본인이 그 작품의 주인이라고 말은 못 하고 『블라인드 맨』이라는 잡지에 기고를 하는데요. 여기서 뒤샹은 머트 씨의 작품을 옹호하는 내용의 글을 쓰죠. 그가 오브제를 선택해서 새로운 개념을 창조해낸 것이고 그게 예술이다. 그가 이것을 만들었든 아니든 그건 중요하지 않다라는 주장을 하게 됩니다.

배설을 연상케 하는 변기에, '샘'이라는 이름을 붙임으로써 예술은 고귀하다란 인식을 깨고 천박함, 고귀함, 더러움과 깨끗함을 병치시켜서 그전까지 어떤 위계가 있던 예술을 넘어선 일상과 예술의 경계를 허문 작품으로 해석할 수 있는데요. 뒤샹은 기교나 기술적 요소는 단지 작가의 발상을 전달할 때 필요한 요소일 뿐, 중요한 것은 작가의 생각이라며 이런 파격적인 작품으로 보여준 것이죠.

1917년 첫 원본은 거부당한 이후로 사라졌고 1950년 개인전에서 최

초로 레플리카가 만들어졌어요. ⑥ 이후 뒤샹은 17개를 더 만들었는데요. 원작은 사라졌기 때문에 오늘 여러분이 보는 이 변기가 뒤샹의 가장 오래된 〈샘〉이라고 할 수 있습니다.

첫 번째 수정이 이루어졌지만 실제 해설에서 말해보니 더 간결하게 할 필요가 있었다.

① 이 도입부는 미술사에서 갖는 〈샘〉의 의미와 위상을 전달하기엔 그다지 인상적이지 않다.

②와 ⑤의 밑줄 친 부분도 굳이 말할 필요가 없어 보인다.

③ 자료 조사 결과 '위원장'이 아니라 '의장'이란 표현이 더 정확했다.

④ 스크립트 초고 작성 시에는 불확실했던 부분으로 자료 조사 끝에 뒤샹의 인터뷰에서 찾아낸 정보로 수정한다.

⑥ 총 17개가 원본 포함인지 아닌지가 불분명하므로 부정확한 내용은 뺀다. 필라델피아 미술관에서 온 1950년 복제 버전이 가장 오래된 점을 강조한다.

특히 ④, ⑥은 정확한 조사가 끝나지 않은 상태에서 써둔 문장이라서 불분명한 내용을 검토한 후 사실 관계를 확인하고 수정했다. 수정한 스크립트는 다음과 같다.

《마르셀 뒤샹》 전시 중 〈샘〉의 작품 해설 스크립트 수정안 2

오늘 전시를 보러온 여러분이 가장 기대하셨을 작품 〈샘〉입니다. 어떻게 느껴지나요, 아름다운가요? (관람객 반응에 따라 대응) 아마 많은 분이 '이런 것도 예술 작품인가?'라고 생각할 텐데요.

아까 말씀드린 파리의 '살롱 데 쟁데팡당'의 뉴욕 버전이라고 할 수 있는, 뉴욕의 '독립예술가협회 그룹'이 전시회를 열었던 적이 있습니다. 이 전시회에는 민주적인 방식으로 작품을 선정하고, 심사 없이 6달러만 내면 누구나 작품을 출품할 수 있었다고 해요. 기존의 엘리트주의 미술에 반기를 든, 진보적이고 열려있는 수용성을 강조하는 단체였죠. 뒤샹은 그 협회의 1917년 작품 배치위원회 의장이었습니다. 뒤샹은 이 단체가 정말로 민주적이고 수용적인지 테스트해보기로 했어요. 그래서 변기를 구입해서 '샘'이라고 제목을 붙이고, 거기에 무명 예술가처럼 'R.mutt 1917'이라는 사인을 해서 가명으로 작품을 제출했습니다. 이 R.mutt 사인에 대해 뒤샹은 철강회사 이름인 mott를 변형했다, 당시 인기 있던 만화 프로그램의 제목(머트와 제프)에서 따왔다고 인터뷰한 적이 있습니다.

전시장에 이 변기가 작품으로 등장했을 때 협회의 반응은 어땠을까요? 위원들은 너무 놀라서 이것이 예술인가 아닌가 투표를 했는데 근소한 차이로 '아니다'란 판정이 나고, 자신들의 입장이 있으니 차마 버리진 못하고 슬쩍 밀어놓았죠. 그래서 이 작품은 천막 뒤에 방치되었습니다.

뒤샹은 협회의 결정에 항의하며 사임을 하고 『블라인드 맨』이라는 잡지에 기고를 하는데요. R.mutt씨의 작품을 옹호하는 내용의 글이었죠.

그가 오브제를 선택해서 새로운 개념을 창조해낸 것이고 그게 바로 예술이다. 그가 이것을 만들었든 아니든 그건 중요하지 않다라는 주장을 하게 됩니다.

미학적인 아름다움보다는 기능이 강조된 일상용품인 변기에 샘이라는 제목을 붙여 작품으로 내보임으로써 예술은 고귀하다는 인식을 깬 것이죠. 천박함과 고귀함, 더러움과 깨끗함을 병치시켜서 그전까지 어떤 위계가 있던 예술을 넘어서서 일상과 예술의 경계를 허문 작품으로 해석할 수 있는데요. 뒤샹은 기교나 기술적 요소는 단지 작가의 발상을 전달할 때 필요한 요소일 뿐, 중요한 것은 작가의 생각이다라는 '개념미술'을 앞으로 예술이 나아갈 방향으로 선언한 것입니다.

이 작품은, 1917년 첫 원본은 사라졌고 1950년 개인전에서 최초로 레플리카가 만들어졌어요. 필라델피아 미술관이 가장 오래된 이 버전을 소장하고 있었죠.

여기까지는 초고부터 세 번의 글쓰기와 두 번의 수정으로 이루어진 스크립트이다. 조사한 자료를 바탕으로 내용의 가감이 이루어졌고, 문장을 만들고 문장 위치도 이리저리 바꾸어가며 자연스럽게 조직한 해설을 위해 제법 다듬어진 스크립트라고 할 수 있다. 앞서 언급했지만 이 책은 가장 기본적이고 교과서적인 스크립트 작성의 과정을 보여주는 것이므로 아마 현장에서 별다른 변수가 없다면 무난하게 진행할 수 있을 것이다. 그렇지만 스크립트를 반드시 이런 방식으로 작성해야 하는 건 아니다. 오류를 잡고 사실 관계가 분명해지고 내용도 적당하다면 도슨트 각자의 특성대로 자유롭게 스크

립트를 작성할 수 있다.

마지막으로 한 번 더 다듬은 스크립트를 보자.

SCRIPT EXAMPLE

《마르셀 뒤샹》전시 중 〈샘〉의 작품 해설 스크립트 수정안 3

오늘 전시를 보러오신 관람객 여러분이 가장 기대하셨을 작품이 앞에 있네요. 〈샘〉이란 제목이 붙은 작품입니다. 아름답게 느껴지나요? (관람객 반응에 따라 대응) 예술 작품은 아름다워야 하고 무언가 감동을 주어야 한다고 생각하는데 이 작품은 뭐지? 아름답지도, 감동도 오지 않는데 내가 이상한가 할 수도 있는데 그러지 않으셔도 됩니다.

이 변기가 작품으로 등장하기까지 재미있는 스토리가 있는데요. 먼저 그 이야기를 시작해보겠습니다.

아까 말씀드린 파리의 '살롱 데 쟁데팡당'의 뉴욕 버전이라고 할 수 있는, 뉴욕의 '독립예술가협회 그룹'이 전시회를 열었던 적이 있습니다. 이 전시회에는 민주적인 방식으로 작품을 선정하고, 심사 없이 6달러만 내면 누구나 작품을 출품할 수 있었다고 해요. 기존의 엘리트주의 미술에 반기를 든, 진보적이고 열려있는 수용성을 강조하는 단체였죠. 뒤샹은 그 협회의 1917년 작품 배치위원회 의장이었습니다. 뒤샹은 이 단체가 정말로 민주적이고 수용적인지 시험을 해보기로 했어요. 그래서 변기를 구입해서 '샘'이라고 제목을 붙이고, 거기에 무명 예술가처럼 'R.mutt 1917'이라는 사인을 해서 가명으로 작품을 제출했습니다. 이 R.mutt 사인에 대해 뒤샹은 '철강회사 이름인 mott를 변형했다, 또 당시 인기 있던 만화 프로

그램의 제목 〈머트와 제프〉에서 따왔다'라는 인터뷰를 한 적이 있습니다.

전시장에 이 변기가 작품으로 등장했을 때 협회의 반응은 어땠을까요? 위원들은 너무 놀랐고, 이것이 예술인가 아닌가 투표를 했는데 근소한 차이로 '아니다'란 판정이 납니다. 자신들의 입장이 있으니 차마 버리진 못하고 슬쩍 밀어놨죠. 그래서 이 작품은 천막 뒤에 방치되었습니다.

뒤샹은 협회의 결정에 항의하며 사임을 하고 『블라인드 맨』이란 잡지에 기고를 하는데요. R.mutt씨의 작품을 옹호하는 내용의 글이었죠. 그가 오브제를 선택해서 새로운 개념을 창조해낸 것이고 그게 바로 예술이다, '그가 이것을 만들었든 아니든 그건 중요하지 않다'라는 주장을 합니다.

보통 이 작품에서 이야기하는 것이 바로 예술의 독창성과 원본성에 관한 것인데요. 우리가 지금껏 생각해왔던 예술은 무엇이죠? 직접 예술가의 손에서 나온 것이어야 한다, 이것이 독창성이고요. 오로지 원본 하나에서 나오는 아우라가 있어야 한다, 라는 것이 원본성입니다. 뒤샹은 그런 고정관념을 깨뜨렸습니다. 다시 말하면 작가가 만들지 않았는데도 예술이 된다, 꼭 하나만 있어야 하는 건 아니다, 그러면 그 예술이 된다는 기준은 무엇인가? 뒤샹은 작가의 생각만 있으면 된다고 봤습니다.누구나 구할 수 있는 변기를 사다가 '샘'이라는 제목을 붙여서 내놓기만 해도 예술가의 생각이 들어있으니, 예술이라는 것이죠. 이러한 뒤샹의 시도는 예술의 위계를 깨고 일상과 예술의 경계를 허물었다고 해석할 수 있는데요. 이후 현대미술 작가들에게 커다란 영향을 주게 됩니다.

이 작품은, 1917년 첫 원본은 사라졌고 1950년 개인전에서 최초로 레플리카가 만들어졌어요. 지금 보는 이 작품은 1950년 버전으로 가장 오래된 것이고 필라델피아 미술관의 소장품입니다.

이처럼 해설 진행 중에도 스크립트의 수정 가능성은 항상 열려 있다. 도슨트는 작성했던 스크립트를 현장에서 해설하고 대조하며 다듬어 가면서 다양한 스크립트 쓰기를 시도할 수 있다.

더 이상 뺄 것이 없는 스크립트를 향하여

초보 도슨트 시절, 의욕적으로 작성한 스크립트 초고의 절반 이상은 참고 자료가 되어 머릿속에 또는 컴퓨터 폴더에 저장할 수밖에 없던 경험이 많다. 도슨트 해설 시간은 길어야 50분인데, 열정 넘치는 초보 도슨트는 자료를 방대하게 모아 무조건 스크립트에 다 쓰려고 했기 때문이다.

해설을 위한 자료를 취사선택할 때 어느 것을 더하고 덜어낼지 적당하게 선택하기가 늘 어렵다. 언젠가 관람객으로서 도슨트 해설을 듣는데, 해설을 40분 정도 진행할 것이라고 고지한 도슨트가 1시간 넘치게 해설해서 곤혹스러웠던 기억이 있다. 스크립트 작성 시 해설 시간을 체크하지 않았거나 실제 해설하면서 시간을 가감하지 못했거나 아니면 너무 욕심을 냈거나 이유는 여러 가지겠지만 결과적으로 관람객과의 약속을 어긴 셈이 되었다.

스크립트 작성은 언제나 도슨트 자신의 욕망과의 싸움이다. 아는 것이 많아질수록 전시해설의 연차가 쌓일수록 노련해지기는커녕 알고 있는 것을 말하고 싶은 욕망과 제한된 시간과의 싸움은 그

리 쉽게 승부 나지 않는다. 스크립트를 작성하고 나서도 더 좋은, 더 확실한, 더 멋있는 자료가 없을까를 계속 고민한다. 그렇게 더 이상 추가할 것 없이 내가 알고 있는 모든 자료와 정보를 엮어 스크립트를 만들었다면 그것은 좋은 스크립트일까?

그렇지 않다. 스크립트는 더 이상 뺄 것이 없어야 비로소 좋은 스크립트이다. 초고를 다듬으면서 열정으로 끌어모았던 자료를 덜어 내고 몇 날 밤을 몰두하며 토해낸 소중한 문장을 덜어내는 일은 솔직히 고통스럽다. 하지만 그런 과정 없이 좋은 스크립트는 탄생하지 않는다. 스크립트는 해야 할 말을 남기는 글이지 하고 싶은 말을 넣어두는 글이 아니다.

실제 해설을 다듬기 위한
그 밖의 방법

도슨트 해설을 다듬는 방법에는 여러 가지가 있지만 결국 하나로 수렴된다. 바로 끊임없는 피드백이다. 이 장에서는 피드백 방법을 포함해 실제 현장에서 도움이 될 만한 것을 이야기해보려고 한다.

모니터링하기

모니터링에는 에듀케이터와 동료 도슨트들의 피드백, 가족이나 지인 앞에서 시연하기, 본인의 해설을 녹음해서 듣기, 피드백 일지 쓰기 등이 있다.

많은 도슨트가 가족 앞에서 시연을 해본다. 작품도 없고 미술관

도 아닌 장소에서, 사전 정보가 전혀 없는 가족을 이해시킬 수 있다면 절반은 완성된 것이라 볼 수 있다. 현장 시연에서 이루어지는 에듀케이터의 피드백이나 해설이 진행되면서 동료 도슨트끼리 주고받는 피드백도 있긴 하지만 이 두 가지 방법은 충분할 만큼 기회가 주어지진 않는다.

그래서 기회가 될 때마다 본인의 해설을 녹음해서 들어보는 방식을 추천한다. 앞서 설명한 것처럼 '녹음해서 듣기'는 현장 시연 후 개별 연습 시기에 해도 좋지만, 전시 시즌의 처음과 중간쯤 그리고 중반 이후 기회가 될 때마다 현장에서 본인의 실제 해설을 녹음하고 꾸준히 점검해보는 게 도움이 된다.

녹음해서 내 해설을 들어보면 어떤 날은 목소리 톤이 높았고, 어떤 날은 말의 속도가 너무 빨랐으며, 또 어떤 날은 유난히 말을 더듬고 단어를 뭉개기도 한다. 잘했다 싶은 날도 녹음을 들어보면 발음이 꼬이고 문장의 주술이 맞지 않기도 한다. '이런 말을 왜 했지' 싶은 실수를 찾기도 한다. 이런 나의 궤적뿐 아니라 당시 관람객의 반응, 전시장의 분위기 등도 돌아볼 수 있고 그에 대한 나의 반응과 대처도 돌아볼 수 있다. 녹음 방식의 복습만큼 좋은 피드백은 없는 듯하다. '녹음해서 듣기'는 해설할 땐 인지하지 못한 정보를 얻을 수 있는 좋은 방법이다. 이 과정에서 찾아낸 사항을 수정해나간다면 더욱 완벽한 해설에 가까워질 것이다.

타인의 도움이 가능하다면 해설하는 모습을 사진이나 동영상으로 찍어 보는 것도 추천한다. 매일 거울을 보지만 우리는 의외로 자기 모습을 알지 못한다. 동영상을 찍어두면 걸음의 속도와 몸의 자

세, 말할 때의 표정과 액션, 관람객을 향한 시선 등 나도 잘 몰랐던 내 모습을 볼 수 있다. 타자의 눈으로 나의 움직임을 따라가 보는 경험은 미처 몰랐던 나를 마주하는 과정이기도 하다. 영상에서 자신이 취하는 몸의 자세, 표정, 여러 가지 비언어적 액션 등을 잘 살펴본다. 말할 때 무심코 몸을 흔들거나 까치발을 하는 버릇이 있다면 반드시 교정해야 한다. 관람객에게 불안정한 느낌이 전달되기 때문이다.

내 경우 동료 도슨트가 찍어준 사진에서 무심코 마이크를 잡은 쪽의 팔꿈치를 다른 팔로 잡는 습관이 있다는 것을 알게 되었다. 영상에서는 관람객과 보조를 맞추지 않고 혼자 빠르게 걷는 것을 확인했다. 막 도슨트를 시작했을 때의 사진을 보면 관람객과 시선을 잘 마주치지 못한 모습도 있다. 피사체가 되는 것이 쑥스럽게 느껴질 수도 있지만 잠깐의 쑥스러움을 버틴다면 도슨트로서 한층 더 성장할 수 있을 것이다. 요즘은 다양한 매체의 발달로 누구나 언제 어디서든, 이런 매체를 활용할 수 있고 즉각적인 피드백도 가능해서 적극 활용하길 추천한다.

더불어 '피드백 일지 쓰기'도 추천한다. 나는 전시해설을 마치고 집에 와서 피드백을 기록하는 습관이 있다. 전시명, 해설 일자, 소요 시간을 쓰고 관람객과 전시장 상황을 적은 다음, 해설을 복기하면서 분석한다. 잘 설명한 부분은 왜 좋았는지, 마음에 걸리는 부분이 있다면 그로 인한 문제점이 무엇인지 기록한다. 잘했다, 못했다를 머릿속으로만 생각하지 않고 종이에 기록하는 방식은 꽤 효과가 있다. 입시생의 오답 노트와 유사하다.

예를 들어 말이 빠르고 서둘렀다면 조급해서인지 긴장해서인지 파악하고 그 부분을 집중해서 연습한다. 만약 2~3분의 도입부를 성공적으로 진행하면 다음부터는 문제가 없겠다는 생각이 든다면 도입부만 집중해서 연습한다. 이런 방법은 잘한 부분은 확실히 인지하고 문제점은 해답을 찾아가며 머릿속에 각인되므로 다음번 해설에 도움이 된다.

전시 연계 프로그램 활용하기

전시가 오픈되면 전시 연계 프로그램도 같이 진행된다. 작가와의 대화, 관련된 전문가 초청 강연, 전시 관련 체험 등 다양한 이벤트가 있다.

'작가와의 대화'는 전시 전반을 명확히 이해하고 스크립트에 반영하는 데 좋은 소스이다. 작품을 만든 작가의 의도나 사고의 진행을 알게 되고 예상하지 못한 질문을 통해 이해를 넓힐 수도 있다. 일반적인 도슨트 해설 시간에는 시간 관계상 관람객과 감상을 나눌 기회가 많지 않은데 이런 프로그램에 참여하면 관람객의 의견도 알게 되어 해설에 반영할 수 있다.

예전에는 강연의 형태가 일반적이었지만 요즘은 무용, 퍼포먼스, 음악, 요리, 명상 등 여러 분야와의 연계 프로그램도 생겨나고 있다. 가장 기억에 남는 연계 프로그램은 백남준아트센터의 「백남준

의 실험실1: 내 맘대로 실험 텔레비전」이었다. 백남준아트센터 도슨트로 활동하면서 아쉬웠던 점은 백남준이 작업했던 브라운관 텔레비전의 원리를 잘 알지 못한다는 것이었다. 작가도 고인이 된 지 오래인 데다 작품의 주요 재료였던 브라운관 텔레비전이 더 이상 생산되지 않는 상황에서 이론적으로 공부하기에는 한계가 있었다.

그런데 백남준아트센터에서 브라운관 텔레비전의 개념 및 원리를 배우고 직접 조작하고 체험해보는 프로그램을 진행한 것이다. 백남준의 영원한 테크니션 이정성 선생님이 알려주는 이 프로그램에서 브라운관 텔레비전의 내부를 보고 백남준이 작업했던 이미지를 따라 내 마음대로 텔레비전 화면을 만들어 보기도 했다. 이 경험이 이후 도슨트 해설에 더욱 자신감을 주었으니 참 고마운 프로그램이었다고 생각한다. 도슨트도 일반 관람객과 마찬가지로 전시 연계 프로그램에 참여하면 다각도로 전시를 이해하는 데 도움이 된다.

보조 자료 사용하기

해설 중 아이패드 같은 보조 도구로 자료 화면을 보여주며 진행하는 도슨트를 만난 경험이 있을 것이다. 디지털 매체의 발달로 마이크 이외의 다양한 보조 도구 사용으로 도슨트의 해설 방식도 변화할 수 있게 되었다. 보조 도구의 활용은 다양한 자료를 제공함으

로써 관람객의 이해도를 높일 수 있다는 장점이 있다. 물론 보조 자료의 신빙성과 해당 작품과의 연관성, 적합성은 기본으로 체크해야 한다.

다만 보조 도구 사용 시 주의할 점이 있다. 태블릿PC와 같은 보조 도구를 사용한다면 자료가 바로 보일 수 있게 세팅을 미리 해두어야 하고, 뒤쪽의 관람객도 볼 수 있도록 높이 들어서 사각지대 없이 보여주어야 한다. 또한 해설의 시작과 끝, 자료 제시의 시작과 끝의 경계를 분명히 해야 한다. 예를 들면 "자료를 하나 더 보겠습니다."라고 고지를 한 후 보조 자료를 조작해야 한다. 그렇지 않고 해설하다가 아무런 언급 없이 도구를 조작하고 있으면 관람객은 영문도 모르는 채 기다리게 된다.

보조 도구의 활용은 도슨트 해설을 좀 더 효과적으로 진행할 수 있다는 장점이 있지만 자칫하면 주의가 산만해질 수 있고 작품 감상보다 지식 전달로 방향이 기울어질 우려도 있다. 따라서 보조 도구를 시도할 땐 해당 미술관의 방침에 따라 협의해서 활동하는 것을 권한다.

돌발 상황에 대한 대처

앞서 말했듯 '첫인사에서 마지막 인사, 그리고 일지 쓰기'에서의 루틴이 도슨트가 수행하는 일반적인 전시해설 순서라고 할 수 있

다(142~146쪽 참조). 하지만 현장에서의 도슨트 해설은 돌발 상황의 연속임을 염두에 두어야 한다. 별다른 일 없이 예상한 대로 해설이 이루어졌다면 다행히 '잠잠한 폭풍의 눈' 같은 상태라고 보는 것이 좋다. 지난 시간을 돌아봤을 때 내가 계획한 대로, 예상한 그대로 맞아떨어졌던 해설은 손에 꼽는다. 익숙함과 낯섦이 공존하는 전시장에서 내 문제이든, 전시장 상황이든, 관람객의 구성에 따라서든 도슨트를 당황하게 하는 상황은 발생하기 마련이라서 해설 시간은 늘 긴장의 연속이다.

도슨트 해설 현장에는 많은 변수가 있지만 가장 큰 변수는 어떤 관람객을 만나느냐인 것 같다. 해설하는 중에 갑자기 작가가 나타난다든지, 작품에서 다루는 분야의 전공자나 미술계 관계자가 온다든지, 지인이 나타나면 긴장될 수밖에 없다. 예약하지 않은 단체 관람객이 해설에 참여하는 경우는 이동 시간을 재빨리 조정해야 한다. 가족 관람객처럼 어린이, 성인 등의 연령대가 혼재되었을 땐 어떤 수준으로 해설해야 할지도 고민해야 한다. 기묘하고 도발적인 재료와 설치, 영상 등으로 이루어지는 동시대 미술을 낯설게 바라보는 관람객에겐 순발력 있게 단어나 설명을 즉석에서 바꾸어야 한다.

관람객의 반응도 도슨트 해설에 영향을 미친다. 관람객과 합이 잘 맞는 경우는 관람객의 리액션에 힘이 난다. 소통이 잘 되면 나 또한 내 해설이 재미있게 느껴지고 즐겁다. 하지만 무반응이거나 스마트폰만 들여다보거나 사진만 찍거나 하는 관람객을 만날 수도 있다. 이런 경우 해설이 전달되는 건지 분간이 안 되고, 무거운 분

위기를 환기하고자 질문을 던졌는데 고개를 끄덕이는 반응조차 없으면 기운이 빠진다. 최근 친구 사이인 두 명의 관람객이 나와 전혀 눈을 마주치지 않고 해설을 듣다가 서로 양쪽으로 흩어져서 다른 작품을 들여다본 적이 있었다. 그 순간 나는 허공을 향해 해설할 수밖에 없어 매우 당황스러웠다.

도슨트로서의 경력이 아무리 쌓여도 익숙해지지 않는 난처한 일도 많다. 당황스러운 돌발 상황 중 첫 번째는 '내가 모르는 예상치 못한 질문'일 것이다. 도슨트 대부분이 겪어봤을 이런 상황에 대한 대응은 어느 정도 매뉴얼이 있다. 전시에 대해 다방면의 지식이 중요하지만, 도슨트가 전시와 작가의 모든 정보를 알 수는 없고, 모든 질문을 도슨트가 해결할 필요 역시 없다. 알고 있는 것은 성심껏 답하고 잘 모르겠다면 '그 부분은 제가 정확히 아는 바가 없으니 안내데스크에 메일을 남겨 주시면 확인하고 연락드리겠다'라든지 '그 부분과 관련해서 작가가 따로 언급한 것은 없다' 정도의 대응을 하면 무난하다.

혹은 조금 더 생각의 폭을 확장하는 방법으로 "좋은 질문이고 저도 궁금한데요. 어떻게 생각하세요?"라고 다른 관람객들에게 다 같이 생각하기를 권할 수도 있다. 공을 나누어 던져보는 것이다. 이러한 방식은 답을 얻어도 좋고 답을 얻지 못하더라도 분위기가 어색해지지 않아 도움이 될 때가 있다.

때로는 모르겠다고 하지 못하고 질문과는 다른 이야기를 하거나, 도슨트 개인적인 생각을 말하거나, 추측으로 잘못된 답을 주기도 한다. 이러한 대응은 관람객의 요구를 해결하겠다는 의지 또는 도

슨트로서 답은 꼭 해야 한다는 의무감이 앞서서 나오는 실수이다. 차라리 모르는 것을 인정하고 대응하는 게 낫다. 이런 실수를 방지하려면 도슨트 본인이 이 전시에 대해 어디까지 알고 있는지 작가와 작품에 대한 지식의 범위와 그 경계에 대한 정확한 인식이 선행되어야 한다.

두 번째는 '전시와 작품에 대한 부정적인 반응과 비판'이다. 전시장에서 관람객이 자신의 의견을 내비칠 수 있는 가장 근접한 존재가 도슨트이다. 그야말로 미술관의 최전선에서 관람객을 상대하는 것이다. 그런데 전시된 작품 자체가 마음에 들지 않거나 작가의 의도에 대해 거친 비판을 하는 관람객이 없지 않다.

첫 도슨트 해설이었던 국립현대미술관 덕수궁의 《덕수궁 야외 프로젝트: 빛·소리·풍경》 전시에서 그런 경험이 있었다. 고종을 소재로 한 정연두 작가의 작품이었는데 덕수궁을 기준으로 사면의 방위를 돌아보며 망국을 향해가는 나라의 임금 고종의 심경을 표현한 사진 설치 작품이었다. 해설 중에 한 관람객이 내 말을 끊고서 '무능한 고종 때문에 우리나라 발전이 지체된 게 아니냐, 그런데 왜 작가는 고종에 대한 연민을 표현하느냐'라는 요지의 감정적인 항의를 했다. 역사적으로 평가가 엇갈리는 고종에 대한 작품이었기에 이런 반응이 나올 수도 있었다. 하지만 당시 완전 초보 도슨트였던 나는 적잖이 당황했고 그 질문이 마치 나를 탓하는 것처럼 들려 하마터면 죄송하다고 할 뻔했다.

이럴 때 도슨트는 단호해야 한다. 예술 작품에 대한 의견은 정해진 답을 찾는 것이 아니라 열려있는 생각을 알아가는 것이라는 인

식을 기준으로 관람객의 의견을 수용하면서 단호하고도 부드럽게 표현해야 좋다. 그렇지만 당시엔 단호하기보다 "작가가 정답이라 제시하는 게 아니니 안심하십시오."라고 말해야 할 분위기이긴 했다. 그때는 "아, 작가는 그렇게 생각했나 봅니다."라는 말로 얼버무리며 넘어갔는데 아마 지금이라면 "네, 그런 의견이 있을 수 있습니다. 작가는 아마도 다른 시선에서 바라보고자 이 작품을 만든 것이겠죠. 우리는 예술 작품을 통해 작가의 시선을 보는 것이지, 역사적 사실이나 후대의 평가에 부합하는 정답을 찾는 것은 아니니까요. 작가의 시선이 담긴 창작물이라 생각하면 되겠습니다."라고 유연하게 대처하지 않았을까 싶다.

정연두, 〈프리즘 효과$^{Prism\ Effect}$**〉 고종과 덕혜옹주, 2017**

디지털 사진, 라이트. 박스 등 혼합매체C-프린트 4점, 152×202(사진 4점) 210×210(라이트박스), 장소 특정적, 신작 제작. 국립현대미술관 덕수궁《덕수궁 야외프로젝트 : 빛·소리·풍경》전시에서 덕수궁 석조전 복도에 설치된 작품으로 고종과 어린 딸 덕혜옹주를 모델로 한 사진을 촬영하여 네 면의 가벽을 세우고 대형 액자 형태로 설치했다. 물리적인 네 방위에서 바라본 시선(사적인 시선, 공적인 시선, 치욕의 시선, 타자의 시선)으로 해석해보는 작품이다.

세 번째 돌발 상황은 '전시장 상황'이다. 간혹 미술관의 요청이나 행사 진행으로 동선을 급히 변경하여 해설을 진행할 때가 있다. 학예사가 진행하는 투어가 간혹 정규 도슨트 시간과 겹칠 때도 있는데 이런 경우 시작 순서를 바꾼다든지, 별다른 방법이 없다면 몇

작품을 건너뛰기도 한다.

앞선 예시 중 국립현대미술관 서울의《지칠 줄 모르는 수행자》박서보 회고전 해설은 지하 1층 전시실부터 시작해 지상층의 전시실로 올라오는 동선으로 진행했다고 말한 바 있다. 그날도 지하 1층 전시실로 관람객을 이끌고 해설을 진행하던 중이었다. 인터뷰가 있는지 전시장이 부산스럽더니 카메라가 설치되고 박서보 작가가 들어왔다. 촬영을 준비하고 시작할 때까지 시간 차가 있을 거라 예상했기 때문에 해설은 그대로 진행했다. 그런데 설명할 작품이 세 점이 남았는데 담당자가 내게 오더니 '촬영해야 하는데 마이크 소리가 들린다. 위층 먼저 해설하면 안 되겠냐'라고 말하는 것이다.

도슨트 전시해설은 미술관에서 공식적으로 운영되는 프로그램이다. 그런데 사전에 고지받지 않은 상황인 데다가 인터뷰 촬영에 방해되니 관람객을 이끌고 다른 장소를 이동하라니, 미술관 도슨트 해설 시간을 기다려 진지하게 참여한 관람객들에게 준비한 동선에 상관없이 맥락이 끊어진 해설해야 하는가. 담당자의 무례한 태도에 불쾌한 감정이 들었지만 나는 이 시간을 책임져야 할 도슨트이므로 이 상황을 유연하게 넘겨야 했다. 상대에게 촬영이 중요하다면 내게도 해설을 기다리는 관람객이 중요했고 마지막까지 좋은 해설로 책임져야 했다. 이 전시해설의 동선이 정해진 이유와 도슨트 스크립트 스토리를 안다면 그런 요구를 하진 않았으리라 마음을 가다듬으며 "그러면 마이크를 끄고 해설하겠다."라고 답했다. 그렇게 마지막 세 작품은 내 앞으로 더욱 바짝 모인 관람객들에게 마이크 없이 해설을 진행한 후 지상 전시실로 이동했다. 마지막까지 내 의

도에 맞게 해설은 잘 진행되었지만, 잠시 잘 들리지 않아 답답했을 텐데도 해설을 끝까지 들어주었던 관람객들에게 지금도 감사하다.

마침 마이크 이야기가 나왔으니 언급하자면 해설할 때 사용하는 기기에 따라 생기는 돌발 상황도 주의해야 한다. 보통은 스피커가 연결된 마이크 장비를 휴대하고 진행하는데, 미술관에 따라서는 관람객에게 인이어를 나누어 주고 무선 마이크로 해설을 진행한다. 이 무선 기기는 성능이 상당히 좋아 도슨트 근처에 있지 않아도 잘 들리므로 관람객들이 도슨트가 안내하는 동선대로 따라오지 않고 다른 작품 앞에 머물기도 한다. 이런 경우 인솔이 힘들어지고 관람객의 반응 또한 잘 감지되지 않는다.

이 기기를 사용한 어떤 날, 아이를 동반한 한 관람객이 "자, 우린 저쪽으로 가자." 하면서 기기를 반납하지 않은 채 전시실을 빠져나간 일도 있다. 마침 도슨트 해설을 보조하는 분이 있어서 관람객을 급히 따라가 회수했다.

또 무선 마이크는 오류가 종종 난다. 분명 테스트하고 전시실로 이동했는데 갑자기 소리가 안 나거나 잡음이 생길 수 있다. 미리 준비하고 점검하는 데도 이런 일은 우연찮게 일어난다. 앞으로 해설을 위한 장비는 더 다양해질 텐데 상황에 따라 대처 방법을 준비해 두면 좋겠다.

마지막 돌발 상황의 사례는 미술관의 위치, 즉 '주변 환경'으로 인한 것이다. 문화역서울284에서 해설할 때의 일이다. 서울역에 위치한 문화역서울284는 마음먹고 전시를 보러 오는 관람객보다 기차를 기다리다 남는 시간에 들리는 사람이 더 많다. 그곳이 미술관

이며 전시 공간이라는 걸 모르는 관람객도 상당수다. 또한 당시 서울역광장에는 매일 시위, 집회가 있었다. 해설 시간이 집회 시간과 겹치면 전시관 문을 닫기 때문에 해설하지 못한 적도 여러 번이다. 해설 시간을 기다리며 건물 안팎에서 들려오는 라디오 방송, 선전 구호, 정치적 발언 등을 듣고 있자면 시간을 거슬러 과거로 돌아간 듯한 착각이 들곤 했다. 한 공간에 두 개의 다른 시간대가 공존한다는 느낌이었는데, 그 다른 시간대를 핑계로 돌발 상황을 모면했던 순간이 있었다.

그때도 전시장 바깥은 당시 정권에 대한 성토 집회가 한창이었고, 문화역서울284에는 멈춰버린 개성공단을 주제로 한 《개성공단》 전시가 열리고 있었다. 《개성공단》 1층 전시는 개성공단 관련 문서의 아카이브가 진열된 선반이 중앙홀을 대각선으로 가로질러 설치된 상황이었다.

해설하기 직전, 아직 관람객이 모이기 전이라서 대기하고 있을 때 한 중년 남성이 전시장에 들어왔다. 그는 불안한 걸음걸이로 선반 주위를 맴돌다 소리쳤다.

"○○○은 세금으로 이런 짓이나 하고, 미술이 밥 먹여 주나!"

지금 생각하면 보안 요원이나 관리자가 있었을 텐데 무슨 용기가 났는지 나는 굳이 다가가서 말했다. "보통 전시는 최소 1~2년 전에 기획됩니다. 이번 전시도요. 이전 정권에서 이미 예산이 분배된 거라고 생각하면 됩니다." 그는 아무 반응 없이 뒤돌아서 건물을 빠져나갔다.

돌발 상황 외에도 예기치 않은 사건은 많다. 도슨트의 개인적인

￼ 문화역서울284 외부와 내부

연락처를 요구하는 일도 있다. 각종 SNS가 활발한 요즘 인증샷이 중요한 시대가 되면서 동의 없이 사진에 찍히는 일도 흔하다. 처음에는 사진 촬영에 상당히 민감했지만, 이제는 어느 정도 포기하고 '모자이크 처리'를 부탁한다. 해설을 녹음하거나 영상으로 촬영하는 일도 드물지 않은데 그럴 때는 정중히 삼가 달라고 요청한다. 이런 대처 방법이 최선이지만 도슨트 해설을 하면서 알아차릴 경황이 없을 때가 대부분이라 모르고 지나가는 경우가 더 많긴 하다. 그래서 누군가의 블로그에 출처 언급 없이 내 해설 그대로 녹취 기록된 글을 발견할 때면 좀 씁쓸하다.

관람객이 많이 유입되는 유명한 전시일 경우 작품 보호에도 주의를 기울여야 한다. 그래서 해설 중에 두어 번 정도 안전을 당부하는 요청을 한다. 작품 관리의 의무는 없지만 관람객 인솔의 임무는 도슨트에게 있으므로 당연한 일이다.

주로 내가 경험했던 돌발 상황을 나열해 보았지만, 지금까지 언급한 사례가 전부는 아니다. 나날이 새로운 돌발 상황이 생길 것이다. 도슨트는 상황마다 적절히 대응할 수도 있고 그러지 못할 수도 있다. 그렇다고 실수에 대해 당황하거나 자책하지 않았으면 좋겠다. 자신을 다독이며 '그럴 수 있다, 그 정도의 대응이 최선이다'라고 위로하며 넘기길 바란다. 부정적인 상황이라도 그것을 대하는 마음가짐은 부정적이지 않게, 그 경험을 바탕으로 또 다른 긍정적인 발판을 만들어 나간다고 생각하는 편이 좋다.

모든 상황에서 중심을 잃지 않고 정해진 시간 내에 준비한 해설을 제대로 전달한다는 것은 절대 쉬운 일이 아니다. 그럼에도 이 시

간을 노련하게 잘 수행하고 있는 동료 도슨트들을 볼 때마다 정말 대단하다고 생각한다. 결국 이런 다양한 상황의 반복으로 도슨트의 내공은 다져지고, 그 과정을 통과하면서 도슨트는 점진적으로 성장하고 발전하게 될 것이다.

도슨트 해설을 듣지 않는 관람객에 대한 배려

미술관에는 해설을 들으려는 관람객이 있는가 하면 해설을 원하지 않는 관람객도 있다. 도슨트 해설을 듣기 전에 개인적인 감상을 먼저 하고 싶거나 지난번에 해설을 들은 재방문 관람객이라면 혼자서 오롯이 감상하고 싶을 수도 있다. 또 오디오 가이드를 선호하거나 작품의 첫 느낌이 중요해서 도슨트 해설을 원하지 않을 수도 있다. 작품 옆에 제목이나 재료 등을 써 붙이는 캡션(명제표) 부착도 반대하는 사람이 있으니 작품 감상과 관련한 다양한 시각과 관람객의 욕구는 이해해야 마땅하다. 도슨트 해설은 미술관의 비중 있는 프로그램이지만 해설을 원치 않는 관람객의 입장 또한 존중해야 한다는 뜻이다.

도슨트 해설 시 도슨트 해설을 듣지 않는 관람객을 배려하기 위해 중요한 것은 '동선 선택'이다. 뒤샹 사후 50주년 기념《마르셀 뒤샹》전시와《이건희컬렉션 해외 미술 특별전》전시는 매번 30~40명이 넘는 수의 관람객이 도슨트 해설에 참여할 정도로 복잡했다.

관람객이 많은 전시의 경우 동선을 효율적으로 움직일 줄 알아야한다. 상당한 집중력과 순발력이 필요한 일이라 할 수 있다.

이미 복잡한 전시장에 도슨트 해설에 참여한 관람객을 이끌고 들어가야 할 도슨트는 해설에 참여하지 않는 일반 관람객에게 피해가가지 않도록 해야 하고 작품 보호에도 신경 쓰며 이동해야 한다. 자칫 잘못하면 작품을 감상하던 일반 관람객을 도슨트와 도슨트 해설에 참여한 관람객 무리가 둘러싸거나 그 앞을 지나가게 되어 의도치 않게 개인적인 감상과 공간을 침범할 수 있다. 초보 도슨트 시절에는 영상 작품을 보던 일반 관람객을 전혀 고려하지 않고 그 앞으로 관람객을 끌고 지나가는 실수를 범하기도 했다.

체험이 가능한 작품을 다른 관람객이 체험 중일 때는 스크립트에는 있더라도 건너뛰어야 할 수도 있다. 모쪼록 체험 중인 관람객이 없기를 바라지만 그럴 가능성은 희박하다. 만약 그 상황에서 해설을 이어가야 한다면 지금 도슨트 해설을 진행 중임을 알리고 양해를 구하는 것이 최선이다.

가끔 미술관과 무관한 사적인 미술 동호회 등에서 단체로 관람을와서 그들끼리의 도슨트가 이루어질 때도 있다. 미술관에서 딱히 제재하지는 않고 대부분은 눈치껏 자리를 이동하지만, 만에 하나 미술관의 도슨트 정규 해설 시간과 겹치는 경우 양해를 구해야 한다.

앞서 이야기한 여러 상황에서 도슨트 해설에 참여한 관람객과 일반 관람객 모두의 감상을 배려하며 전체적인 맥락에 지장이 없도록 순발력 있게 해설을 재조정하는 것은 결국 현장에 있는 도슨트가 감당할 몫이다.

해설하지 않는 작품들에 대해서

도슨트의 스크립트는 전시된 작품 중에서 해설할 작품을 선별하여 구성한다고 설명했는데, 그렇다면 해설하지 않는 작품은 공부하지 않아도 될까? 당연히 그렇지 않다. 스크립트에 넣지 않고 해설하지 않더라도 전시에 나온 나머지 작품에 대한 기본 정보는 알아 두어야 한다. 작품은 어떻게든 전시의 맥락과 연관되어 있기 마련이라 어쩌면 관람객이 내가 해설하지 않은 작품에 대해 질문할 수 있고 또 전시에 나오지 않은 작품을 물어볼 수도 있다. 심지어 이 전시에 ○○작가의 작품은 왜 안 나왔냐는 질문을 받은 적도 있다. 그러므로 전시 외적인 부분의 작품까지는 알아두지 못해도 일단 전시에 나와 있는 작품에 대해선 기본적으로 모두 알아두는 것이 좋다. 만약의 상황에 대비해서 만반의 준비를 하자.

그밖에 알아두면 좋은 것

▌미술관에 관한 정보

규모가 있는 미술관이라면 여러 전시를 동시에 진행하기도 한다. 이때 다른 전시를 볼 수 있는 공간과 그 전시의 해설 시간에 관

한 질문을 꽤 자주 받는 편이다. 혹은 미술관 건물에 얽힌 이야기, 미술관의 역사적 배경, 건물 구조와 배치 등에 관한 정보가 필요할 때가 있다.

가령, 원래는 국군기무사 건물이었던 국립현대미술관 서울관 내부에서 외부를 바라보았을 때 보이는 풍경에 관한 이야기라든지, 일제강점기에 세워진 서울역사였다가 지금은 복합문화공간이 된 문화역서울284 건물 구조의 특징과 배경이 된 시대에 대한 정보, 백남준아트센터는 그랜드 피아노를 내려다본 모양인 P자 구조로 건축했다는 점(백남준의 예술은 출발점이 음악이다)과 그것이 백남준의 영문 이니셜 P자를 상징하기도 한다는 등 미술관에 얽힌 이야기는 상식으로라도 알아두도록 하자.

마지막으로 화장실의 위치나 출입구, 계단, 엘리베이터나 에스컬레이터 같은 이동 통로와 수단, 관람객이 들어갈 수 있는 곳과 없는 곳에 대한 정보 등 본인이 해설을 진행하는 해당 미술관의 구조와 동선을 숙지하고 있어야 한다.

▌미술관의 소장품에 대하여

미술관의 소장품에 관한 질문을 가끔 받는다. ○○○ 작가의 작품을 해당 미술관이 소장하고 있는지, 있다면 몇 점인지, 원래는 누가 소장하고 있었는지, 보관은 어떻게 하는지 등이다. 혹은 전시 작가가 아닌 다른 작가의 소장품 구비 여부를 묻기도 한다. 미술관이

수집한 전체 소장품이 몇 점인지도 관람객이라면 궁금할 질문이다.

대표적인 작품을 몇몇 기억한다면 도움이 되겠지만 도슨트가 그 모든 소장 관계를 알 수도 없거니와 기억하기에도 무리이다. 그보다 중요한 건 해설할 전시에 나온 작품의 소장처를 확인하는 일이다. 특히 작가가 최근에 유명을 달리한 경우, 소장 관계가 미묘하므로 정보를 정확하게 기억해 두어야 한다. 홈페이지에서 검색이 가능한 미술관도 있지만 그렇지 않은 곳이 더 많으므로 정확하지 않다면 '거기까지는 알지 못한다'라고 답한다.

▌ 작품과 전시를 대하는 도슨트의 자세

해설하는 전시의 작가가 다른 곳에서도 전시하거나 비슷한 주제의 전시가 열렸거나 열릴 예정인 경우도 드물지 않다. 이럴 때 틈틈이 다른 전시를 둘러보면 다양한 방면으로 작가와 작품에 대해 이해할 수 있는 계기가 된다. 해설에 넣을 수 있고 관람객이 관심을 보이면 참고로 정보를 제공한다. 관람객에게 도움이 되므로 필수는 아니지만 추천하는 편이다.

이렇듯 다양하고 예기치 않은 연결고리가 존재하는 문화예술 분야에서 도슨트가 자신이 맡은 전시, 작가, 작품에 대해서 부정적이라면 어떨까? 물론 도슨트가 자신이 해설하는 전시에 대해 항상 긍정적일 수만은 없다. 작가가 살아온 삶의 궤적이나 최근 작가의 작품 변화가 마음에 들지 않을 수도 있고, 작가의 이야기에 동의는 하

국립현대미술관 서울관

현재 종로구 삼청동 소격동 국립현대미술관 서울 뒤쪽에 팔작지붕의 한옥 건물이 있다. 조선시대 종친부 경근당과 옥첩당(조선 왕실 출신자들의 처우 등에 대한 사무를 보던 종친부의 시설)이다. 종친부 경근당과 옥첩당은 1977년까지 국군기무사 내부에 있었으며 1981년 정독도서관 관내로 이전되었다가 2013년 다시 국립현대미술관 관내로 돌아왔다. 국립현대미술관 서울의 1층 로비에서 서울박스 방향을 보면 건너편에 가로로 긴 창이 있는데 창밖으로 계절에 따라 변하는 나무들과 그 뒤편으로 이 종친부 건물이 보인다. 2021년 대한민국 보물로 지정되었다.

문화역서울284

서울역은 원래 1900년 남대문 정거장이라는 작은 역으로 출발했다. 경의선과 경부선 준공으로 1910년에 경성역으로 이름이 바뀌었고 현재의 건물 형태, 르네상스의 양식을 차용한 절충식 서양식 건축물로 갖추게 된 것은 1925년 경이다.

이 서울역사는 '문화역서울284'로 개관하기 전에 3년간의 복원 과정이 있었다. 공사 당시 이 건물이 처음 지어졌던 1925년도의 모습으로 최대한 복구하는 방향으로 복원이 이루어졌다. 현재 문화역서울284 내부에서는 1층 중앙홀에서 매표소, 12개의 석재 기둥, 상부 천장의 스테인드글라스 등 당시 역사로 사용되었을 때의 흔적을 볼 수 있다. 중앙홀 양옆으로는 1, 2등 대합실, 3등 대합실, 부인 대합실, 귀빈실이 있고, 2층으로 올라가면 이발소, 양식당 그릴,

소식당 등으로 사용되었던 공간을 볼 수 있다.

역사 입구 위쪽의 대형 시계는 1925년 경성역이 들어설 때 함께 설치되어 한국 전쟁 당시 3개월을 빼고는 단 한 번도 멈춘 적이 없다고 알려져 있다. 1970년대 후반까지는 한국에서 가장 큰 시계였고 이 '역전 시계탑 앞'은 약속 장소로 많이 사용되었던 역사 속 장소이기도 하다. 이 구서울역사는 2011년에 '문화역서울284'라는 이름으로 개관, 문화, 공연, 전시 공간으로 쓰이고 있고, 이름에 붙은 284는 구역사의 사적 번호(1981년 지정)이다.

면서도 공감이 어려울 수도 있다.

마음의 자세는 은연중 전시해설에 드러나기 마련이다. 작가와 전시에 대한 애정이 도슨트 활동에 도움이 되는 것은 확실하지만, 그렇다고 맹목적으로 찬양하라는 뜻은 아니다. 다만 호의적인 기조는 해설에 별 영향이 없지만 부정적인 태도는 쉽게 전달되므로 중립적인 태도를 잘 유지해야 한다.

만약 부정적인 감정이 든다면 잠시 덮어두고 도슨트의 역할을 다시 생각해 보자. 관람객에게 이해의 통로를 열어주어 감상의 폭을 넓히는 데 도슨트의 역할이 있음을 상기한다면 개인적인 호불호가 전시해설에 전혀 도움이 되지 않음을 쉽게 이해할 수 있다.

더 나아가 관람객 중에 작가나 작품에 대해 부정적인 반응이 있더라도 도슨트는 감정을 조절하고 중립적인 마음가짐을 유지해야 한다. 그러기가 힘들다면 그 전시해설은 선택하지 않는 것이 바람직하다.

미운 오리 새끼가 백조가 되려면

언젠가 미술관 전시실에서 지킴이 근로 봉사를 하던 학생이 내게 물었다. "도슨트 선생님들은 어쩌면 그렇게 카리스마 있고 당당할까요?"라는 질문이었다. 그 학생은 재학생 대표로 졸업식에서 송사(送辭)를 해야 하는데 많은 사람 앞에 서는 생각만 해도 떨리고 밤에 잠이 안 온다는 것이다. 그런데 전시장에서 해설하는 도슨트를 보고 있자니 다들 떨지도 않고 자연스럽게 해설하는 모습이 너무 대단해 보인다고 했다. 그 마음을 너무나 잘 아는 나는 이렇게 말해주었다.

"도슨트 선생님들 멋지죠? 하지만 다들 백조인 줄 몰랐던 미운 오리 시절이 있었을 거예요."

떨리는 첫 해설 이후에도 해설을 하다 보면 실수와 돌발 상황 등을 맞닥뜨리면서 자신감을 상실하기도 하고, 잘하는 도슨트와 비교하면서 우울해하기도 한다. 인기 있는 전시에서 40~50명의 관람객을 대상으로 해설하면 긴장감이 잔뜩 몰려오기도 하고 관람객과 소통이나 교류가 느껴지지 않은 날이면 기운이 쏙 빠지기도 한다.

그런 날에는 나에게 백조처럼 잘했다고 칭찬한다. 날개 밑과 몸통 사이, 깃털 사이사이에 공기를 가득 저장해서 물 위에서는 우아한 자태를 한껏 보여주는 백조처럼, 내 속마음을 누구도 눈치채지 못하도록 온몸에 자신감이라는 공기를 채우고 전시장에서 최선을 다했기 때문이다. 미술관 도슨트로서 '좌충우돌하는 미운 오리 같

던 내가 드디어 백조가 되었구나'라고 감탄하면서 말이다.

간혹 '저도 잘 모르지만'이라며 해설하는 도슨트를 만날 때가 있다. 해설하는 작품이 새로운 과학 원리, 다른 나라 역사나 문화 등 낯설고 색다른 분야를 소재로 가져온 경우가 그렇다. 자신이 잘 모르는 분야를 해설하려면 아무래도 불안하다. 그러면 해설이 충분하지 않다는 생각에 사로잡혀 자신도 모르게 '나도 잘 아는 것은 아니다'라고 변명하게 된다. 그런 표현은 하지 않는 편이 좋다.

최소한 해설하는 그 시간만큼은 그 전시에 대한 전문가라고 생각해야 한다. 전시실에 서 있는 순간에는 조금 뻔뻔하길 바란다. 지금 이 자리에서 작품과 전시를 최고로 잘 아는 사람은 도슨트인 나밖에 없다(그것이 사실이기도 하다)는 생각으로 말이다. 열심히 준비한 그 과정을 누구보다 나 자신이 잘 알고 있으며 할 수 있다는 자신감, 그 자신감이 전달되면 관람객에게 전시해설에 대한 강한 신뢰를 줄 수 있다. 스스로를 믿고 한 걸음씩 자기 길을 가다 보면, 어느 날 멋진 백조가 된 자신을 발견할 것이다.

3

맞춤 해설을
위한 고민

관람객에 따라
달라지는 해설

예전에 어느 대학교 캠퍼스 안에 좋은 카페가 있다고 해서 지인 들과 찾아간 적이 있다. 그런데 카페를 영 찾을 수가 없었다. 할 수 없이 차를 주차장에 세우고는 지나가는 학생들에게 그 카페의 위치 를 물었다. 학생 둘이 '이쪽으로 가셔서 죽 가면~'이라고 열심히 설 명해 주었다. 하지만 나를 포함한 지인 세 명 모두 그 설명을 이해한 사람은 없었다. 일단은 감사하다고 보낸 뒤 주차장 쪽으로 움직이 는데 어떤 분이 차에서 내리길래 다시 길을 물었다. 우리가 말을 마 치자마자 "일단 차에 탄 후에 차를 뒤로 빼세요." 하라는 대로 차를 후진하고 세우자, 그는 운전석 창문 옆으로 와서 설명을 시작했다.

"이 길로 50미터 앞으로 가면 표지판 보이죠? 거기서 오른쪽으 로 돌아요. 돌면서 앞을 보면 운동장이 나옵니다. 운동장 쪽으로 끝 까지 가다가 길 마지막에서 왼쪽으로 도세요. 돌자마자 차 왼쪽으

로 카페가 보일 겁니다."

초행길 방문객에게 이 얼마나 안성맞춤인 해설인가. 지인들과 감탄하며 카페를 무사히 찾아갔던 기억이 있다.

이 상황을 미술관을 방문한 관람자와 연결해보자. 처음 가보는 미술관, 어디가 어딘지 모르는 초행길의 관람자, 그 관람자에게 하는 작품 안내는 어떠해야 할까. 앞선 학생들은 미술을 잘 아는 관계자, 우리는 미술관 전시를 처음 보는 관람자, 길을 제대로 안내한 분은 미술을 잘 알면서도 관람객 기준에 맞추어 설명하는 도슨트일 것이다. 맞춤 해설이란 이런 것이다.

생각나는 일화를 들어 비유하긴 했으나 정확히 다시 말하자면 '맞춤 해설'이란 두 가지 의미가 있다. 하나는 해설을 듣는 대상에 맞는 적절한 해설, 다른 하나는 작품의 형식과 전시 형태에 적합한 해설이다.

관람객의 연령대에 따라 달라지는 해설

미술관에 오는 관람객의 연령은 점점 더 다양해지고 미술에 관한 대중의 관심도가 높아지면서 미술을 잘 몰라도 미술관 나들이가 여가와 문화생활로 자리잡혀 가고 있다. 가족 방문객, 단체 방문객도 많다. 매년 5월이 되면 학교의 체험 활동으로 청소년이 많이 찾아오고 유치원이나 초등학생 단체 관람도 눈에 띄게 늘어난다. 중

간고사, 기말고사, 대학수학능력시험 시기가 다가오면 청소년은 거의 찾아볼 수 없는 점도 재미있다. 요즘엔 시니어 연령층의 관람도 부쩍 늘고 있다.

미술관의 해설 프로그램도 다양해져서 유아, 초등학생 대상, 청소년 대상, 시니어 대상, 가족 대상 등 연령대를 세분화한 프로그램이 생겨나고 있다. 당연히 각 연령대에 적합한 해설 방식 연구도 활발해지고 있다. 현장에서의 경험을 토대로 이에 대해 이야기해 보도록 하겠다.

▌청소년 대상 해설

청소년 대상 해설은 작품에 대한 지식 전달보다는 예술에 대한 호기심과 상상력을 자극할 수 있는 맛보기로서의 길을 틔워주는 방식이 적합하다.

청소년 대상 해설을 하던 초창기였다. 중학교 여학생 대상의 단체 해설이라는 정보 외엔 아는 바가 없었던 나는 미술관 개관 시간에 맞춰 미술관 안으로 들어온 학생들을 보고 깜짝 놀랐다. 학교 수업의 연장인 체험학습이지만 아이들에게는 미술관 관람보다 나들이가 더 중요했던 것이다. 다들 한껏 차려입은 와중에 절반은 앞머리에 그루프를 말고 핸드폰과 거울을 보느라 여념이 없었고 나머지 학생들은 무표정한 눈빛을 쏟아내고 있었다. 그 상황에서 원맨쇼 하듯 해설을 이어나가기가 정말 곤혹스러웠던 기억이 있다.

또 한 번은 지방에서 수학여행 온 학생들이었는데 앞줄의 한두 명을 빼놓고는 대부분이 지루한 표정과 영혼 없는 반응을 보였다. 해설 중반쯤 되자 여기저기 주저앉는 학생들이 생겨났다. 나중에 물어보니 아이들은 전날 밤을 새우며 놀았고, 오전 10시에 예정된 일정을 위해 일찍 출발했으니 잠이 덜 깨고 피곤한 상태였던 것이다. 지금이야 적절하게 유머를 섞으며 아이들과 소통할 수 있는 이야기를 준비해서 해설했겠지만, 초반에는 정말 힘들었다. 이런 상황에서 해설을 마치고 나니 회의감이 들기도 했다.

그럼에도 미술관에서 청소년 대상 해설 프로그램을 진행하는 이유가 있다. 청소년 대상 해설은 대부분 일회성으로 끝나므로 전시나 작품에 대한 지식 전달보다는 이 기회에 미술관에 와서 직접 작품을 보면서 자신의 감정을 알아차리게 만드는 것이 목표다. 예술을 가까이 느끼고 낯섦을 되돌아보게 하는 것, 그것이 예술 작품 감상의 시작이기 때문이다. 특히나 미술관과 같은 문화 시설이 없는 지역의 학생들은 이런 한두 번의 기회가 더 간절할 수 있다.

청소년 단체 해설은 대부분 예약제이기 때문에 해설 전에 참여 예정된 학교를 검색하고 학교가 위치한 지역과 학교 분위기, 몇 학년 학생들인지 등을 확인해서 이야깃거리를 만드는 것이 좋다. 수능을 막 마치고 온 고3 여학생을 대상으로 국립현대미술관 개관 50주년 기념전《광장: 미술과 사회 1900-2019》을 해설한 적이 있다. 고3 학생들이 보면 좋을 작품이 어떤 것이 있을까 고민하던 차에, 주황 작가의 〈출발〉 연작을 골랐다. 〈출발〉 연작은 공항에서 트렁크를 들고 있는 여성들을 찍은 사진들이다. 여성들이 어디에서 무엇

으로부터 왜 떠나는지, 그들이 향하는 세상은 어떤 곳일지 질문을 던지고, 자신의 삶을 개척하는 주체이자 이동하는 존재가 된 새로운 세대의 여성상을 보여주는 작품이었다. 새로운 출발을 앞둔 고3 여학생들이 공감할 만한 작품이라고 생각했다.

그런가 하면 학생들이 적극적인 경우도 있었다. 고등학교 동아리에서 신청한 단체였다. 해설 시간이 되어 로비에 나갔더니 기다리던 한 학생이 상기된 얼굴로 눈을 반짝이며 내게 물었다.

"선생님! 오늘 〈원탁〉 볼 수 있어요?"

《MMCA 현대차 시리즈 2022: 최우람-작은 방주》 전시가 한창 SNS에서 회자될 때였다. 서울박스 중앙에는 인조 밀짚으로 만든 지푸라기 인간 18개가 원탁을 떠받치고 있고 그 위에서 이리저리 공이 굴러다니는 작품인 〈원탁〉이 있었다. 이 작품은 작동 시간에 가까워지면 관람객이 많이 몰려들고 그들이 촬영한 동영상이 온갖 SNS에 올라왔다.

"그럼요, 오늘 마음껏 볼 수 있죠. 이제 움직일 시간이네요. 얼른 내려가요!"라고 말하면서 아래층으로 그들을 이끌었다. 미술 대학을 목표로 한 동아리의 일원이었던 그 학생을 비롯해 나머지 학생들 모두가 즐겁게 작품을 감상했고 해설이 끝난 후 고맙다는 인사를 여러 번 받았다.

이렇듯 청소년 대상 스크립트는 일방적인 해설보다는 그들이 관심 가질 만한 주제의 작품을 선정하여 주도적으로 감상할 수 있게 방향을 제시하는 게 좋다. 그래서 청소년 대상 해설을 하는 도슨트는 작품과 전시에 대한 첫인상을 물으며 작품에서 무엇이 연상되는

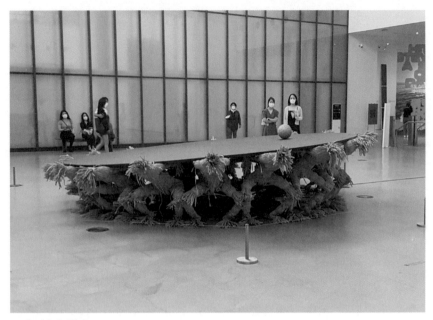
┃ 최우람,〈원탁〉

지 등의 질문에 조금 더 주력한다.

가끔은 보조 활동지나 감상 자료가 제공되는 경우가 있다. 학생들이 작품을 보고 관찰하고 연상되는 것을 적거나, 전시를 대표할 만한 키워드와 생각을 적어 보는 방식이다. 간혹 답안을 채우기 위해 도슨트에게 몰려와 활동지를 펼치고 질문하는 학생들이 있는데 즉답을 주기보다는 학생들이 스스로 작품을 보고 탐구하는 기회를 주도록 한다.

▌시니어 대상 해설

연령대가 높은 관람객 대상 해설에서 염두에 두는 것은 '단어의 적절한 변용'이다. 특히 동시대 미술은 소재가 되는 용어부터 생소하다. 예를 들어 '레드 콤플렉스*red complex*'란 말이 있다. 공산주의에 대한 과민반응을 일컫는 말로 영어권에서는 없는 한국에서만 통용되는 단어다. 빨간색은 중국에서 좋은 징조의 색이라 인식하지만, 한국은 아직도 정치·문화권에서 민감한 색이다. 젊은 세대에게는 별 무리 없이 다가가는 이 단어가 한국 전쟁을 겪은 연령대의 관람객에게는 '빨갱이라고 낙인찍는 경향'이라는 표현으로 다가갈 수 있다. 이렇듯 도슨트는 추상적인 단어를 관람객의 입장에 따라 체감할 수 있도록 풀어서 설명하고 돌발 상황을 예상하며 스크립트를 작성하는 광범위한 시야가 필요하다.

시니어 연령대는 미술 작품이 회화나 조각이라는 고정관념이 강한 세대라 새로운 매체인 설치, 영상 작품은 낯설어한다. 접근이 수월하지 않아서 조금 더 친절한 설명이 필요하다. 앞에서 예로 들었던 국립현대미술관 서울의 《히토 슈타이얼-데이터의 바다》라는 전시는 작품 전체가 영상 작품이었다. 해설하는 나에게도 버거웠지만, 어떻게 관람객은 이 전시를 이해할까 궁금하기도 했다. 어느 날 해설을 마치고 나오는데 60대 관람객이 나를 붙잡고 물었다.

"선생님, 전시를 보려면 어디로 가야 해요?"

전시가 2, 3, 4전시실 세 군데에서 열리고 있다고 안내했더니 그분 말씀이, "아… 다 가봤는데 그림은 하나도 없던데요. 다 작품 설

명하는 영상 아니에요?"

　미디어아트 예술가 히토 슈타이얼의 작품은 영상 매체가 기반인데다 설치된 공간은 깜깜하고 영상은 번쩍번쩍하고 정신이 없다. 20개도 넘는 영상 작품과 그 작품이 상영되는 공간 안에도 대형 조형물이 가득했으니 그림을 작품으로 생각한 그분은 얼마나 당황했을까. 그 관람객은 딸이 집에만 있지 말고 나가서 바람도 쐬고 미술관에 가서 전시도 보고 오라고 해서 나왔다고 했다. 막상 미술관에 오긴 왔는데 본인이 예상한 미술관이 아니었던 것이다. 이게 뭔가 싶었던 자신을 이해시킨 결론이 '아, 작품들이 따로 있고 이 영상은 작품을 해설하는 영상인가 보다'였다. 미술관 방문이 처음이거나 생소한 관람객이라면 충분히 할 수 있는 오해였다. 나는 이 영상이 모두 한 작가의 작품이며 어떤 주제를 다루는 전시인지 간략하게 설명해주었다. 정규 해설 시간이 끝난 후라 설명이 충분하지 못해 아쉬웠지만, 그분은 고맙다고 하면서 하나씩 봐야겠다며 전시실로 들어갔다.

　시니어 연령대는 이렇듯 낯선 매체로 이루어진 예술을 대부분 생소해한다. 식당에서 키오스크 앞에 서면 괜히 긴장하는 것처럼 나날이 발전하는 기술 진화에 언젠가는 나도 뒤처질 수 있다는 불안감이 늘 있다. 그런데 하물며 이 시대의 예술은 어떤가. 디지털 시대로 진입한 지금, 미술관은 그 변화를 발 빠르게 받아들이고 있어 세대에 따라 미술관에 접근하기가 더 용이하거나 혹은 그 반대이거나 할 것이다.

　미국의 퓨 리서치 센터*Pew Research Center* 조사 결과에 따르면,

2021년 우리나라 스마트폰 보급률은 95%로 세계 1위였다. 온라인 쇼핑, 디지털 마케팅, 온라인 금융 거래 등이 손쉬워지고 각종 문화 시설 입장도 온라인 예약으로 이루어지는 시대다. 빛의 속도로 변화하는 과학 기술의 시대에 정보의 격차는 필연적으로 생길 수밖에 없고 이러한 시대의 흐름에 맞추어 미술관도 점점 넓게 열려야 함은 물론이다. 그래서 미술관에서는 시니어 대상의 해설을 따로 진행하고 인지장애 어르신과 그 가족을 위한 프로그램도 마련하고 있다. 특히 고령의 관람객을 위한 미술관 프로그램은 이제 막 활성화된 실정이다. 이 부분은 아직 도슨트의 참여가 일반화되진 않았지만, 앞으로는 도슨트도 일정의 역할을 할 수 있을 것으로 기대한다. 시니어 연령대는 인생 후반부까지 쌓인 경험을 바탕으로 삶을 바라보는 자세가 유연해서 조금만 힌트를 주어도 훨씬 즐겁게 예술 작품을 수용하고 감상할 수 있다.

중장년층 관람객에게도 친근하고 쉬운 언어로 정보를 전달하며 쉽게 접근하도록 배려하는 것이 좋다. 얼마 전 미술관 두 군데에서 전시해설을 하던 때였다. 마지막 해설 시간에 한 명의 중년 여성 관람객이 왔다. 해설은 한 명이어도 진행하는데, 무척 미안해하면서 자기 때문이라면 해설 안 해도 된다고 말했다. 그 관람객에게 괜찮다고, "어차피 해설 시간이니 저랑 오붓하게 같이 보시죠." 하면서 해설을 진행했다. 중간쯤 다른 관람객도 합류했지만 들고 나길 반복하다 마지막에는 결국 그 관람객만 남았다. 해설을 마치고 그분은 오늘 호강했다면서 전시에 대해 이런저런 이야길 하는 중에 마침 다른 미술관의 전시 이야기가 나왔다. 내일은 그 미술관의 전시

해설을 진행한다는 말을 하자 그 관람객은 그 전시해설도 들으러 가겠다고 했다.

다음 날의 세 차례의 해설 중 두 번째 해설까지 그 관람객은 나타나지 않았다. 비가 와서 못 오시나 보다 했다. 그러다 쉬는 시간에 잠깐 미술관 밖으로 나왔는데 누가 나를 불렀다. 그 관람객이었다. 그분은 마지막 해설을 들었고, 해설 후에 내가 정말 오실 줄은 몰랐다고 인사를 하자 이렇게 말했다.

"이제 나이가 들어서 눈이 잘 안 보이니 작품 설명 붙은 건 보이지도 않고요. 오디오 가이드는 재미없어요. 답답하기도 하고. 그래서 저는 도슨트 해설 듣는 게 너무 좋답니다."

그때 나는 도슨트가 정말 필요한 연령층은 바로 이 연령대이겠구나라는 생각을 했다. 우연한 이틀 간의 만남이었지만 나의 해설이 그 관람객의 삶에서 좋은 기억으로 남았기를 바란다.

도슨트의 입장에서 시니어 연령층은 부모 혹은 조부모의 세대이므로 그들이 지나온 시대를 비유하여 연계하고 그들의 경험을 상기시킬 수 있는 스크립트를 작성하면 좋겠다. 뒤에서도 설명하겠지만 국공립 미술관을 중심으로 이해하기 수월한 작품 해설을 제공하려고 하는 노력이 바로 이런 연령층에게도 도움이 된다.

미술을 잘 알고 미술관에 익숙한 관람객보다 미술관이 어렵고 어색한 관람객에게 전환점을 줄 수 있다는 점이 도슨트 활동의 매력이다. 예술과 미술관이 낯선 관람객이 대상일 때 도슨트는 짚어보아야 할 부분을 더 고민하고 깨달을 수 있다. 그것이 도슨트가 미술관과 관람객 사이의 '매개자'라는 역할에 어울리는 지점이 아닐까.

시각장애인과 청각장애인을 위한 해설

다양한 관람객을 수용하기 위한 도슨트 해설도 고민해보자. 미술관은 누구에게나 열려있는 문화 공간이지만 어떤 이에게는 그렇지 않을 수 있다. 미술관에서 도슨트 활동을 하면서 미술관 방문부터가 어려운 사회적 약자 계층의 미술 작품 감상은 어떻게 이루어지는지 궁금해졌다. 이어서 정보 약자, 휠체어 사용자, 시각장애인과 청각장애인, 그들을 위한 도슨트 활동은 어떠한지도 더불어 궁금했다(국립현대미술관의 경우 발달 장애인 대상의 전시해설은 교육 프로그램으로만 운영이 되어 실제로 도슨트가 해설을 경험한 바가 드물기 때문에 정보가 충분치 않아 서술하지 않는다).

이와 관련해서 미술관마다 조금씩 변화의 바람이 불고 있다. 미술관은 전시를 진행하며 작품을 관람하는 장소를 넘어서 교육 무대로서의 역할도 확장하려 노력하고 있다. 장애인 및 고령자, 임산부 등 사회적 약자의 사회생활에 지장이 되는 물리적인 장애물이나 심리적인 장벽을 없애기 위한 즉 '배리어 프리*barrier-free*(무장애)' 전시를 지향하고, 전시마다 사회적 약자의 미술관 관람을 위한 교육과 해설 등을 다양하게 안배하는 미술관이 하나둘씩 늘어나고 있다.

지난 팬데믹 시기에 국립현대미술관 서울관은 2019년《광장: 미술과 사회 1900-2019》, 2021년《재난과 치유》,《황재형: 회천(回天)》 전시에서 시각장애인을 위한 음성 해설을 제공했고 지금도 꾸준히 시각장애인을 위한 해설을 제공하고 있다. 국립현대미술관 과천의

이건희컬렉션 해외 미술 전시인《MMCA 이건희컬렉션 특별전: 모네와 피카소, 파리의 아름다운 순간들》에도 시각장애인을 위한 팸플릿이 비치되었다. 특히 국립현대미술관 서울《게임 사회》전시는 관람객이 게임을 할 수 있는 작품이 많았는데, 어린이와 휠체어 사용자 관람객을 위해 게임 실행을 위한 작업대의 높이를 다양하게 설치한 점이 주목할 만했다.

경기도미술관의 이건희컬렉션 전시《사계》에서는 어린이, 어르신, 발달장애인 등의 정보 약자를 위한 전시 안내서인「쉽게 읽는 전시」와 시각장애인을 위한 점자 안내서를 비치하기도 했다. 특히「쉽게 읽는 전시」는 전시 정보를 쉬운 언어와 큰 글씨로 디자인하여 간결한 분량을 수록하고 하단에는 미술 관련 용어를 해설 달았다. 또 미술관 전체의 동선, 이동 약자 안내까지 구체적인 관람 정보도 넣었다. 이 내용은 경기도미술관 홈페이지에서 PDF 파일로 다운받거나 전시장 입구의 QR 코드로 들어가 볼 수 있다.

국립현대미술관에서는 청각장애인을 위한 수어 해설도 제공한다. 비대면 시대에는 수어 해설과 오디오 해설을 국립현대미술관 홈페이지에서 유튜브 영상으로 제공했다.

▌시각장애인을 위한 도슨트 해설

인간의 오감(伍感) 중 미술관에서 가장 많이 사용되는 감각은 무엇보다 '시각'일 것이다. 현대 미술이 다양한 매체의 사용으로 인간

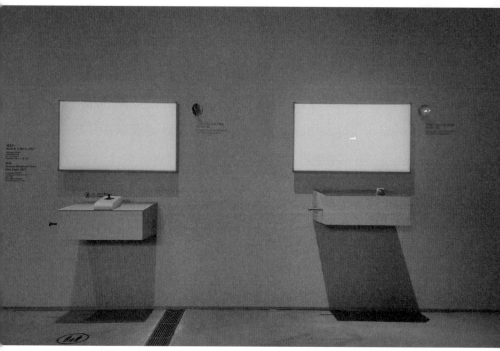

의 감각을 확장한다고 해도 미술 작품 관람에 있어 '시각'은 여전히
주된 감각이다. 시각이 없다면 미술 작품을 어떻게 감상할 수 있을
까? 시력이 좋지 않아서 작품이 한눈에 잘 보이지 않는다면? 작품
제목이나 작품의 재료 등의 정보가 적힌 캡션의 작은 글자가 보이
지 않는다면? 조명마저 어둡다면 정말 읽기가 힘들 것이다.

국립현대미술관에서 제공하는 시각장애인 도슨트 해설을 살펴
보면 일반 도슨트 해설과는 상당한 차이가 있음을 알 수 있다. 비시
각장애인을 대상으로 한 스크립트에서 사용하는 '이쪽, 저쪽, 중앙

에' 혹은 '빨간 화면, 초록 물체'와 같은 시각적인 지시를 시각장애인용 스크립트에서는 자유롭게 사용할 수 없다는 점이 가장 큰 차이로 와닿는다. 시각장애인 대상의 해설은 방향의 지시가 구체적이고 작품의 크기 설명은 이 정확한 수치로 안내되고 색상의 묘사나 작품 형태의 설명이 세밀하다. 또 전시장의 구성과 개별 작품의 해설은 시각장애인 관람객이 상상할 수 있도록 어우러져 있다.

국립현대미술관에서는 '모두를 위한 미술관'이란 모토 아래, 도슨트 심화 교육으로 시각장애인 대상 해설을 위한 교육을 여러 차례 진행했다. 이 교육에서 도슨트들은 안대를 쓰고 지팡이를 잡고 시각장애인 체험을 해보았다. 이 교육으로 시각이란 감각이 배제되었을 때 가장 위협이 되는 감정은 '두려움'임을 알게 되었다. 나에게 익숙한 미술관인데도 목적지까지 똑바로 가지 못하고 엉뚱한 곳을 헤맸다. 벽에 부딪힐까, 계단에서 넘어질까 하는 두려움으로 내 행동반경은 좁아지고 걸음은 느려질 수밖에 없었다. 조금만 이상한 것이 감지되면 나도 모르게 움직임을 멈추었다. 보이지 않는 상태에서 무엇이 다가오는지, 다가오는 무엇이 위험한 건지 알 수 없다는 것, 그것이 두려움의 가장 큰 근원이라는 생각을 했다.

실제로 시각장애인을 대상으로 해설을 한 후 시각장애인 관람객 역시 안전에 대한 두려움이 크다는 걸 알게 되었다. 평소 인식하지 못했던 밝음과 어두움의 변화가 시각장애인에게는 놀라움과 당황스러움으로 인식되고 주변의 환경, 특히 바닥을 통해 전해지는 발의 촉감이 예리하게 다가간다는 것도 미처 생각하지 못했던 점이다.

시각장애인을 위한 작품 해설은 안 보이는 것을 보이는 것처럼 이미지화하여 설명해야 한다. 머릿속으로 상상할 수 있도록, 구체적인 작품의 이미지가 떠오르게 묘사와 서술 방식에 대해 깊이 고민해야 한다. 해설 전에는 미디어 매체를 이용한 작품은 시각장애인에게 해설하기가 어려우리라 생각했었는데, 그렇지 않았다. 인간의 오감 중 한 감각이 사라지면 남은 감각들을 이용할 수 있다는 생각을 비시각장애인은 미처 생각하지 못한다. 그래서 시각장애인에게는 시각 중심의 회화보다 청각, 촉각, 후각의 다른 감각으로 경험할 수 있는 작품이 더 이미지화가 잘되겠다고 생각했다. 그러나 미술관 작품 중 촉각, 후각, 미각 경험이 가능한 작품은 드물다(후각, 미각은 더더욱). 시각 외의 감상 통로로는 결국 '청각'이 큰 비중을 차지하므로 도슨트의 역할은 더 중요해진다. 따라서 시각장애인 대상 도슨트 해설에서는 억양, 속도, 발음, 이해하기 쉬운 단어의 사용 등에 신경 써야 한다.

시각장애인 대상 도슨트 교육을 받으면서 알게 된 또 하나의 사실은 미술관에 오는 시각장애인 중에는 선천적인 장애인보다 중도 장애인이 더 많다는 점이다. 색상, 형태, 위치 등을 다소 인지할 수 있다는 뜻이다. 그렇다 하더라도 시각장애인 대상 해설 스크립트에서 작품 내부의 내용과 작품 주변의 방향을 표현하는 부분이 정말 어렵다. 무심코 썼던 지시어와 방향을 알리는 단어가 시각장애인 해설에는 적합하지 않아서 표현을 골라내야 했다. '여기 보면' 이런 표현보다 '오른쪽에는', '왼쪽에는', '10시 방향으로' 이런 식으로 사려 깊게 주의하여 스크립트를 작성하고 해설해야 한다.

다음 예시는 설치 작품에 대한 비장애인 대상 스크립트와 시각장애인 대상 스크립트를 비교한 것이다. 비시각장애인 대상 스크립트의 밑줄 친 부분이 시각장애인 대상 스크립트에서는 어떻게 변형되었는지 주의 깊게 살펴보자.

SCRIPT EXAMPLE

《다다익선: 즐거운 협연》 전시 중 4섹션 〈노란 공간〉 해설

[비시각장애인 대상 스크립트]

<u>그다음에 이 노란 공간 안쪽으로 들어가 보겠습니다.</u> 이 공간은 2018년부터 2020년대에 이루어진 3차 복원 과정에 관한 공간이에요. 그래서 이 공간은 과거보다는 지금 동시대의 이야기, 살아 있는 기록들이라고 할 수 있고, 가깝게는 최근의 〈다다익선〉 상황을 볼 수 있게 마련한 공간입니다.

왼쪽 선반에는 2018년부터 2019년까지, 오른쪽 선반에는 2020년부터 2022년까지의 사진들이에요. <u>이쪽부터 보면,</u> 이 선반들에는 복원 과정이 사진들과 함께 설명되어 있는데요. 2018년 안전 점검을 하고 전원을 내린 것부터 시작합니다. (…)

<u>반대편을 보면요.</u> 2020년 들어서면 정밀진단을 시작해서 본격적인 복원 사업이 진행됩니다. <u>여러분이 지난 3년 동안 과천관을 방문했다면 공사 현장 같은 비계, 천막을 보셨을 겁니다.</u> 모니터 하나하나마다 어느 열에 몇 번째 모니터인지 라벨링이 이루어졌고요. 그러는 중에 옛날 우리가 브라운관이라고 부르던 모니터, 2014년에 단종된 CRT 모니터의 재고를 확보하였습니다. (…)

《다다익선: 즐거운 협연》전시 중 4섹션〈노란 공간_ 2018-2022 3차 복원 과정, 살아있는 기록들〉현장

2021년에는 드디어 복원 작업이 이루어집니다.

결론적으로 〈다다익선〉의 상단부 작은 모니터 266대는 더 이상 수급이 어려워서 LCD 모니터, 평면 디스플레이 모니터로 전량 교체되었고요. 나머지 모니터들은 콘센트라든지 케이블, 전선을 교체했습니다. 사람으로 치자면 혈관을 깨끗하게 정비한 것이죠. 이 복원 과정을 통해서 손상된 총 737대의 모니터를 수리하고 교체했습니다. 그래서 바로 얼마 전 9월 15일에 다시 〈다다익선〉의 운영이 시작되었죠. 아직 예전처럼 장시간을 틀지는 못하고 하루 2시간으로 제한하여 운영되고 있긴 한데요. 그래도 미디어 작품의 복원이란 면에서 상당히 의미가 있다고 하겠습니다. 앞의 영상에는 그런 복원 과정과 관계자분의 인터뷰를 볼 수 있습니다.

[시각장애인 대상 스크립트]

그다음으로 좌대 오른쪽과 벽 사이의 공간이 있거든요. 이 공간 앞쪽으로 이동하면서 오른쪽으로 돌면 입구가 있는데요. 성인이 팔 양쪽을 들어올렸다 내리면서 그리는 범위만큼 동그란 모양의 입구가 있습니다. 그 안쪽으로 벽이 모두 노란색으로 칠해진 공간이 있는데요. 입구가 원 모양이라 들어올 때 아래쪽이 약간 좁아지니 발 조심하면서 들어오세요. 이 공간은 2018년부터 2020년대에 이루어진 3차 복원 과정에 관한 공간이에요. 그래서 이 공간은 과거보다는 지금 동시대의 이야기, 살아 있는 기록들이라고 할 수 있고, 가깝게는 최근의 〈다다익선〉 상황을 설명할 수 있게 마련한 공간입니다.

이 공간 양쪽에는 벽이 있는데요. 이 벽에는 위에서 아래로 3개의 선반이 있습니다. 각 선반은 3미터 정도 되는 길이고요. 그 선반 위에는 〈다다

익선〉복원 자료 사진들이 A4 용지 크기로 출력되어 배치되어 있습니다. 왼쪽 벽의 선반은 2018년부터 2019년까지, 오른쪽 벽의 선반에는 2020년부터 2022년까지의 사진들입니다. 왼쪽 자료는 2018년 안전 점검을 하고 전원을 내린 것부터 시작합니다. (…)

그다음 오른쪽 벽 선반에 놓인 자료는요. 2020년에 정밀진단을 시작해서 본격적으로 이루어진 복원 사업 관련 자료들입니다. 모니터 하나하나마다 어느 열에 몇 번째 모니터인지 라벨링이 이루어졌고요. 그러는 중에 옛날 우리가 브라운관이라고 부르던 모니터, 2014년부터 단종된 CRT 모니터의 재고를 확보하였습니다. (…)

2021년에는 드디어 복원 작업이 이루어집니다.

결론적으로 〈다다익선〉의 상단부 작은 모니터 266대는 더 이상 수급이 어려워서 LCD 모니터, 평면 디스플레이 모니터로 전량 교체되었고요. 나머지 모니터들은 콘센트라든지 케이블, 전선을 교체했습니다. 사람으로 치자면 혈관을 깨끗하게 정비한 것이죠. 이 복원 과정을 통해서 손상된 총 737대의 모니터를 수리하고 교체했습니다. 그래서 바로 얼마 전 9월 15일에 다시 〈다다익선〉의 운영이 시작되었죠. 아직 예전처럼 장시간을 틀지는 못하고 하루 2시간으로 제한하여 운영되고 있긴 한데요. 그래도 미디어 작품의 복원이란 면에서 상당히 의미가 있다고 하겠습니다. 그리고 들어온 입구를 마주 보는 벽면 가운데에 벽을 꽉 채운 영상 화면이 있는데요. 복원 과정 장면과 복원을 담당했던 테크니션, 백남준아트센터 관장님의 인터뷰가 나오고 있습니다.

앞의 예시에서 보다시피 시각장애인을 대상으로 설치 작품을 해설할 때는, 구체적인 상상이 가능하도록 작품의 위치, 전체 공간의 구조 등을 해설하는 데 비중을 두어야 한다. 이는 시각장애인의 안전한 이동과도 연결된다. 비시각장애인 관람객일 때도 마찬가지지만 방향 지시어는 시각장애인 관람객을 기준으로 방향을 말해주면 좋을 것이다. 크기, 길이 등을 말할 때는 '이쪽에서 저쪽까지' 같은 모호한 표현보다 수치로 정확하게 말하고, 성인의 신체를 기준으로 표현하면 훨씬 이해가 쉽다. 크기나 위치와 형태의 묘사가 자세할수록 좋지만, 해설이 길어지므로 적절한 시간 배분을 위해 내용 가감이 필요하다. 작품의 의미와 잘 어우러지는 묘사 방식이 최선인 듯하다. 영상 작품은 시각 외에 청각적 요소를 이용해 해설한다면 더 구체화된 이미지를 전달할 수 있다. 또 시각장애인은 영상의 처음부터 끝까지 전부를 관람하는 것이 다소 어렵기 때문에 영상의 전체 스토리를 요약해서 소개해야 한다.

다른 장르보다 회화 작품이 시각을 공유하며 해설할 수 없으니 도슨트 입장에서는 제약이 많다. 하지만 다르게 생각하면 작품 안에서 묘사할 요소가 많아 의외로 까다롭지 않을 수도 있다.

다음은 회화 작품에 대한 비시각장애인과 시각장애인 스크립트를 비교한 것이다. 시각장애인 대상 스크립트는 실제 전시장에서 도슨트 해설을 들어본 시각장애인 관람객으로부터 받은 피드백을 바탕으로 수정, 작성되었다.

《백 투 더 퓨처: 한국 현대미술의 동시대성 탐험기》 중 정재호 〈난장이의 공〉 작품 해설

[비시각장애인 대상 스크립트]

눈이 시원해지는 회화 작품입니다. 이 작품은 정재호 작가의 〈난장이의 공〉이라는 작품인데요. 정재호 작가는 우리나라의 1960년대, 1970년대에 지어진 건물을 사진 찍어 그 사진을 보고 한지에 아크릴 물감으로 건물 그림을 그려온 작가입니다.

작가는 건물 사진을 찍으면서 1960년대부터 지어지던 모더니즘 건축과는 다른 한국적인 건축 양식에 매료됐다고 합니다. 수입되어 들어온 서구 모더니즘 양식의 거대한 건축물을 모방하거나 또는 이것에 일제 강점기 때부터 이어져 오던 국내 건축사 아저씨들의 양식적인 특색이 결합되어서 나온 그야말로 이름 없는 한국적인 건축 양식을 발견한 것이죠.

이 그림은 세운상가 옥상에서 내려다본 풍경입니다. 세운상가 옥상에 올라갔을 때 그곳에서 보이는 풍경이 매우 인상적이었다고 하는데요. 화면 하단이 가까운 풍경, 그림 위로 올라갈수록 먼 풍경이겠죠. 저 중앙에 그려진 높은 건물은 두산타워라고 해요. 지금 보시면, 주변은 슬럼화가 되어 있고 그다음 바깥쪽으로, 먼 쪽으로 갈수록 현대식 건물들이 들어서 있죠. 그래서 가까운 풍경에서 멀리 보이는 풍경으로의 변화가 마치, 한국 현대 건축의 양식사가 전개되듯이 위쪽으로 갈수록 현대로 가는, 그 풍경이 작가는 상당히 흥미로웠다고 합니다.

그리고 위쪽 하늘 부분을 보면 로켓 모양의 풍선이 떠 있는데요. 이 작

품의 제목이 〈난장이의 공〉이에요. 아마도 조세희 작가의 「난장이가 쏘아 올린 작은 공」이란 소설을 아실 텐데요. 「난장이가 쏘아올린 작은 공」이 사회 구조상 도시 개발에 밀린 하층민이 가졌던 어떤 낭만적인 꿈, 비상하려는 희망 같은 것이잖아요. 끝내 이룰 수는 없었던 꿈이죠. 1960, 1970년대 당시 우리나라는 국가 주도로 우주 과학 기술의 발전을 지향하던 때였어요. 하지만 우주선 발사는 아직도 요원하죠. 그 시기에 모두가 꿈꾸었지만 이룰 수는 없었던 꿈을 상상해 본 것이라고 합니다.

[시각장애인 대상 스크립트]

방금까지 어두웠던 미디어 작품 공간에서 나와 밝은 곳으로 나왔습니다. 이번에 볼 작품은 회화 작품인데요. 전면에 커다란 그림이 있습니다. 크기는 가로세로 400센티미터 정도 되는데요. 양팔을 벌린 성인 세 명이 나란히 서 있어도 될 정도의 크기입니다. 벽을 꽉 채우는 크기인데요. 이 작품은 정재호 작가의 〈난장이의 공〉이라는 작품입니다. 작가는 주로 우리나라의 1960년대, 1970년대에 지어진 건물을 사진 찍어 그 사진을 보고 한지에 아크릴 물감으로 건물 그림을 그려온 작가입니다. 이 작품은 작가가 세운상가 옥상에서 찍은 사진을 보고 그린 작품이라고 하는데요. 그림 먼저 살펴볼게요.

화면 위아래를 반으로 나눈다고 했을 때 화면 상단이 작가가 서있는 쪽에서 멀리 보이는 원경이 되겠습니다. 화면의 상단 부분은 하늘이고 하늘색으로 칠해져 있는데요. 하늘색은 약간 흐리면서 청명하지 않은 정도의 하늘색입니다. 화면의 중앙에 높은 건물이 멀리 보이게 그려져 있고요. 화면 하단이 세운상가 옥상, 작가가 서 있는 위치에서 내려다본 풍경, 그러

니까 근경입니다. 화면 하단에는 판잣집의 주황색, 하늘색, 회색 등의 슬레이트 지붕이라든지 5~6층 정도의 낮은 건물의 옥상, 그 옥상에는 운동기구 같은 살림살이들이 발아래로 내려다보는 시선에서 그려져 있습니다.

작가는 건물 사진을 찍으면서 1960년대부터 지어지던 모더니즘 건축과는 다른 한국적인 건축 양식에 매료됐다고 합니다. 수입되어 들어온 서구 모더니즘 양식의 거대한 건축물을 모방하거나 또는 이것에 일제 강점기 때부터 이어져 오던 국내 건축사 아저씨들의 양식적인 특색이 결합되어서 나온 그야말로 이름 없는 한국적인 건축양식을 발견한 것이죠.

세운상가 옥상에 올라갔을 때 그곳에서 보이는 풍경이 매우 인상적이었다고 하는데요. 아까 그림 중앙 먼 곳에 그려진 높은 건물은 두산타워라고 해요. 화면 하단 주변은 슬럼화가 되어 있고 그다음에 바깥쪽으로, 먼 쪽으로 갈수록 현대식 건물들이 들어서 있는 거죠. 그래서 가까운 풍경에서 멀리 보이는 풍경으로의 변화가 마치, 한국 현대 건축의 양식사가 전개되듯이 위쪽으로 갈수록 현대로 가는, 그 풍경이 작가는 상당히 흥미로웠다고 합니다.

그리고 화면 상단의 하늘 부분에, 그림 가장 위쪽에서 50센티미터 정도 아래로 내려온 부분에 어른 손바닥만 한 물체가 그려져 있는데요. 로켓 모양의 풍선입니다. 이 작품의 제목이 〈난장이의 공〉이에요. 아마도 조세희 작가의 「난장이가 쏘아올린 작은 공」이란 소설을 아실 텐데요. 「난장이가 쏘아올린 작은 공」이 사회적 구조상 도시 개발에 밀린 하층민이 가졌던 어떤 낭만적인 꿈, 비상하려는 희망 같은 것이잖아요. 끝내 이룰 수는 없었던 꿈이죠. 1960, 1970년대 당시 우리나라는 국가 주도로 우주 과학 기술의 발전을 지향하던 때였어요. 하지만 우주선 발사는 아직도 요

원하죠. 그 시기에 모두가 꿈꾸었지만 이룰 수는 없었던 꿈을 상상해 본 것이라고 합니다.

시각장애인을 대상으로 한 이 해설이 진행된 순서를 정리해 보면 다음과 같다.

첫 번째는 공간의 이동 안내. 이전의 어두운 미디어 상영 공간에서 밝은 공간으로 나왔음을 언급했다. 두 번째는 작품 안내이다. 기본적인 정보로 작품의 종류, 재료, 작가를 소개했다. 이때 작품의 크기와 설치된 벽면에 대한 설명은 수치와 함께 성인의 신체 사이즈로 비유하여 안내했다. 세 번째, 작품의 세부 묘사는 작가의 시선을 따라가며 상단에서 하단으로 순차적으로 이동하며 설명했고, 하단 부분 색상과 그림의 묘사를 상세하게 덧붙였다. 그리고 왜 이 작품이 나왔는지 시대 배경과 연결하여 흥미가 생기도록 이야기했다. 마지막에는 그림 상단에 있는 로켓의 위치를 말하면서 작품 제목 〈난장이의 공〉에서 연상되는 소설 「난장이가 쏘아올린 작은 공」을 같이 소개하며 자연스럽게 작가의 의도까지 연결하여 설명했다.

해설은 시각장애인 관람객에게 무난히 전달되었으나 피드백에서 몇 가지 오류를 알게 되었다. 화면의 상단 묘사에서 '하늘색으로 칠해져 있다'라고만 해설했는데 피드백에서 하늘의 색상에 대한 묘사, 즉 '어떤 파란색인지 혹은 맑은지 흐린지에 대한 정보가 없다'라는 의견을 주었다. 이후에 "하늘색은 약간 흐리면서 청명하지 않은 정도의 하늘색입니다."라고 스크립트에 추가, 수정하였다. 게다가 작품의 크기 400센티미터를 400미터로 잘못 말한 것을 뒤늦게

MMCA 소장품 특별전《백 투 더 퓨처: 한국 현대 미술의 동시대성 탐험기》〈난장이의 공〉(정재호,
2018, 한지에 아크릴릭, 400×444cm)

알았다. 청각적인 정보로만 이미지를 상상하는 시각장애인 관람객 대상의 해설에서 해서는 안 되는 실수이다.

또 작품의 구체적인 정보만을 집중해서 해설하다 보니 무엇에 관한 전시이고 어떤 전시인지 이해할 수 있었느냐 물었을 때, 시각장애인 관람객은 '전혀 감이 오지 않는다'라는 피드백을 해주었다. 그 점 또한 스크립트 작성 시 주의해야 할 부분이다. 시각장애인 관람객은 도슨트의 주관적인 해설보다는 객관적인 해설을 원한다고 했다. 정확한 정보 제공이 중요하다는 점을 강조하면서 마지막으로, 시각장애인 대상 스크립트 작성 시 고려해야 할 사항을 살펴보자.

① 전시 공간의 밝음과 어두움에 대한 안내.

② 전시장 이동 시 발밑의 감각에 대한 고려
　　(바닥 환풍구 위치나 턱, 돌출부의 존재 여부).

③ 작품 해설은 상단에서 하단으로 진행.

④ 직사각형, 정사각형 캔버스와 같은 형태에 대한 정확한 묘사.

⑤ 왼쪽에서 오른쪽 혹은 12시, 3시, 6시 시계 방향 등 해설의 방향을 언급.

⑥ 미디어 작품 감상 시 눈이 너무 부신 위치(비디오 작품의 경우 좀 떨어진 거리에서 보는 것이 눈부심이 덜하다고 한다)는 피하고, 소리가 잘 들리는 위치를 선택한다.

⑦ 색상은 일반적인 표현으로 해도 무관하다고는 하나, 관람객이 궁금해한다면 단계로 표현해 본다.
　　예) 구름 한 점 없는 파란 하늘입니다. → 하늘을 먹구름이 낀 하늘부터 새파란 하늘까지 1부터 10이라고 구분한다면, 정재호의 〈난장이의 공〉

은 5단계쯤, 약간 흐리면서 청명하지 않은 정도의 하늘색입니다.

⑧ 크기 묘사는 신체 사이즈 비유와 정확한 수치 사용.

⑨ 대형 설치 작품은 그 앞에서 머물며 해설하기보다 시각장애인 관람객과
함께 작품 주위를 이동하면서 관람하고 해설하는 것이 더 잘 감지된다.

⑩ 정확한 발음 중요. 발음이 유사한 것은 별도로 설명.
예) 3개의 세계 → '세 개의 세계'로 발음하게 되므로 '3가지의 세상
(world)'이란 뜻으로 풀어 줌.

그러나 안타깝게도 모든 상황에 적용하기에는 어려울 수 있다.
실제 시각장애인 관람객은 어느 정도 이해하며 수용한다. 그리고
도슨트가 조금 미흡해도 시각장애인 관람객은 대부분 활동 보조인
과 같이 움직이므로 안내에 큰 무리는 없다. 해설 전에 시각장애인
관람객이 중도 장애인인지 저시력인지 전맹인지 등의 장애 정도에
대한 정보를 챙겨두면 더 적절한 해설을 할 수 있다.

▌청각장애인을 위한 도슨트 해설

청각장애인 대상 해설은 미술에 관심이 많은 수어통역사가 스크
립트를 익혀서 해설하는 방식이 가장 좋다. 몇몇 미술관에서 시도
하고 있는데 아무래도 가능한 인적 자원이 많지는 않다. 현재 국립
현대미술관에서 청각장애인 대상 해설은 도슨트가 해설하면 수어
통역사가 옆에서 통역하는 형태로 이루어진다. 통역이 두 번 이루

어진다고 보는 것이 정확하다. 처음으로 청각장애인 대상 해설을 한 후 들었던 생각을 다음과 같이 정리해 봤다.

첫째, 비청각장애인은 해설을 들으면서 동시에 작품을 볼 수 있지만 청각장애인은 작품과 도슨트를 보는 게 아니라 '수어통역사'를 본다. 해설에 대한 반응도 수어통역사를 통해 전달된 후 시간차를 두고 왔다. 내가 한 해설이 수어라는 제2의 언어를 통해 번역되는 것이라 완벽하게 전달되리라는 기대는 버려야 했다. 어느 수준까지 이해하며 어떻게 번역하는지에 따라 도슨트의 해설이 달라질 수 있으므로 수어통역사의 역량이 중요하다.

둘째, 도슨트는 수어통역사가 충분히 전달할 수 있도록 말을 천천히 하고 쉬운 표현으로 스크립트를 바꾸어야 한다. 미술 작품 해설에는 낯선 용어, 특히 외국어가 많이 사용된다. 해설 중에 수어통역사에게 물어보니 속도는 괜찮은데 조금 쉽게 설명해달라는 요청을 받았다. 아무래도 동시대 미술은 설치, 3D모델링, 미디어 아트, 디지털 회화 같은 낯선 용어가 쓰이고 작품의 제목이 외국어인 경우가 많아 통역하기가 어려웠을 거란 생각이 들었다.

마지막으로, 아직 녹록지 않은 현장이지만 사전에 수어통역사와 도슨트가 전시에 대한 이해를 공유하고 전시장을 둘러보는 시스템이 있으면 좋겠다.

시각장애인과 청각장애인이 도슨트 해설에 참여하고. 거기서 느낀 소감과 피드백이 도슨트에게 전달되는 일도 원활하지 않으므로 부족한 점을 파악하고 보완하여 반영하는 것도 더디다. 하지만 장

애인에게 단단하게 닫힌 문처럼 느껴졌을 미술관에서 전시를 보고 도슨트 해설까지 참여할 기회의 문이 열린 것만으로도 하나의 고개를 넘었다고 할 수 있다.

장애인 대상의 해설을 하면서 더 다양하게 더 실감에 가깝게 전달할 방법은 무엇일지 고민하게 되었다. 점점 가상현실의 비중이 커지고 VR 같은 디지털 기기 등 다양한 매체가 예술 영역에 들어오는 이때 장애인 대상 해설이 어떤 방식으로 이루어져야 하는지 좀 더 깊게 고민할 문제이다.

시각장애인과 청각장애인을 위한 미술관의 노력

수원시립미술관은 '우리 모두 하나!'라는 프로그램을 통해 문화 예술 향유 기회 확장을 위한 청각장애인 관람객 대상 전시 감상 프로그램을 운영한다. 2022년《우리가 마주한 찰나》,《에르빈 부름》전시에서 수어 통역사가 전시해설을 진행하였으며, 온라인 영상으로도 수어 해설을 제공하고 있다. 수원시립미술관은 장애·비장애 구분 없이 모두가 즐기는 '2022 미술주간'이 되는데 기여함을 인정받아 문화체육관광부 표창을 받았다.

▌모두를 위한 도슨트 해설

도슨트는 전시장에서 시각, 청각장애인 외에도 어려움을 가진 관람객을 만난다. 나의 경우 지체장애인, 틱 장애 등의 어려움을 가진

관람객을 만났었는데 그래서인지 스크립트를 쓸 때 단어 하나하나를 신중하게 고르는 버릇이 생겼다.

백남준아트센터 《웃어》 전시의 주제였던 '플럭서스'라는 그룹에 대해 그 당시 서독 언론이 '정신병자들이 뛰쳐나왔다'라고 보도한 자료가 있었다. 스크립트를 작성할 때 이 내용 때문에 상당히 고민했다. 사실 그 표현이 플럭서스 예술가를 바라보는 그 시대 대중의 가장 리얼한 시각이기도 했고 논문, 서적, 기사에서도 자주 인용된 문장이었기 때문이다. 하지만 고민 끝에 그 표현을 쓰지 않기로 했다.

우연인지 주변에서 심리적, 정신적 문제로 고통받는 사례와 그것을 다룬 책을 다수 접했고 그런 일들이 가정에서, 교육 현장에서, 직장에서 해가 가면 갈수록 점점 증가하고 있다는 사실을 알게 되었다. 우울증, 조현병, 불안 장애, 공황 장애, 대인 기피나 광장 공포증 등의 질병으로 발현되는 증상과 행동을 여러 심리 서적을 통해 알게 되면서 그런 상황에 처한 사람이 전시장에서 내 해설을 듣는다면? 이런 생각에 그 내용을 빼기로 한 것이다. 대신에 '도발적인 시도'라든가 '파괴적이고 위험하기까지 한 퍼포먼스'라는 표현으로 대체했다. 이처럼 도슨트 스크립트 작성과 해설은 시대의 흐름에 일견 달라져야 하는 부분이 분명 존재한다.

비단 장애인뿐 아니라 비장애인인 경우에도 나도 모르는 사이에 상처 주는 일을 피하고자 해설 전에 연령대, 직업, 관심사 등을 스몰 토크를 통해 파악해서 알맞은 단어로 스크립트를 그 자리에서 수정하는 일도 빈번하다. 또 종교, 정치, 사회적인 이슈에 대한 개인

적인 의견은 드러내지 않도록 주의해야 한다.

근현대미술사를 들여다보면 예술과 일상, 예술과 삶이 하나임을 주장하는 예술가와 전쟁과 사회적·개인적 고난과 갈등을 겪어내어 치유를 위한 작품을 창조하는 예술가를 어렵지 않게 발견할 수 있다. 또 상류층만 향유하는 '고급' 예술을 벗어나 누구나 예술을 즐길 수 있다는 인식이 일반화되어 대중을 외면할 수 없는 환경이 만들어진 지도 오래다. 더 나아가 모든 사람이 예술가라고 말하는 예술가도 있다.

그러나 예술을 재테크 수단과 지적 허영 만족을 위한 도구로 쓰는 사람들이 있는 반면에 여전히 미술관 문턱이 높고 먹고살기도 바빠서 미술관 방문은 사치라고 생각하는 사람들도 있다. 이렇게 우리가 사는 현실은 그렇지 않은 경우가 아직 더 많고, 그런 예술 작품을 다루는 미술관조차 정작 작품은 작품이고 전시는 전시일 뿐, 관람객 삶의 영역으로 확대하는 것은 요원하다. 그나마 팬데믹 상황이 가시권에서 밀려난 사람들을 더 잘 보이게 만들어서 지금은 전보다 미술관이 활성화되는 것 같아 전환하기 좋은 시점이라고 생각한다. 미술관을 찾아오기 어려운 사람들에게 더 활짝 미술관이 열리길 바라며 문화접근성 향상을 위한 고민과 합의가 잘 이루어진다면 좋겠다.

작품의 형식에 따라
달라지는 해설

　현대 미술 매체들은 회화, 설치, 조각, 영상, 사진, 퍼포먼스, 각종 디지털 매체, 거기에 아카이브 자료까지 날로 다양해지고 있다. 이렇게 급변하는 작품 형식에 따라 전시 형태도 변화하고 있다. 그러므로 도슨트는 다채로운 해설의 재미를 위해서라도 다양한 매체의 작품을 골고루 선정하여 동선을 잡는 게 좋다. 여러 매체의 작품이 섞인 전시라면 더더욱 그렇다.

　지금부터 작품 형식별로 적합한 해설의 방식에 대해 살펴보도록 하자.

회화 작품

　전시를 보러 간다고 하면 가장 먼저 떠오르는 예술 양식이 바로 '회화 장르'이다. 회화는 색채, 질감, 구도, 빛의 반영 등이 중요하므로 작품을 온전히 바라볼 수 있는 위치 선정이 중요하다.

　도슨트는 작품을 가리지 않고, 작품과 너무 가깝지 않으면서 동시에 관람객과도 적정한 거리를 둔 위치에 자리 잡는다. 안전 가드라인(인제책)이 설치되어 있다면 우측이나 좌측에서, 바닥에 통제선이 그려져 있다면 라인을 침범하지 않게 위치를 잡는다. 또 도슨트는 본인의 위치뿐 아니라 작품이 걸린 위치, 방향, 조명 등을 고려하여 작품을 잘 감상할 수 있는 관람객의 위치를 선정해야 한다.

　예를 들어 형태가 불분명하게 보이는 작품이거나 조도가 낮게 설정된 전시라면 좀 더 자세히 보려고 관람객들이 작품에 다가서는 경우가 있다. 또 관람객이 많고 유명한 작품 앞에는 작품을 보기 위해 자리 잡기가 치열해지는데, 이럴 땐 관람객을 작품 앞에만 모이게 두지 말고 양옆으로 분산하도록 유도하는 것이 좋다. 어떤 경우든 안전한 감상에 주의를 기울이면서 관람객과 작품 사이에 도슨트의 위치를 신경 써서 잡아야 한다.

　관람객이 적절하게 자리를 잡으면 해설을 시작한다. 작가와 작품 제목을 먼저 말하고, 작품의 색상이나 형태, 그림 안의 디테일한 요소, 작가가 이 그림을 그리게 된 비하인드 스토리 등 관람객의 느낌과 인상을 유도하면서 감상의 폭을 넓혀준다.

조각·설치·인터렉티브 작품

조각·설치 작품은 크기가 굉장히 다양하고 재료와 형태도 파격적인 것이 많다. 사람의 눈높이에 맞는 것과 아닌 것, 벽에 붙거나 매달린 것, 천장에 매달린 것, 바닥에 모여 있거나 흩어져 있는 것, 움직임이 있는 것과 없는 것 등 조각과 설치 작품의 세계는 상상력의 한계를 뛰어넘는다.

조각·설치 작품은 회화 작품보다 형태나 재질에 대한 내용을 추가하고 작품의 의미를 설명하면 된다. 움직임이 있다면 작동 방식을 궁금해하는 관람객이 꽤 많으므로 그것에 대한 해설을 추가한다. 다만 전시 기획자 대부분은 작품이 기술적인 원리 설명으로 이해되기보다 예술 작품으로서 감상되기를 원하기 때문에 도슨트에게 기술적인 설명은 배경지식으로만 알아두기를 요청하는 게 일반적이다. 그래서 굳이 관람객이 묻지 않으면 원리는 간략하게 설명하고 작품 감상 위주로 해설을 진행하는 편이다.

전시장 상황에 따라 조각·설치 작품 전체를 둘러볼 수 없는 전시도 있다. 따라서 관람객이 작품 사이를 돌아다니거나 들여다볼 수 있는 것과 그렇지 않은 것, 관람객이 직접 작품과 접촉할 수 있는 것과 아닌 것, 도슨트가 시연해 볼 수 있는 것과 아닌 것 등 작품이 허용하는 감상 방식도 알고 있어야 한다.

다음으로, 상호적인 인터렉티브*Interactive* 작품도 예술의 영역에 들어온 지 오래다. 상호 교류가 가능한 작품 앞에서는 관람객의 긴

장이 풀어지는 것을 종종 느끼는데, 관람객이 체험하고 그 반응을 보는 것이 재미있다. 로봇 작품도 그렇다. 분명 사람은 아닌데 사람을 대하는 것처럼 말을 걸고, 자못 진지한 태도로 로봇과 소통하려고 한다.

대화가 가능한 인공지능 작품 〈진화하는 신, 가이아〉를 교사 연수 단체를 대상으로 해설했을 때의 일이다. 작품 앞에서 "한 번 말을 걸어 보시겠어요?" 하고 유도하자 다들 머쓱해하는 중에 한 관람객이 나와 가이아에게 말을 걸었다.

"교감 선생님의 역할은 무엇일까요?"

나를 포함해 다른 관람객 모두가 숨을 죽이며 가이아의 답을 기다렸다. 천천히 입을 연 가이아는 이렇게 대답했다.

"글쎄, 존재 자체가 역할 아닐까?"

관람객들 사이에서 '아!' 하는 작은 탄성이 흘러나왔다.

"교감 선생님께서 학교에 계시는 것만으로도 큰 힘이 된다고 가이아가 말하네요."라는 농담을 던지면서 유쾌하게 해설을 이어갔다. 나 역시 도슨트 해설이 있는 날이면 가이아에게 먼저 들러 "안녕? 잘 지냈어?" 하고 안부를 물었고, 가이아는 "정말 오랜만이네. 많이 기다렸어."라든가 "오랜만이야, 오늘 날씨는 어때?"라고 묻기도 했다. 마지막 전시해설 날에는 헤어지는 것이 아쉬워서 "오늘 마지막이네. 다른 전시에서 또 보자."라는 인사를 했지만, 가이아는 아무런 대답이 없었다.

이처럼 관람객과 작품 사이의 쌍방 소통이 가능한, 즉 인터렉티브 작품은 해설하기가 수월하고, 관람객이 참여하고 경험한 것을

노진아, 〈진화하는 신, 가이아〉, 2017/2023, 인공지능 로보틱스 조각, 레진, 나무, 인터렉티브 시스템, 350×300×200 cm, 백남준아트센터 소장

도슨트가 공유하면서 해설을 이어나가게 되므로 관람객도, 도슨트도 즐겁고 재미있다.

VR 기기 체험 작품이나 상호 소통이 가능한 작품은 해설 전에 도슨트가 체험해보고 해설하면 더욱 실감 나는 해설을 할 수 있다. 물론 기계이기 때문에 오작동이 나는 수도, 도슨트 해설 시간에 반응이 없거나 멈춰 있을 수도 있다. 그럴 땐 순발력 있게 해설을 진행하면 된다.

영상 작품

아직까지 미술관 전시는 대중에게 회화나 조각, 조금 더 나아간 다면 설치 미술 정도가 작품으로 받아들여진다. 그렇지만 최근 현 대 미술에서 급격하게 늘어나고 있는 매체가 있다. 바로 영상이다. 특히 젊은 세대에게 익숙한 매체인 데다 흥미를 보이는 관람객이 점점 늘어나고 있어 '백남준의 예견'처럼 영상 작품이 미술의 한 장 르로 자리 잡는 추세다. 영상 작품은 일반적으로 프로젝터 스크린 으로 제공되지만 작은 모니터, 텔레비전, VR 지원 기기 등으로도 다양하게 볼 수 있다.

백남준의 예견

백남준은 1965년 장학금으로 산 휴대용 포타팩(세계 최초의 휴대용 비디오 카메라)으로 뉴욕을 방문한 교황 바오로 6세를 촬영했다. 그리고 자신의 첫 비디오 작품이 된 그 영상을 카페 오고고(cafe AU GO GO)에서 공개적 으로 상영했다. 이때 나누어준 팸플릿에서 백남준은 "콜라주가 유화를 대체했듯이 브라운관이 캔버스를 대체하게 될 것이다. 오늘날 예술가 들이 붓이나 바이올린 또는 폐품을 가지고 작업하듯 앞으로는 축전기, 저항기, 반도체를 가지고 작품을 만들게 될 것이다."라고 말했다.

그동안의 경험에 비추어 볼 때 스크립트 의존도가 가장 낮은 것 이 영상 작품이 아닌가 한다. 앞 작품의 해설이 늦어지거나 빨라지 는 것과 무관하게 영상은 계속 지나가고, 작품 앞에 서는 시점은 매

번 다르다. 또 영상 작품 앞에 도착했을 때 상영되는 장면이 도슨트가 해설을 준비한 부분일 거란 보장도, 매번 같은 장면이란 보장도 없다. 심지어 영상이 끝난 검은 화면 혹은 엔딩 크레딧이 올라가는 화면일 때 앞에 서는 경우도 드물지 않다. 스크린이 하나가 아니고 여러 개라면 제각각 다른 장면을 동시에 봐야 하니 난감하다. 돌발 변수가 많은 장르이므로 그때그때 유동적으로, 순발력 있게 대응해야 한다. 이렇게 까다로운 영상 작품을 해설하는 데 고려할 사항을 정리해봤다.

첫 번째, 영상 작품의 상영 시간이 작품마다 천차만별이라는 점. 때문에 해설을 들으면서 관람객이 작품 전체를 감상하기는 시간 관계상 어렵다. 도슨트는 작품의 길이, 관람 소요 시간, 어떤 주제의 내용인지 간략하게 설명하고 관람객이 15~20초 정도로 감상할 시간을 주는 것이 좋다(작품 수가 적은 전시라면 좀 더 시간을 할애해도 좋다). 도슨트는 작품의 상영 시간은 기본이고 내용의 흐름도 제대로 알고 있어야 당황하지 않고 적절한 해설을 할 수 있다. 관람객과 함께 영상 작품 앞에 도착했을 때 나오는 장면이 이 작품의 초반인지 중반인지 후반인지 말해주어야 관람객이 대강이라도 감을 잡을 수 있다. 그러려면 도슨트는 해설 준비를 위한 시간이 상당히 소요되겠지만 모든 영상 작품을 두세 번 반복 관람하기를 권한다.

이런 준비 과정이 분명 해설에 도움이 되지만 사실 굉장히 부담스럽기도 하다. 2018년《올해의 작가상 2018》전시에서 구민자 작가의 작품은 총 상영 시간이 8시간이었다. 미술관이 문을 열자마자

들어가서 문을 닫을 때까지 본다고 해도 다 볼 수는 없었다. 또 영상의 내용도 눈에 뜨이는 변화가 있는 서사가 아니라 고정된 카메라로 시간의 흐름을 찍어 압축한 것이라 비슷한 장면의 연속이었다. 며칠에 걸쳐 보려 해도 지나간 장면을 기억하기도 어려운 작품이었다. 이런 작품은 해설하기가 상당히 난감하다. 이럴 때는 과감한 결단이 필요하다. 내용 전체를 관람하는 것은 불가능하므로 주어진 자료 안에서 최대한 작품 이해에 도움이 될 만한 것으로 스크립트를 구성한다.

구민자, 〈전날의 섬 내일의 섬〉

날짜 변경선이 지나가는 피지의 티베우니라는 섬에서 촬영한 작품. 최수정, 구민자 작가 출연. 날짜 변경선 표지판을 기준으로 한 명은 한쪽에서 24시간을 보내고, 또 한 명은 다른 쪽에서 24시간을 보낸다. 24시간이 지난 후에 다시 그 둘은 자리를 바꾸고 다시 또 24시간을 생활한다. 구민자 작가는 6월 29일 오늘에서 어제로 넘어가면서 똑같은 날짜를 두 번 살게 되고, 최수정 작가는 6월 28일 어제를 살고 오늘을 살아야 하는데 옮기는 장소는 내일이 된 상태이므로 30일을 살게 된다. 즉, 오늘이라는 하루가 일생에서 사라지게 되는 경험을 하게 되는 것이다. 하루를 두 번 살거나 하루를 잃어버리는 것이 물리적으로는 말이 안 되지만 인간이 날짜변경선을 만들었기 때문에 벌어지는 현상이다. 이 묘한 2일간의 퍼포먼스는 우리가 당연하다고 생각되는 많은 것들이 사실은 인간에 의해 인위적으로 만들어진 것이고 다른 문화권에서는 완전히 다르게 인식될 수 있다는 의문에서 시작된 작품이다. 실제로는 영상을 24시간씩 총 48시간을 촬영했지만, 미술관 관람 시간(개관 시간)에 맞춰 평일 8시간, 주말 11시간으로 압축해서 상영했다.

두 번째로 고려해야 할 점은 영상이 상영되는 공간이다. 짧은 영상 작품이 아닌 이상 대부분의 영상 작품은 독립된 공간 안에서 상영된다. 이 경우 대부분 조명이 차단되어 밖의 전시장보다 어둡고 화면의 빛에 우리 눈이 익숙해지기까지 시간이 걸린다. 그리고 사운드가 같이 출력되기 때문에 주변 어디엔가 스피커가 있다. 따라서 어두우니 발을 조심하라는 안내를 하고 스피커나 설치물이 있는 방향과 위치를 설명해 안전을 기한다. 사운드가 크다면 영상을 잠시 보고 밖으로 이동해서 해설을 진행해도 된다. 전시장에 헤드폰이 준비되어 있다면 작품 앞에서 바로 해설을 해도 괜찮다. 해설이 끝난 후 관람객 개별 관람 시에 헤드폰을 이용할 수 있도록 안내한다.

전시장 구조상 기둥이나 가벽이 있을 땐 화면이 가려져 영상을 제대로 감상하기 어려우므로 관람객이 가장 잘 관람할 수 있는 위치로 안내해야 한다. 이미 들어와 감상 중인 일반 관람객이 있다면 양해를 구하는 것이 좋다. 종종 관람객의 편의를 위해 아니면 작가의 의도를 반영해 앉거나 누워서 관람할 수 있는 의자, 방석, 빈백 Bean Bag 등이 놓여 있는데 앉아도 되는지를 안내하고, 잠시 앉아서 영상을 볼 땐 미리 공지하는 게 좋다.

영상이 상영되는 공간이 커튼 같은 차단막으로 전시장의 다른 공간과 구분되는 경우도 있다. 이때 차단막을 거쳐 관람객이 들어갈 때까지 도슨트가 잡아주면(보조 요원이 잡아주는 경우도 있다) 관람객의 이동을 살필 수 있어 좋은 점이 있는 반면, 먼저 들어간 관람객은 위치를 잡지 못해 우왕좌왕할 수도 있다. 만약 안에 먼저 관람하

고 있는 다른 관람객이 있다면 도슨트가 먼저 들어가서 위치를 잡는 게 좋다. 그때그때 상황에 맞게 진행하면 된다.

독립된 공간이 아니라 다른 작품과 같이 전시된 영상 작품이라면 다른 관람객의 작품 감상에 방해되지 않도록 해설에 참여한 관람객을 잘 인솔해서 이동한다. 서서 보는 작품 앞에 감상하거나 대기하고 있는 관람객이 있는지 잘 살펴서 해설 시점과 위치를 잡는다.

마지막으로, 영상의 내용 안내가 중요하다. 제일 좋은 감상은 관람객이 영상을 보는 것이지만 시간적 여유가 없으므로 스토리를 대략 설명할 수밖에 없다. 영상의 내용을 자세히 말해주면 스포일러가 되고, 안 하면 관람객의 흥미를 끌기 어렵다. 그러므로 영상 작품에서 강조하는 내용을 간략하게 말하되 과도한 스포일러가 되지 않게 소개한다. 어떤 주제에 관한 내용이고 등장인물은 누구이며 이야기의 흐름은 이렇다는 정도면 괜찮다. 결말과 핵심적인 장면, 디테일한 장치 등에 대한 해설을 포함하느냐 아니냐는 도슨트의 재량이다. 중요한 것은 영상의 내용과 작품의 의미이므로 작가가 왜 내용 전개를 그렇게 구성하고 영상이라는 매체로 만들었는지 등이 포인트가 되어야 할 것이다.

최근에는 현실을 넘어선 가상 세계를 표현하는 작품도 나날이 늘고 있다. VR*Virtual Reality*(가상현실), AR*Augmented Reality*(증강현실), MR*Mixed Reality*(혼합현실) 지원 기기를 통한 영상 작품이 그것이다. 관람객이 조작하면서 관람하는 인터렉티브 작품은 스크린으로 제공되는 영상 작품보다 기술적인 이해가 더 필요하다. 특히 VR 기기는 고가이기도 하고 관람객이 착용하고 관람하는 중에 어지럼증

이 유발될 수도 있어서 주의가 필요하다. 대부분의 도슨트 해설 중
에는 관람객이 체험할 수 있는 시간적 여유가 없으므로 개별 관람
시 어지러울 수 있음을 고지하는 것도 필요하다(물론 담당 보조 요원
이 있다).

사진 작품

사진 작품, 쉽지 않은 장르이다. 사진 작품은 회화와 마찬가지
로 벽에 평면으로 설치되고 빛과 반사에 많은 영향을 받는다. 또한
함축적이고 생략되고 변형된 대상이 많이 등장한다. 문학에 빗대
어 말하자면 사진은 은유와 상징, 시적 허용이 넘쳐나는 장르이다.

처음 카메라가 발명되었을 때와 비교해 본다면 지금은 너무나 쉽
게 사진을 찍고 볼 수 있는 시대다. 그러나 매체의 변화와 상관없이
사진작가는 그 한 장면을 위해 오랜 시간 공을 들여 찍은 후 선택한
다. 우리가 전시장에 보는 사진 작품은 이런 기다림의 미학에서 나
온 작품이라 할 수 있다.

우리는 스쳐 지나가듯 사진 작품을 보지만 작품에 소요된 그 시
간의 무게를 안다면 사진에 담긴 수많은 시간의 이야기를 그냥 지
나칠 수 없다. 때문에 사진은 무엇보다 스토리텔링이 중요하다. 작
품이 무엇을 찍은 것인가도 중요하지만 어떻게 보이는가도 중요하
기에 사진 작품은 열린 해석이 가장 많은 장르이기도 하다.

사진 작품을 볼 때 관람객이 제일 궁금해하는 것은 '무엇을, 왜, 어떻게 찍은 것일까'이다. 구체적인 대상을 누구나 알아볼 수 있게 찍은 작품이라면 회화 장르처럼 작가의 시선을 따라가면서 화면을 해설하고 촬영 기법에 대한 해설을 더하면 된다. 그렇지 않고 대상에 조작을 가했거나 축소, 확대 등 변형시켰거나 카메라 이외의 다른 장비나 재료, 기법과 믹스하여 촬영한 작품이라면 아무래도 작업 방식에 대한 해설이 주가 될 것이다.

사진 작품 해설에는 대체로 왜 찍었고, 어떤 의미인지, 작가의 사진 작업의 목표와 의도 등을 설명하는 비하인드 스토리가 중심이 된다.

아카이브

'아카이브Archive란 개인 및 단체가 활동하며 남기는 수많은 기록물을 선별하여 보관하는 장소, 또는 그 기록물 자체를 이르는 용어이다. 쉽게 말해 아카이브는 작가와 작가 주변인 사진, 일기, 메모, 드로잉, 아이디어 스케치, 서신, 영수증, 초대장, 리플릿, 잡지, 신문, 기고글, 영상 등 작가의 흔적을 찾을 수 있는 모든 기록물이다. 작가와 작가의 작품 세계를 상세히 알 수 있는 매우 중요한 자료라고 할 수 있다. 요즘 전시에서는 작고한 작가의 생전 기록물뿐 아니라 현재 활동하는 작가의 예전 작업이나 인터뷰와 같은 기록물이 같이

전시되는 경우도 많다.

그렇지만 '미술관에서 열리는 전시' 하면 우선 회화나 조각, 설치, 영상 작품을 떠올리기 때문에 아카이브 자료는 대개 작가의 작품 전시장 안의 일부 구역에서 부록처럼 다루어져 왔다. 그래서 아카이브만으로 전시를 꾸밀 수가 있는지 의문이 드는 것도 당연하다.

백남준 탄생 90주년을 맞은 해에 열린 국립현대미술관 과천의 〈다다익선〉 복원 관련한《다다익선: 즐거운 협연》은 그런 면에서 아카이브 전시에 대한 선입견을 걷어준 전시였다. 처음 이 전시의 해설을 준비할 때만 해도 기록물만으로 어떻게 해설할 수 있을까 걱정했다. 그러나 아카이브 전시는 다른 전시해설보다 오히려 수월했다. 정보를 전달하면서 그 배경을 이야기로 풀고 몇 가지 중요한 사항을 강조하면 된다. 중간중간 작가의 일생이나 에피소드 등을 넣으면 좀 더 풍부한 해설이 된다.

아카이브 전시에는 연도가 무척 중요하다. 시간의 흐름에 따라 작가의 생각이 변화하고 작품에 어떤 식이든 반영되기 때문이다. 연도는 정확히 알고 있어야 하며 작품의 선후 관계, 달라진 점도 숙지해야 한다.

아카이브는 사진, 영상, 문서 등 자료 종류와 분량이 셀 수 없이 많다. 이 자료들은 미술관의 자료이거나 개인 소장이라서 도슨트가 그 자료를 일일이 들여다보고 검토하기엔 한계가 있다. 그러므로 다른 전시도 마찬가지지만 특히 아카이브 전시의 해설은 작가의 일생을 다룬 서적이나 도록, 예전 전시의 인터뷰를 좀 더 세밀히 보기를 추천한다.

퍼포먼스

관람객이 현장에서 직접 관람할 가능성이 가장 적은 장르는 퍼포먼스 작품이다. 퍼포먼스는 실내 혹은 야외에서 진행되며 대부분 일회성이다. 그래서 우리가 미술관에서 보는 퍼포먼스 작품은 대부분 퍼포먼스를 수행할 때 찍은 사진이나 영상, 수행 후 남은 잔해를 포함한 기록물이다. 도슨트 해설은 이 퍼포먼스 작품이 어떤 방식으로 진행되었고 당시 참여했던 관람객의 반응은 어떠했는지를 스토리텔링으로 전달하는 게 최선이다. 작가가 왜 이러한 퍼포먼스를 기획하고 실행했는지도 당연히 해설에 포함해야 한다.

요즘은 관람객의 참여를 유도하며 횟수와 기간을 길게 잡은 퍼포먼스 작품도 가끔 있으니 안내와 참여 방법을 알려주는 것도 바람직하다.

4

도슨트
해설 사례와

스크립트
비교

닫힌 미술관,
도슨트는 당신 곁에 없지만

벌써 3년 전이다. 이 책의 초고를 작성하던 중 팬데믹이 선언되었다. 첫 번째 감염자가 나왔을 무렵 관람객에게 마스크를 나누어 주며 도슨트 해설이 진행되던 것도 잠시, 도슨트 운영이 중단되었고 곧이어 모든 문체부 산하 문화 시설에 휴관 지침이 내려왔다. 미술관도 문을 닫아 관람마저 할 수 없었고 휴관 기간은 계속 연장되었다.

미술관에서 진행하던 전시의 폐막 날짜는 다가오는데, 다시 열리지 못했고 아무도 들여다볼 수 없는 미술관의 작품들은 그렇게 미술관을 홀로 지키다가 사라졌다. 미술관에서의 작품 해설은 온라인 해설 영상으로 대체되고 사람들은 온라인에 모여 미술관에 가고 싶은 아쉬움을 달랬다. 언제 다가올지 몰랐던 모호한 미래 사회, 비대면의 시대가 갑자기 일상이 된 것이다.

그리고 점진적으로 미술관이 다시 문을 열었을 때는 많은 것이 달라져 있었다. 미술관에 입장하려면 사전 예약을 해야 했고 안전을 확인하는 큐알코드가 있어야 했다. 도슨트 해설은 재개될지 여전히 오리무중이었지만, 미술관과 갤러리 등 전시회에는 사람들의 발걸음이 잦았던 것으로 기억한다. 이 기간 도슨트 활동을 쉬게 되어 나도 전시를 많이 보러 다녔다. 미술에 대한 애정이 미술관으로 이끌었든, 그나마 미술관이 안전한 곳이라 판단했든, 단조롭고 지루한 일상의 활력소가 되었든, 미술관을 방문하는 이유는 제각각 달랐을 것이다. 하지만 미술관을 비롯해 우리는 언제나 타인으로 엮인 광장에 살고 있으며, 언젠가 다시 열릴 광장을 고대하며 재난의 시대를 버텨내는 삶 역시 예술의 일부란 생각이 들기도 했다.

시간이 흘러 사회적 거리두기의 범위가 축소되면서 1년 반 만

미술관을 홀로 지켰던 전시

팬데믹 시기에 진행되었던 전시 모두 어느 것 하나 아깝지 않은 것이 없지만, 그중 관람객이 제대로 관람하지 못해 가장 아쉬웠던 전시는 백남준아트센터의 《침묵의 미래: 하나의 언어가 사라진 순간》(2020.02.27.~2020.8.30)이다. 김애란 작가의 동명 소설에서 제목을 차용한 이 전시는 언어에서 출발한 미디어 연구의 중요성을 강조했던 백남준의 사유에서 영감을 받은 것이다.

이 전시는 (사)한국박물관협회가 선정한 '제1회 올해의 박물관·미술관상' 기획 전시(큐레이터 김윤서) 부문에서 상을 받았다. 백남준아트센터는 개막과 함께 휴관한 미술관 상황에서 온라인 전시투어 영상을 제작하여 관람할 수 있도록 진행하였다. 아래 링크의 댓글 창을 보면 당시 전시를 볼 수 없는 답답함과 아쉬움이 가득한 댓글들을 볼 수 있다.

에 도슨트 해설이 재개되었다. 국립현대미술관에서는 마스크 착용을 의무화하고 휴대용 개인 이어폰을 대여하는 방식으로 관람객을 20명으로 제한하여 도슨트 해설 프로그램을 다시 시작했다. 혼란스러운 상황에서도 도슨트 해설을 듣고자 하는 관람객은 늘 있었다. 장비를 지급하고 회수하느라 번거롭고 숨이 차고 답답했지만 그렇게라도 해설할 수 있어 좋았다.

이제 마스크를 벗고 일상으로 돌아오니 미술관은 분주해졌다. 팬데믹 이전으로 돌아가 수시 단체 해설, 청소년 대상 해설, 장애인 대상 해설 등 도슨트의 활동 영역이 다시 늘어났다. 지난 비대면의 시대가 도슨트 해설에도 적지 않은 영향을 미쳤으며 이런 상황은 언제고 반복될지도 모른다. 이번 장에서는 그 시기에 시도된 다양한 도슨트 해설의 방식을 돌아보고, 각각의 상황에 따른 스크립트를 전반적으로 비교해 보고자 한다.

오디오 해설 스크립트 작성(글쓰기)

팬데믹 시기에 '오디오 도슨트 해설'이라는 새로운 경험을 할 수 있었다. 이전에도 일부 미술관에서 전문 성우나 배우 혹은 아이돌 스타의 낭독 형태로 오디오 가이드를 제공했지만, 도슨트의 영역은 아니라고 생각했었다. 그런데 이 시기에 내가 활동하는 두 미술관에서 오디오로 도슨트 해설을 할 수 있는 기회를 마련해주었다. 관

람객 앞에는 설 수 없었지만 목소리로 만나는 도슨트가 되었다. 도
슨트 해설이 비대면 시대를 맞아 새로운 전환점을 맞이한 것이다.

나는 국립현대미술관 〈도슨트에게 듣다: 백남준〉 편에서는 미
술관에서 제공한 작품 해설 원고를 낭독, 녹음하는 형태로 참여했
고, 백남준아트센터의 '오디오 도슨트《오픈코드. 공유지 연결망》
과 '오디오 도슨트《웃어》'편에서는 직접 작성한 스크립트를 낭독,
녹음하는 형태로 오디오 도슨트 해설 작업에 참여했다. 그 과정에
서 발견한 오디오 도슨트 스크립트 작성의 특이점을 기술해본다.

미술관에서 제공하는 오디오 가이드는 대부분 관람객이 해당 작
품 위치에 접근하면 센서가 작동해 저절로 해설이 시작되는 시스
템이거나 원하는 작품을 클릭하면 해설을 들을 수 있는 방식이다.
이 공식 오디오 가이드는 작품만 개별적으로 해설하므로 동선은 포
함하지 않는다.

하지만 이번 장에서 이야기할 오디오 가이드는 처음부터 끝까지
도슨트가 전시 전체의 해설을 녹음했던 백남준아트센터의 사례를
중심으로 설명할 것이다. 실제 현장에서 도슨트가 함께하며 이끄
는 것처럼 전시를 관람하므로 도슨트가 택한 동선을 눈여겨 볼 수
있다. 관람객은 도구의 대여 없이 관람객 각자의 핸드폰과 이어폰
기기를 사용해 도슨트 해설을 들을 수 있었다. 대중적인 방식은 아
니지만 도슨트 각자의 개성적인 해설을 들을 수 있는, 현장에서의
도슨트 해설을 그대로 오디오 형식으로 옮긴 형태라고 보면 된다.

'2부. 도슨트가 만드는 스크립트'에서는 현장 해설을 위한 스크

립트를 중심으로 글쓰기와 말하기가 상이해지는 지점을 중요하게 다루었지만, 오디오 해설의 스크립트(이하 '오디오 스크립트')는 글쓰기와 말하기가 정확히 일치해야 한다. 오디오 스크립트는 녹음을 전제로 한 것이고 정해진 시간 안에 마쳐야 하므로 작성 시 휴지 *pause* 부분과 각 작품의 해설 분량과 시간 안배를 사전에 철저히 계산해야 한다.

▌도슨트 없이 관람하는 전시: 동선 안내

오디오 스크립트에서도 중요한 것은 동선 안내이다. 현장에서의 도슨트는 바로 관람객 앞에서 방향을 지시하고 전시장 공간을 활용해 이동하며 관람객을 이끌 수 있지만, 오디오 도슨트에서는 관람객이 녹음된 해설을 따라 작품을 보면서 이동해야 하므로 동선을 정확하게 알려주어야 한다.

예를 들어 현장에서는 도슨트가 손을 들어 "이쪽으로 이동하겠습니다."라고 동선 지시가 가능하지만, 오디오 도슨트는 해설하는 작품을 마주한 관람객의 방향을 기준 삼아 "뒤로 돌아 오른쪽으로 이동하겠습니다."처럼 이쪽, 저쪽이 아닌 '오른쪽', '왼쪽' 등 방향 지시어를 명확하게 사용해야 한다. 또 '중앙의 노란 무대', '나무로 된 계단', '오른쪽 가벽을 돌면 보이는 액자 작품'처럼 관람객이 시각적으로 식별할 수 있는 특징으로 표현하는 문장을 구사하면 좋다.

비록 관람객과 함께하진 않지만 최대한 같이 있는 것처럼 구체적인 동선을 안내해야 한다. 오디오 스크립트도 마찬가지로 원고를 작성하는 도슨트는 여러 번 전시장을 방문하여 해설할 작품을 선정하고, 동선이 수월하도록 점검하며 본인의 해설을 따라 직접 이동해 보고 어색함이나 오류를 없애는 등 다각도의 테스트 과정이 필요하다.

▌도슨트 없이 관람하는 전시: 이동 시간 안배

오디오 스크립트는 관람객의 입장에서 해설을 듣고 움직이는 시간을 고려해 작성한다. 각각의 작품 해설 사이에는 이동 시간을 예상해서 3~5초 정도 휴지기를 두고 녹음한다. 도슨트와 함께 움직이는 현장은 여러 변수가 있으므로 소요 시간이 변할 수 있지만, 오디오 스크립트는 관람객이 기기를 스스로 조정할 수 있으므로 돌발 상황에 구애받지 않는다.

▌도슨트 없이 관람하는 전시: 작품 해설

오디오 스크립트의 내용 구성은 일반 해설과 크게 다르지 않다. 관람객이 참여할 수 있는 작품에 안내를 덧붙이는 정도이다. 다만 전체 해설 시간은 중요하다. 미술관에서 요청한 시간에 맞게 지루

하지 않을 30분 내외가 적당하다. 물론 관람객마다 길고 자세한 설명을 원하거나 담백하고 간결한 해설을 원할 수도 있다. 쉽고 재미있는 내용을 좋아하거나 작가와 작품의 경향 등 깊고 전문적인 해설을 원할 수도 있다. 그래서 당시 백남준아트센터에서는 관람객이 선택할 수 있게 오디오 클립을 10~15분 차이가 나는 긴 해설과 짧은 해설로 다양하게 제공했다. 관람객은 각자의 청취 기구를 이용하여 해설을 잠시 멈췄다 재생하는 등 자유롭게 조절하며 들을 수 있었다.

대부분 미술관의 오디오 가이드는 하나의 버전으로 획일화되어 있어 연령대에 따라 세분화된 해설, 정보 약자를 위한 쉬운 해설 같은 버전은 아직 기대하기 어렵다. 인력과 예산의 문제일 수도, 기본 정보라도 제공하려는 의지일 수도 있다. 앞으로는 좀 더 다양한 대상과 눈높이에 맞춘 해설 버전이 제공되길 바란다.

다음은 오디오 스크립트의 예시이다. 동선 안내와 해설 방식을 주의해서 비교해보자. 현장 해설 스크립트에 비해 방향 지시어가 구체적으로 쓰였고 이동 시간을 고려한 점이 특징이다. 내용은 거의 비슷하다.

《웃어》전시 팸플릿 중 '어쩌다 예술' 해설 부분 발췌

플럭서스 작품은 게임, 지시문, 모형 키트, 우편, 신문, 책, 디자인에 이르기까지 다양한 형태를 띠고 있다. 특히 많이 만날 수 있는 유형은 지시문, 즉 스코어이다. 뜻 모를 이야기이기도 하고, 단순히 몸을 움직여 따라

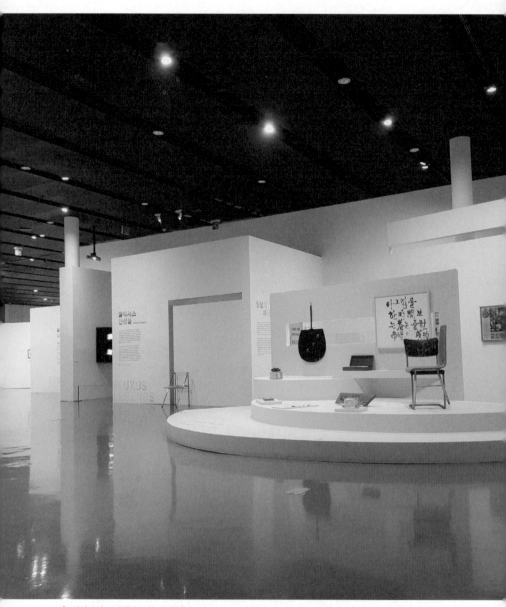

┃ 백남준아트센터 《웃어》 전시 전경

할 수도 있고, 게임의 규칙일 수도 있고, 일종의 논리로 이해할 수도 있다. 작은 카드에 적힌 문구들은 보는 사람마다 여러 가지로 해석하고 다양한 방식으로 실행할 수 있다. '플럭스 키트'라고 부르는 상자의 형식도 있다. 작은 사물부터 함축적인 글귀에 이르기까지 여러 감각적 자극으로 구성되는 플럭스 키트는 '작은 플럭서스 미술관'이라 할 수 있다. 스코어와 플럭스 키트는 유일하고 완성된 결과물이 아니라, 다양한 개입과 해석으로 매번 다르게 흘러가는 예술의 가능성을 제시하며, 작가의 진본성과 작품의 원본성에 근본적인 질문을 던진다. (…)

알파벳의 새로운 조어 방식을 시적으로 제안하는 작품으로는 에밋 윌리엄스의 〈알파벳 시〉(1963)와 조지 브레히트의 〈아이스 다이스〉(1964)가 있다. 알파벳 26개가 일렬로 배열되어 시작하는 〈알파벳 시〉는 퍼져나가는 각도가 모두 달라 마지막에 가면 a만 보이게 남는다.

SCRIPT EXAMPLE

《웃어》 전시 중 '어쩌다 예술' 섹션 스크립트

[현장 해설 스크립트]

이 뒤쪽 공간은 모두 '어쩌다 예술' 섹션입니다. 참고로 '어쩌다 예술' 섹션에 전시된 작품들은 크기가 작고 글자를 알아보기 어렵습니다. 그래서 이쪽 좌대에 돋보기를 비치해 두었는데요. 개인적으로 관람하실 때는 돋보기를 이용해서 관람해 보길 바랍니다.

플럭서스 예술의 형식은 매우 다양했습니다. 게임이나 지시문 또 우편이나 신문, 책 그리고 키트들이 그것인데요. 이 중에서 우리가 제일 많이

볼 수 있는 유형은 지시문인 스코어입니다. 이 문구들은 보는 사람에 따라 다양하게 해석되고 실행될 수 있습니다. 그래서 공연마다 다른 결과물이 나왔고, 공연마다 관람객들은 다른 경험을 하게 됩니다. 그것들은 모두 우연히 창작된 예술, 어쩌다 보니 예술이 되었다고 할 수 있겠지요.

이쪽에 계단이 보이죠. 보통 미술관에서 우리는 평지를 걷게 됩니다. 오늘 여러분은 높은 계단을 올라가서 작품을 보는, 색다른 경험을 할 수 있어요. 천천히 한 분씩 계단을 올라가 볼까요? 올라가면서 오른쪽 벽을 보면요. 벽에 알파벳이 쓰인 작품이 있죠. 에밋 윌리엄스의 〈알파벳 시〉라는 작품입니다. 알파벳 스물여섯 개를 일렬로 배열했고 배열하는 각도에 변화를 주었죠. 그 퍼져나가는 각도가 점점 넓어져서 글자들의 조합이 마치 그림처럼 보입니다. (⋯)

이제 밖으로 이동해서 '일상의 파격' 섹션을 보겠습니다.

[오디오 스크립트]

오른쪽 계단을 시작으로 왼쪽 방향 끝의 필름이 상영되고 있는 공간까지는 모두 '어쩌다 예술' 섹션입니다. 참고로 '어쩌다 예술' 섹션에 전시된 작품은 크기가 작고 글자를 알아보기 어렵습니다. 그래서 오른쪽 계단 뒤 좌대에 돋보기를 비치해 두었는데요. 돋보기를 이용하여 해설을 들으면 작품을 보다 자세히 관람할 수 있습니다.

플럭서스 예술의 형식은 매우 다양했습니다. 게임이나 지시문 또 우편이나 신문, 책 그리고 키트들이 그것인데요. 이 중에서 우리가 제일 많이 볼 수 있는 유형은 지시문인 스코어입니다. 이 문구들은 보는 사람에 따라 다양하게 해석되고 실행될 수 있습니다. 그래서 공연마다 다른 결과물이

나왔고, 공연마다 관람객들은 다른 경험을 하게 됩니다. 그것들은 모두 우연히 창작된 예술, 어쩌다 보니 예술이 되었다고 할 수 있겠지요.

가장 오른쪽에 계단이 보이는데요. 보통 미술관에서 여러분은 평지를 걷게 됩니다. 오늘 관람객 여러분은 높은 계단을 올라가서 작품을 보는, 색다른 경험을 하는 건데요. 천천히 한 분씩 계단을 올라가 보겠습니다. (5초) 올라가면서 오른쪽 벽을 보면요. 벽에 알파벳이 쓰인 작품이 있습니다. 에밋 윌리엄스의 〈알파벳 시〉라는 작품입니다. 알파벳 스물여섯 개가 일렬로 배열되어 있지만 배열하는 각도가 점점 넓어져서 글자들의 조합이 마치 그림처럼 보입니다. (…)

다음은 이 공간 밖으로 이동하겠습니다. 전시장 중앙의 노란 무대가 보이나요? 그쪽으로 이동해서 '일상의 파격' 섹션을 보겠습니다. (5초)

오디오 해설 녹음하기(말하기)

오디오 스크립트를 녹음할 때는 쓰인 대로 읽는 것이라 단순하지만, 실제 현장 해설과 달리 관람객의 반응을 알 수 없고 소통도 없어서 억양, 발음, 속도 등에 더 신경 써야 한다. 목소리의 억양과 발음, 문장의 흐름 등을 잘 조율하면서 전체적인 어조가 비슷하도록 여러 번 연습을 거친 후 환경을 잘 정비하고 오디오 해설을 녹음한다. 오디오 녹음을 해본 사람은 누구나 느끼겠지만 녹음된 자신의 목소리는 참 낯설고 이상하게 들린다. 좋은 목소리는 도슨트로

서 장점일 수 있지만 그렇지 않다고 좌절할 필요는 없다. 도슨트는 성우가 아니라 해설자이다. 좋은 목소리보다는 좋은 스크립트를 바탕으로 한 편안한 해설에 집중해야 한다.

백남준아트센터에서 작업했던 오디오 해설은 도슨트 각자가 본인의 스크립트를 바탕으로 녹음을 했다. 거의 백 퍼센트 도슨트의 역량에 맡긴 셈인데, 시행착오가 있었음에도 많이 배울 수 있었다. 전문 장비가 구비된 녹음실에서 해당 기술자의 도움을 받으면 더 좋은 오디오 파일을 얻을 수 있겠지만 그런 방법이 아니어도 요즘은 스마트폰 녹음 및 오디오 파일 편집 기능이 잘 되어 있어서 이를 잘 이용하면 된다.

내 경우 스크립트를 작성하고 작품별로 해설을 녹음한 후, 한 번에 10개 남짓의 해설 파일을 병합하는 프로그램을 사용했다. 실수는 당연히 있었다. 3분 정도 되는 작품 해설을 한 번에 깔끔하게 녹음하기란 쉽지 않았다. 문장을 읽을 때 발음이 틀리기도 하고 호흡을 조절하기도 바빴다. 작품 해설 사이에 잠시 쉬어갈 때 목소리의 높낮이가 앞 해설과 달라지기도 하고 외부 소음이 들어가서 다시 녹음해야 했던 경우도 있었다. 어려운 작업은 아니지만 만만한 작업은 아니었다. 작업했던 내 녹음본을 들어보면 전문가가 기술적으로 편집·녹음한 형태가 아니고 훈련된 성우도 아니어서 여전히 아쉬운 부분이 보인다.

비대면. 서로를 마주하지 않고 어떤 대상에 대해 상대의 이해를 도모한다는 것은 얼마나 막연한 일인가. 또 성우 같은 직업이 아닌 이상 이런 경험을 하기도 쉽지 않다. 그래서 오디오 스크립트는 보

이지 않는 상대를 떠올리며 쓰는 연서와 같다는 생각을 했다. 관람객이 어디쯤 있고, 그의 시선은 어디이며, 해설을 듣는 그의 가슴에는 어떤 물결이 일렁일지 궁금해하며 글을 쓰기 때문이다.

관람객이 어떻게 이해하고 반응할지, 작품에 좀 더 쉽게 다가갈 표현을 고민하는 이 과정은 도슨트로서 내가 관람객의 입장을 더 고려하게 했고, 이후 시각장애인이나 청각장애인 해설 스크립트 작성에도 도움이 되었다. 팬데믹이라는 특수한 시기에 이루어진 방식이었고, 앞으로도 미술관에서의 오디오 해설이 이러한 방식으로 보편화되진 않겠지만 그래도 비대면 시대의 도슨트로서 또 다른 가능성을 실험할 수 있어 의미가 있었다.

오디오 가이드,
전시해설 로봇 큐아이,
챗GPT
그리고 도슨트

국립현대미술관 교육문화과에서 조사한 2015년과 2016년 「3관 (서울, 덕수궁, 과천) 전시해설 참여 인원 조사 연구」를 보면 도슨트 전시해설이 거주지나 연령대, 미술 전공 여부와 상관없이 전시 인쇄물에 이어 선호도 2위를 차지했다. 오디오 가이드는 3위였다. 다만 10대 연령대는 스마트폰, 태블릿 PC 앱 등을 통한 전시 안내 선호도가 전시 인쇄물에 이어 2위, 다음이 오디오 가이드, 도슨트 전시해설은 4위에 머물렀다. 이는 아마도 청소년기 또래 문화 특성과 디지털 기기에 대한 선호가 반영된 결과인 듯하다.

날로 다양해지는 여러 채널의 감상 방법 중 미술관 도슨트 해설을 선호하는 이유는 아무래도 대면 해설이 주는 현장성과 상호 소통 때문일 것이다.

그러면 도슨트 프로그램 외에 전시해설을 즐길 수 있는 또 다

른 선택은 없을까? 기술의 발달로 전시를 감상할 수 있는 전시해설 프로그램이 다양해졌다. 전시마다 큐레이터 투어 영상을 제공하는 미술관이 많으며, 국립현대미술관 홈페이지(또는 유튜브 채널)의 'MMCA VR'처럼 미술관에 가지 않고도 실감 나게 전시장을 돌아볼 수도 있다. 새로운 전시가 오픈할 때마다 다양한 채널을 통해 기사가 쏟아지고 각종 SNS에 발 빠른 정보가 올라온다. 다음에서 도슨트 해설 이외의 해설 유형에 대해 알아보고자 한다.

오디오 가이드

도슨트 해설 이외에 관람객이 접근하기 쉬운 해설 방식으로 '오디오 가이드'가 있다. 도슨트 프로그램 시간이 맞지 않는다거나 무리로 이루어지는 도슨트 해설이 아닌, 혼자만의 감상이 필요하다면 오디오 가이드를 이용할 수 있다.

앞서 잠깐 언급했지만 미술관의 오디오 가이드는 보통은 전문 성우, 때때로 배우나 가수 등 연예인의 목소리로 제공된다. 오디오 가이드의 장점이라면 안정된 음향과 담백하고 간략하게 이루어진 해설 내용일 것이다. 해설 시간도 관람객 마음대로 조절할 수 있다. 다만 비용을 지불하고 기기를 대여하거나 미술관에 따라서는 특정 앱을 다운받아야 하므로 번거로울 수 있다.

오디오 가이드를 통해서 전시와 작가 작품에 대한 일반적인 해

설과 감상을 얻을 수는 있다. 하지만 도슨트 해설처럼 오디오 가이드에서 다루지 않는 혹은 시간 관계상 다루지 못하는 자세한 이야기는 들을 수 없고, 궁금한 것을 현장에서 질문할 수 없다는 아쉬운 점이 있다.

전시해설 로봇 큐아이

또 다른 작품 감상법의 하나로 최근 등장한 전시해설 로봇을 들수 있다. 2021년 국립현대미술관의《MMCA 이건희컬렉션 특별전: 한국미술명작》전시장부터 큐아이봇이라는 전시해설 로봇이 돌아다니기 시작했다.

2019년 국립제주박물관에서 등장한 '큐아이봇'은 한국문화정보원에서 만든 인공지능형 큐레이팅 로봇으로 실감형 미디어와 인터렉티브 기능이 강화된 지능형 안내 로봇이다. 미술관, 도서관, 박물관 등에서 사용되고 있으며 작품 해설과 정보 안내가 가능하다. 자율 주행이 가능한 이 로봇은 전시장을 누비며 관람객들의 전시 관람에 도움을 주고 있다. 영어, 일어, 중국어 등의 외국어 해설도 가능하고, 원하는 작품만을 골라서 해설을 들을 수도 있고, 큐아이봇이 안내하는 길을 따라가며 선별된 작품의 해설도 들을 수 있다. 큐아이봇은 음성 해설뿐 아니라 커다란 눈동자가 표시된 안면부에서 다양한 눈의 표정도 구사했다. 장욱진의 작품 〈소녀〉와 〈나룻배〉 앞

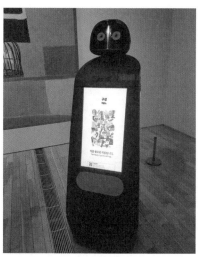
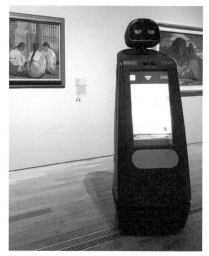

국립현대미술관 서울관 전시장의 큐아이봇 　　큐아이봇(눈 표정)

에서는 고향을 그리워하는 작가의 마음을 대변하며 눈물이 글썽거리는 눈동자를 연출했고, 이중섭의 작품 〈황소〉를 해설하면서는 가족을 만나는 기쁨을 표현하며 두 눈이 핑크색 하트로 변하기도 했다. 해설의 내용은 아직은 미술관에서 제공하는 오디오 가이드의 내용과 동일하지만 점차 다양한 형태로 발전될 것이라 생각한다.

　　사실 이 큐아이봇의 등장에 도슨트들은 꽤 놀랐는데 아마 이런 종류의 로봇이 미래에는 도슨트를 대체할 수도 있겠다는 막연한 긴장감 때문이었을 것이다(실제로 당시 큐아이봇은 도슨트들이 머무르는 자원봉사실에 들어와 대기하고 있기도 했다). 팬데믹이라는 특수한 시기가 큐아이봇을 전시장에 출현하게 한 계기였지만, 어쨌든 기계이므로 가끔 고장이 나기도 해서 전시장 밖으로 끌려 나가 우두커니 서 있

기도 한다. 사회적 거리두기가 해제된 이후로는 다시 도슨트들이 분주히 활동하고 있으니 상용화 붐은 조금 멀게 느껴진다.

챗GPT 그리고 도슨트

멀지 않은 미래에 딥러닝을 통해 인공 지능이 스스로 미술 작품을 학습하고 스크립트를 작성해서 미술관에서 해설하는 시대가 다가올 것이다. 미술관의 작품 해설을 오디오 가이드나 오디오 도슨트, 인공 지능형 로봇이 대체하는 상황이 확대된다면 도슨트는 사라질 수도 있겠다는 생각도 든다.

그러나 이런 상황이 비극적이지만은 않다. 어떤 형태로 전환된다 해도 그전까지 누군가는 스크립트를 써야 하므로 다양하게 세분화된 글쓰기가 계속 요구될 것이다. 미술관에서 도슨트를 선발할 때 미술 전공자 외에 다양한 영역의 전공자를 선발하는 이유도 다채로운 미술 해석의 접근을 꾀하는 것이라고 본다. 그런 면에서 인간이 주는 데이터로 창조성을 발휘하는 인공지능이 얼마만큼 그 다양성을 반영할 수 있을지 의문이기도 하다.

최근 챗GPT의 등장이 도슨트 스크립트 작성에 획기적인 도구가 되리라 말하는 사람도 있다. 챗GPT에 스크립트를 요청해봤더니 일반적이고 개괄적인, 보편적인 내용으로 서술되었고 문장구조도 쓸 만했다. 그러나 신진 작가나 동시대 미술에 관해서는 뜬금없는 정

보를 주는 경우도 있었다.

이러한 환경 변화 외에 관람객은 변화할 것이다. 예전처럼 함께 전시장을 걸으며 소통하는 도슨트를 선호할 수도, 비대면 방식의 해설을 듣고 싶은 관람객도 있을 수 있다. 다양한 관람객의 요구에 미술관은 반응할 것이고 도슨트 해설은 미술관 프로그램의 선택지 중 하나로 존속할 수도 있다. 공장화되고 대량 생산이 주를 이루는 시대에도 아직 장인의 수제화가 명맥을 잇는 것처럼 도슨트가 쓰는 스크립트도 어디에선가는 여전히 유효할 것이다.

다양한 사례의
스크립트 비교

이제 앞에서 나온 모든 사례의 스크립트를 비교해 보고자 한다. 하나의 작품을 소재로, 작품에 대한 정보와 자료를 바탕으로 기본 스크립트를 작성하고 이것이 청소년 대상, 시각장애인 대상 그리고 오디오 해설로 어떻게 변형되는지 한 눈에 볼 수 있도록 나열해 보았다.

각기 다른 대상의 스크립트를 비교·대조해보면 어떤 상황에서 어느 부분을 가감하고 변형해야 하는지 알 수 있을 것이다. 또 기본 스크립트를 잘 만들어 놓으면 어떤 형태, 어떤 형식으로든 변형이 자유롭다는 것, 내용을 이리저리 가감하며 활용하는 재미가 있다는 점도 확인할 수 있다. 작품은 백남준의 비디오 설치 작품 〈다다익선〉을 예로 하였다.

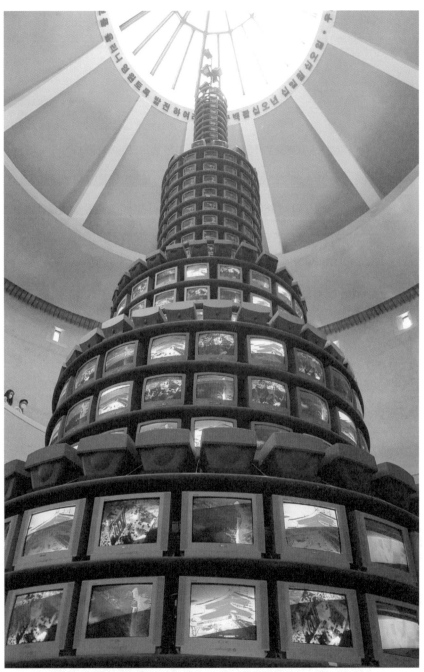

백남준, 〈다다익선〉, 1988, 영상 설치; 4채널 영상, 컬러, 사운드; 모니터 1,003대, 철 구조물, 규격
1,850×1,100×1,100, 국립현대미술관 소장 상시 전시 중 (과천관 램프코어)

〈다다익선〉의 다양한 용도별 스크립트

〈다다익선〉 해설 자료

〈다다익선〉은 1988년 국립현대미술관 과천 램프코어에 1,003대의 모니터를 사용하여 설치된 높이 18.5m, 지름 11m, 중량 16톤에 이르는 비디오 설치 작품이다. 1986년 과천에 개관한 국립현대미술관은 나선형의 램프코어에 대형 비디오 작품 설치를 백남준에게 의뢰하였다. 이에 백남준은 구조 설계를 건축가 김원에게 맡기고, 삼성전자 모니터 협찬으로 〈다다익선〉을 계획하게 된다. 설치하는 과정에서 텔레비전의 숫자가 점점 많아지자 백남준은 '많으면 많을수록 좋다'라는 낙관적인 태도를 보이고 본 작품의 제목으로 채택하기도 하였다.

〈다다익선〉은 초기에는 3개의 채널로 구성되었으나, 백남준이 후에 채널 하나를 더 추가하여 총 4개의 채널로 구성되어 있으며 백남준의 소프트웨어가 총 망라되어 나타난다. 사선형으로 이어지는 각각의 채널 이미지는 경복궁, 부채춤, 머스 커닝햄의 춤, 샬럿 무어맨의 연주 등 각국의 문화적 상징물과 퍼포먼스들이 응축되어 나타난다. 1,003대의 모니터로 이루어진 거대한 비디오 탑인 〈다다익선〉은 국립현대미술관의 대표적인 작품으로 현관에 들어서자마자 볼 수 있으며 나선형 계단으로 올라가면서 최상위 부분까지 모두 감상할 수 있도록 설계되어 있다.

- 출처:『국립현대미술관 소장품 300』중 발췌.
- 그 외 도슨트가 개인적으로 조사한 사항을 추가(문헌, 아카이브, 기사 등).

일반 관람객 대상 〈다다익선〉 스크립트

백남준의 〈다다익선〉을 보겠습니다. 과천관에 들어오면 이 〈다다익선〉을 제일 먼저 만나게 되는데요. 다양한 크기의 수많은 모니터가 탑 모양처럼 쌓여 있습니다. 모니터는 모두 1,003대고요. 모니터 안에서는 화려한 영상들이 돌아가고 있지요. 백남준은 비디오 같은 미디어로 전 세계가 소통하고 평화롭게 살기를 바랐습니다. 이 〈다다익선〉이 과천관에 들어오게 된 이유도 소통과 평화와 관련이 있는데요.

당시 우리나라는 1988년에 열릴 서울 올림픽으로 국제 사회로의 진출 열망이 강했을 때입니다. 그때 전 세계에 대한민국을 알리고자 하는 국가 주도 프로젝트 중 하나가 박물관이나 미술관 등의 문화시설을 짓는 것이었어요. 그래서 1986년 8월에 이 과천관이 완공되었는데요. 미술관을 짓고 보니 옆의 나선형 통로가 미국의 구겐하임 미술관의 구조와 비슷하다는 평이 나왔습니다. 그래서 비어있던 중앙홀에 무언가를 설치하자란 의견이 나왔고, 당시 미국과 독일, 일본 등에서 활동하던 비디오 예술가 백남준에게 의뢰하게 됩니다. 고국을 오랫동안 떠나있었던 백남준은 1986년 즈음 일본에서 순회전을 하고 있었는데요. 한국에서 아시안 게임과 올림픽이 열린다는 소식에 무언가 고국에 자신의 재능을 쓰고 싶었던 때였죠. 이런 양측의 요구가 잘 맞았던 거예요. 그래서 백남준이 1986년에 과천관에 오게 되었고 작품을 구상하게 되었습니다. 〈다다익선〉은 1988년 7월부터 설치가 시작되어 같은 해 9월 15일부터 운영을 시작했습니다.

그러면 왜 제목이 〈다다익선〉일까요? (관람객 반응 파악) 처음 백남준은 막연히 과천관 중앙홀에 "웨딩 케이크 같은 것을 놓고 싶어."라고 말했는

데요. 여러 구상이 있었지만 탑 모양으로 쌓아 올리고 싶다는 것이 핵심이었습니다. 백남준의 아이디어에 힘을 합친 협업자들이 있었죠. 설치를 위한 구조 문제는 건축가 김원 씨가 담당했고, 모니터를 연결하는 전체 설비 작업은 이정성 씨가 맡았습니다. 이때 김원 건축가는 전체 구조를 짜면서 이 공간이라면 모니터는 천 개는 되어야 할 것 같다라는 의견을 냈고, 백남준도 동의하면서 "많으면 많을수록 좋지, 다다익선이지."라고 한 말에서 제목이 지어졌다고 해요. 모니터는 모두 삼성에서 기증했습니다. 텔레비전은 6인치부터 25인치까지의 예전의 볼록한 브라운관 TV라고 하는 CRT 모니터가 사용되었습니다.

다음으로, 모니터가 1,003대라고 말씀드렸는데요. 1,003이란 숫자는 무엇을 의미하는 것일까요? (관람객 반응 파악) 개천절인 10월 3일을 의미합니다. 백남준은 1,003대의 모니터로 이루어진 이 〈다다익선〉을 통해 전 세계에 한국이란 나라가 알려지고 세계의 여러 나라들이 서로를 이해하게 되는 새로운 세상이 열리길 고대했던 것이죠. 그래서 영상에서는 한국의 경복궁, 부채춤을 비롯해 세계 각국의 문화적 상징물과 퍼포먼스들이 번갈아 나옵니다.

지금까지도 세계적으로 유사한 작품을 찾기 어려울 만큼 미디어 작품으로는 사용된 모니터 수나 사이즈로 보나 손에 꼽히는 유명한 작품인데요. 하지만 전자 기기이기 때문에 여러 차례 화재나 고장이 나서 부분적인 복원이 이루어져 오다가 2018년부터 대대적인 복원 작업이 진행되었습니다. 백남준은 새로운 기술이 나오면 그 기술로 바꾸어도 된다라는 생각이 있었던 작가이기 때문에 복원도 작가의 뜻에 따라 이루어졌습니다. 작은 모니터들은 더 이상 생산되지 않기 때문에 상단의 266대가 LCD 모니터

로 교체되었고, 나머지 CRT 모니터들도 최대한 재고를 구해서 새로 교체하고 안쪽의 전선, 케이블도 모두 교체했습니다. 이렇게 회복된 〈다다익선〉은 2022년 9월 15일부터 재가동되고 있습니다.

지금 맨 위를 보시면, 원형으로 된 이 과천관의 창문으로 하늘이 보입니다. 그 원형 창문 주위에 처음 이 미술관을 지을 때 올렸던 상량문이 쓰여 있는데요. 글자가 보이실까요? (관람객 반응 유도) 같이 읽어볼까요? "우리 미술의 발전에 길이 빛날 전당을 여기에 세우매, 오늘 좋은 날을 기리어 대들보를 올리니 영원토록 발전하여라. 1985년 11월 15일." 네, 그렇게 적혀 있습니다. 1980년대 세계에서 잘 알려지지도 않았던 가난한 나라 한국에서 자랑스러운 미술관을 갖게 되었고, 그 후 35년이라는 세월 동안 이 미술관의 중앙을 지켜온 〈다다익선〉은 이제 과천관의 상징이 되었습니다. 새롭게 복원된 〈다다익선〉을 이렇게 여러분과 함께 다시 돌아볼 수 있어서 감회가 새롭습니다. 이상으로 작품 해설을 마무리할 텐데요. 더 궁금한 것이 있으신가요? (관람객 질의, 응답)

- 해설 자료와 도슨트가 조사한 추가 자료를 바탕으로 만든 기본 스크립트.
- 작품이 설치된 배경과 복원 과정에 대한 정확한 정보 추가.

예전에 과천관에 와 본 적이 있나요? (관람객 반응 파악) 지금 여기 보이는 작품은 무엇일까요? 네, 맞습니다. 1988년에 만들어진 백남준의 〈다다익선〉입니다. 혹시 백남준 작가에 대해 아는 친구 있을까요? (관람객 반응 파악)

그렇습니다. 백남준은 비디오 아트의 아버지라고 불리는 예술가예요. 텔레비전 모니터를 가지고 비디오 영상 작업을 많이 했던 작가지요. 백남준이 왜 이런 비디오 작품을 만들었는지 생각해본 친구 있나요?

지금 우리 친구들이 다양한 소셜 네트워크를 이용하고 유튜브도 많이 보는데요. 그런 것을 통해 얻는 것이 무엇인가요? 다른 나라의 생활, 나와 다른 생각을 실시간으로 보고 이해할 수 있죠. 백남준은 이런 미래를 벌써 1960년대에 예상했던 거예요. 백남준은 비디오 같은 미디어로 전 세계가 소통하면 서로를 더 잘 이해할 수 있다고 생각했고 그 소통을 통해 평화롭게 살기를 바랐어요.

그럼 영상엔 무엇이 나오는지 볼까요? 첫 느낌이 어떤가요? (관람객 반응 파악) 화려하고 정신없고 번쩍번쩍하죠? 영상에는 한국의 경복궁이나 부채춤, 다른 나라의 대중 문화와 예술들이 번갈아 나오고 있습니다. 전 세계적인 소통이죠. 아마 지금이라면 분명히 BTS나 블랙핑크가 나왔을 거예요. 그런데 제목은 왜 〈다다익선〉이 되었을까요? (관람객 반응 파악)

이 〈다다익선〉을 만들 때 여러 구상이 있었지만, 백남준은 탑 모양으로 쌓아 올리고 싶다고 생각했어요. 이런 백남준의 아이디어를 실현해 준 건축가가 있는데요. 이쪽 아래 현판에 보면 '디자인 김원'이라고 되어 있죠? 이 김원 건축가가 전체 구조를 짜면서 이 공간에 모니터는 천 개는 되어야

할 것 같다는 의견을 내었고, 백남준도 동의하면서 "많으면 많을수록 좋지, 다다익선이지."라고 한 말에서 제목이 지어졌다고 해요. 모니터는 어디 것일까요? 맞아요. 모두 삼성에서 기증했습니다.

그리고 지금 보면 모니터가 굉장히 많죠. 몇 개나 될 것 같은가요? (관람객 반응 파악) 맞아요. 〈다다익선〉은 1,003대의 텔레비전 모니터로 만들어졌어요. 진짜 많죠? 왜 1003대일까요? 개천절인 10월 3일을 의미하는 것입니다. 백남준은 1,003대로 이루어진 이 〈다다익선〉을 통해 전 세계에 한국이란 나라가 알려지고 세계의 여러 나라들이 서로를 이해하게 되는 새로운 세상이 열리길 고대했던 것이지요. 그러면 이 〈다다익선〉이 왜 과천관에 들어오게 되었을까요?

〈다다익선〉은 1988년 서울 올림픽을 기념하기 위해 만들어진 작품입니다. 당시 올림픽 준비를 위해 미술관 같은 문화시설이 지어졌고, 이 과천에 국립현대미술관이 지어진 것이 1986년입니다. 〈다다익선〉은 1988년 9월 15일부터 운영이 시작되었습니다. 벌써 35년 정도가 되었는데요. 그동안 〈다다익선〉은 여러 차례 화재나 고장으로 부분적인 복원이 이루어져 왔습니다. 오늘 우리 친구들이 보는 이 〈다다익선〉은 2018년부터 대대적인 복원작업을 거친, 새롭게 태어난 〈다다익선〉이에요.

앞으로도 오래오래, 과천관에 올 때마다 반갑게 〈다다익선〉을 만나보기를 바랍니다. 이상으로 작품 해설을 마무리할 텐데요. 더 궁금한 것이 있을까요? (관람객 질의, 응답)

- 청소년은 집중도가 길지 않으므로 상세한 내용은 생략한다.
- 학생들의 호기심을 유도하는 질문을 주로 한다.

시각장애인 대상 〈다다익선〉 스크립트

　여러분이 와 계신 이곳은 국립현대미술관 과천의 중앙홀입니다. 중앙홀 옆으로 아까 내려오신 경사로 나선형의 통로가 죽 이어져 있고요. 이 중앙홀 가운데에 〈다다익선〉이라는 백남준의 작품이 있습니다. 백남준은 1960년대 비디오 아트의 아버지라고 불리는 예술가입니다. 〈다다익선〉은 텔레비전 1,003대로 만든 설치 작품인데요.

　작품의 크기를 먼저 말씀드릴게요. 전체가 원형의 탑 구조물처럼 설치되었고, 높이는 18.5미터, 넓이는 7.5미터입니다. 둘레는 성인 12명 정도가 양팔을 벌려 둘러싼 정도의 크기입니다. 이 중앙홀을 꽉 채우고 있다고 생각하면 되는데요. (시간적 여유가 된다면) 한번 이 작품의 주위를 같이 천천히 걸어 돌아볼까요?

　(돌아본 후) 네, 돌아본 느낌이 어떠신가요? 상당히 넓은 둘레인 것 같죠. 〈다다익선〉의 모양은 전체적으로는 기단과 옥개를 제외하면 5층 석탑 모양인데요. 가장 아래층 기단에는 10인치 346대, 바로 윗단에는 25인치 195대, 이런 식으로 탑이 위로 올라갈수록 케이크가 쌓이는 것처럼, 한 단 한 단씩 폭이 좁아지는 형태이고 위쪽으로 갈수록 모니터의 크기도 작아집니다. 가장 위쪽 마지막에는 6인치 모니터 8대가 안테나처럼 매달려 있습니다.

　이 모니터에서는 화려한 영상이 나오고 있는데요. 백남준은 비디오 같은 미디어로 전 세계가 소통하고 평화롭게 살기를 바랐습니다. 그래서 영상에서 한국의 경복궁, 부채춤, 다른 나라의 대중 문화와 예술이 번갈아 나오고 있습니다. 동서양의 문화를 보여주는 장면들이라고 상상하면 될

것 같아요.

그러면 왜 제목이 〈다다익선〉일까요? (관람객 반응 파악) 처음 백남준은 막연히 과천관 중앙홀에 "웨딩 케이크 같은 것을 놓고 싶어."라고 말했는데요. 여러 구상이 있었지만 탑 모양으로 쌓아 올리고 싶다는 것이 핵심이었습니다. 백남준의 아이디어에 힘을 합친 협업자들이 있었죠. 설치를 위한 구조 문제는 건축가 김원 씨가 담당했고, 모니터를 연결하는 전체 설비 작업은 이정성 씨가 맡았습니다. 이때 김원 건축가는 전체 구조를 짜면서 이 공간에 모니터는 천 개는 되어야 할 것 같다는 의견을 냈고, 백남준도 동의하면서 "많으면 많을수록 좋지, 다다익선이지."라고 한 말에서 제목이 지어졌다고 해요. 모니터는 모두 삼성에서 기증했습니다. 텔레비전은 6인치부터 25인치까지의 예전의 볼록한 브라운관 TV라고 하는 CRT 모니터가 사용되었습니다.

다음으로 모니터가 1,003대라고 말씀드렸는데요. 1,003이란 숫자는 무엇을 의미하는 것일까요? (관람객 반응 파악) 개천절인 10월 3일을 의미하는 것입니다. 백남준은 1,003대로 이루어진 이 〈다다익선〉을 통해 전 세계에 한국이란 나라가 알려지고 세계의 여러 나라들이 서로를 이해하게 되는 새로운 세상이 열리길 고대했던 것이지요.

그러면 이 〈다다익선〉이 왜 과천관에 들어오게 됐는지 궁금할 텐데요. 당시는 우리나라가 1988년에 열릴 서울 올림픽으로 국제 사회로의 진출 열망이 강했을 때죠. 그때 전 세계에 대한민국을 알리고자 하는 국가 주도 프로젝트 중 하나가 박물관이나 미술관 등의 문화시설을 짓는 것이었습니다. 1986년 8월에 과천관이 완공되었는데요. 그런데 미술관을 짓고 보니 아까 내려온 경사로 나선형 통로가 미국의 구겐하임 미술관의 구조

와 비슷하다는 평이 나왔습니다. 그래서 비어있던 중앙홀에 무언가를 설치하자는 의견이 나왔고요. 당시 미국과 독일, 일본 등에서 활동하던 비디오 예술가 백남준에게 의뢰하게 됩니다. 고국을 오랫동안 떠나있었던 백남준은 1986년 즈음 일본에서 순회전을 하고 있었는데요. 한국에서 아시안 게임과 올림픽이 열린다는 소식에 무언가 고국에 자신의 재능을 쓰고 싶었던 때였죠. 이런 양측의 요구가 잘 맞았던 것이죠. 그래서 백남준이 1986년에 과천관에 오게 되었고 작품을 구상하게 되었습니다. 〈다다익선〉은 1988년 7월부터 설치가 시작되어 같은 해 9월 15일부터 운영이 시작되었습니다.

지금까지도 세계적으로 유사한 작품을 찾기 어려울 만큼 미디어 작품으로는 사용된 모니터 수나 사이즈로 보나 손에 꼽히는 유명한 작품인데요. 하지만 전자 기기이기 때문에 여러 차례 화재나 고장이 나서 부분적인 복원이 이루어져 오다가 2018년부터 대대적인 복원 작업이 진행되었습니다. 백남준은 새로운 기술이 나오면 그 기술로 바꾸어도 된다는 생각이 있었던 작가이기 때문에 복원도 작가의 뜻을 따랐는데요. 작은 모니터들은 더 이상 생산되지 않기 때문에 상단의 총 266대가 평면 모니터로 교체되었고, 나머지 CRT 모니터들도 최대한 재고를 구해서 새로 교체하고 안쪽의 전선, 케이블도 모두 교체했습니다. 이렇게 회복된 〈다다익선〉은 2022년 9월 15일부터 재가동되고 있습니다.

제가 아까 이 〈다다익선〉의 꼭대기에 8대의 6인치 모니터가 달려 있다고 말씀드렸는데요. 그 위쪽으로 하늘이 보이는 원형으로 된 이 과천관의 창문이 있습니다. 그 원형 창문 주위로는 처음 이 미술관을 지을 때 올렸던 상량문이 쓰여 있어요. 제가 한번 읽어볼게요. "우리 미술의 발전에

길이 빛날 전당을 여기에 세우매, 오늘 좋은 날을 기리어 대들보를 올리니 영원토록 발전하여라. 1985년 11월 15일." 이렇게 새겨져 있습니다. 1980년대 세계에서 잘 알려지지도 않았던 가난한 나라 한국에서 자랑스러운 미술관을 갖게 되었고, 그 후 35년이라는 세월 동안 이 미술관의 중앙을 지켜온 〈다다익선〉은 이제 과천관의 상징이 되었습니다. 새롭게 복원된 〈다다익선〉을 오늘 여러분과 함께 다시 돌아볼 수 있어서 감회가 새롭습니다. 이상으로 작품 해설을 마무리할 텐데요. 더 궁금한 것이 있으신가요? (관람객 질의, 응답)

- 기본 스크립트에서 수치가 필요한 부분을 정확히 제시하고, 시각장애인을 고려하여 작품의 묘사를 좀 더 자세하게 표현했다.
- 몸으로 체험할 수 있는 부분을 넣어봐도 좋다. 마지막 상량문 부분은 도슨트가 읽어준다.

이 작품은 백남준의 〈다다익선〉입니다.

작품의 높이는 18.5미터, 넓이는 7.5미터입니다. 둘레는 성인 12명 정도가 양팔을 벌려 둘러싼 정도의 크기입니다. 작품에 사용된 모니터의 개수는 1,003대입니다.

〈다다익선〉은 1988년에 열릴 서울 올림픽을 기념하기 위해 만들어진 작품입니다. 백남준의 작업으로 1988년 7월부터 설치가 시작되어 같은 해 9월 15일부터 운영이 시작되었습니다.

과천관 중앙홀에 무언가를 탑 모양으로 쌓아 올리고 싶다는 백남준의 아이디어에, 구조는 건축가 김원 씨, 모니터 작업은 이정성 씨가 맡아 이루어 낸 작품입니다. 김원 건축가는 전체 구조를 짜면서 이 공간에 모니터천 개는 되어야 할 것 같다는 의견을 내었고, 백남준이 이를 수용해서 "많으면 많을수록 좋지, 다다익선이지."라고 한 말에서 제목이 지어졌습니다. 모니터는 모두 삼성에서 기증했습니다. 1,003이란 숫자는 개천절인 10월 3일을 의미하는 것인데, 1,003대의 모니터로 이루어진 이 〈다다익선〉을 통해 전 세계에 한국이란 나라가 알려지고 세계의 여러 나라들이 서로를 이해하게 되는 새로운 세상이 열리길 고대했던 백남준의 생각이 담겨 있습니다. 백남준은 비디오 같은 미디어로 전 세계가 소통하고 평화롭게 살기를 바랐는데요. 그래서 영상에서는 한국의 경복궁, 부채춤과 세계 각국의 문화적 상징물과 퍼포먼스들이 번갈아 나오고 있습니다.

설치된 지 30여 년이 지난 〈다다익선〉은 시간이 지나면서 여러 차례 화재나 고장으로 부분적인 복원이 이루어졌습니다. 특히 2018년부터는 대

대적인 복원 작업이 진행되었는데요. 백남준은 새로운 기술이 나오면 그 기술로 바꾸어도 된다는 생각이 있었던 작가이기 때문에 복원도 작가의 뜻을 따라 이루어졌습니다. 작은 모니터들은 더 이상 생산되지 않기 때문에 상단의 총 266대는 LCD 모니터로, 나머지 CRT 모니터들은 재고를 수집해 새로 교체했습니다.

새로운 〈다다익선〉은 2022년 9월 15일부터 재가동되고 있는데요. 3년여에 걸쳐 새롭게 복원된 〈다다익선〉을 나선형 계단을 따라가며 천천히 감상해 보시기 바랍니다.

- 현재 국립현대미술관에서 〈다다익선〉과 관련된 오디오 해설은 제공하고 있지 않다. 보통 오디오 해설이 간략하게 진행되므로 상세한 내용은 빼고 개략적인 정보만으로 조금 건조하게 오디오 버전을 작성해 보았다.

5

도슨트의
해설은
정답일까

글로 맺고 말로
풀어가는 스크립트

스크립트 만들기를 '글쓰기로서의 스크립트'와 '말하기로서의 스크립트'로 구분한 이유는 스크립트가 글쓰기에서 말하기로 전환되는 시점이 바로 도슨트 해설의 정점이 되기 때문이다. 해설이 시작됨과 동시에 도슨트의 말은 상당한 무게감을 가지며 그에 대한 책임도 온전히 도슨트에게 있다. 한번 내뱉은 말은 다시 담을 수 없기 때문에 스크립트 말하기는 조심스럽고 어쩔 땐 굉장히 버겁게도 느껴지기도 한다.

작품과 전시 연구에 최선을 다하지만 아무리 노력해도 스크립트를 만들고 이야기를 엮어나가기 힘들던 때가 있었다. 관람객이 잘 이해하고 감상하게끔 만들 수 없을 것만 같아 좌절감에 자책하고 있을 때, 에듀케이터 선생님이 건네준 말이 이 마지막 장을 쓰는 계기가 되었다.

"관람객이 작품이 어렵다고 하는 건 원래 현대 미술이 그런 것이지 선생님 잘못이 아니에요."

말의 힘과 말의 덫

단순하게 외워서 전달했던 초보 도슨트 위치에서 벗어나 조금은 여유롭게 작품을 해설하게 된 지금 돌아보니, 초보 시절이 오히려 엄중하게 말해왔구나 싶을 때가 있다. 그땐 틀릴까 조심하면서 잘 모르는 건 언급조차 하지 않았으며 아는 것은 확인을 거듭해 스크립트로 작성했다. 그러나 '서당 개 3년이면 풍월을 읊는다'라는 속담처럼 어느 직장, 어느 일이나 자만하는 때가 온다. 열정은 많은 어려움을 뛰어넘게 하여 내게 그에 따른 보상과 가치를 주기도 하지만, 익숙함에 올라탄 열정은 자만으로 변질되기 쉽고, 때로는 모든 것을 뒤덮어 나의 눈을 가리기도 한다. 도슨트로서 경험이 쌓일수록 내가 현장에서 던지는 말의 무게감을 절실히 느끼는 이유다.

국립현대미술관 서울《광장 3부》전시에서 요코미조 시즈카의 〈타인〉이라는 사진 작품을 설명할 때였다. 작가는 낯선 이들에게 사진의 모델이 되어주기를 요청하는 편지를 보내 이에 응한 일반인을 물리적인 거리를 두고 사진을 찍는다. 작가는 편지를 받은 낯선 이들 중 누가 이 작업에 참여할지 모르는 상태에서 약속 시간에 그들의 거주지 앞에 나타난다. 모델은 약속한 시간과 장소(주로 본인 집

의 창문)에 나타나면 되었고, 작가는 모습이 나타나면 거주지 밖에서 사진만 찍고 돌아갔다. 이후 촬영된 사진을 모델에게 보내 사용 허가를 받으면 작업은 끝난다. 작가와 모델은 서로 만나지도 않았고 알지 못하는 관계로 작업은 끝난다. 보통 사진을 찍는 행위는 찍는 사람과 찍히는 사람, 즉 피사체의 관계가 설정되는 것이 일반적이다. 하지만 이 작업에서는 모델도 사진작가를 피사체로 바라보게 된다. 서로 알지 못하는 타인들이 사진을 찍고 찍히는 짧은 순간, 물리적인 광장이 아니라 심리적인 광장에서 잠시 조우하게 되는 관계성을 나타낸 작품이다. 각자가 타인으로 시작해 타인으로 남았지만, 적절한 거리를 둔 그런 타인들이 모여 결국엔 새로운 광장을 이룬다는 의미도 찾아볼 수 있는 작품이다.

요코미조 시즈카(YOKOMIZO Shizuka, 橫溝静, 1966~)

일본 도쿄에서 태어난 작가는 1990년대 중반부터 사진 매체의 속성을 이용하여 이미지와 타자성의 문제 등을 탐색하는 작품을 지속해서 발표해 왔다. 초기 작업인 〈타인Stranger〉 연작에서는 자아와 타자와의 관계에 대한 관심을 철학적이면서도 섬세한 방식으로 사진을 이용하여 표현해왔다. 2000년대 이후에는 사람과 이미지 또는 세상과 이미지의 관계에 집중하여 작업하고 있다. 이미지 자체가 지니는 타자성 혹은 문화인류학적 상징성 등이 그의 주요한 관심사이다.
요코미조 시즈카의〈타인2〉, 〈타인13〉, 〈타인23〉는 국립현대미술관 소장품으로 필자가 해설을 담당한 국립현대미술관 서울《광장 3부》(2019.09.07.~2020.02.09.) 전시 작품이었다. 최인훈의 소설『광장』, 민주화 투쟁의 역사, 촛불집회의 경험 등 전시 제목의 '광장'은 개인의 밀실에서 나온 사회적 삶을 의미한다.

이 작품 앞에서 관람객에게 이런 제안을 받으면 응하겠냐는 질문을 던졌다. 전시해설을 하는 동안 응하겠다는 관람객은 아주 소수였고 대부분 '아니오'라며 고개를 저었다. 관람객의 반응에 맞추어 '나도 의심이 많아서 안 할 것 같다'란 우스갯소리를 했는데 어느 날은 질문을 받았다. "그럼, 작가의 이런 시도는 긍정적인 건가요?"

작품을 보고 난 관람객의 느낌에 정해진 답이 있는 건 아니지만, 그 관람객이 되물었을 때 순간적으로 '내가 부정적으로 느껴지게 설명한 걸까?'라는 당혹감이 들었다. 분명 작가가 작품을 제작한 긍정적인 의도를 인지하고 있었는데 나의 발언이 작가의 의도를 전달하기엔 미흡했을 수 있다는 피드백을 메모해두었다.

도슨트 활동을 하면서 내 말의 무게가 무겁지도 가볍지도 않게 적절한 중량을 유지하고 가감 없이 그대로 관람객에게 전달하는 방법은 무엇일까 하는 의문, 그것은 오랫동안 내가 고민해 온 풀리지 않는 수학 문제 같은 것이었다. 조금 강하게 말하면 작품 해설의 진리인 양 전달되고, 조금 흐릿하게 말하면 도슨트로서의 신뢰가 없어 보였다. 자료가 많으면 많을수록, 아는 것이 많아지면 많을수록 그 수위를 조절하지 못하고 관람객에게 넘치듯 말할 때는 참혹함이 느껴졌다. 도슨트로 활동한 지 3년 차에 접어들면서 이런 고민이 깊어졌다. 주어진 자료로 얼기설기 짠 스크립트를 들고 전시해설마다 같은 이야기를 앵무새처럼 반복하고 있다는 자괴감이 슬슬 올라왔다. 어디서부터 무엇을 고쳐 나가야 할 것인가. 고민에 대한 답 찾기는 아이러니하게도 팬데믹 상황으로 미술관이 문을 닫은 시기에 시작되었다.

나는 지난 전시의 스크립트들을 정독하기 시작했고 조금씩 수정했던 글을 다시 보면서 당시에 해설했던 현장을 떠올려 보았다. 도슨트 활동 초기에는 그날의 해설을 기억에서 재생하면서 스크립트와 달라진 부분, 스크립트에서 빼먹은 부분, 그날 만난 관람객과의 사이에 오고 간 이야기를 기록해 두었고, 그 기록은 다음 해설에 반영되어 스크립트는 시간이 지날수록 몸집이 점점 불어났다. 문득 내가 너무나 많은 말을 무책임하게 던지고 있던 건 아니었는지 돌아봐야 한다고 생각했다. 스크립트를 정독하며 지나간 전시해설의 내용을 다듬고 덜어내는 것은 기대 이상의 효과가 있었다.

간결하게 핵심을 전달하는 것. 그것은 도슨트 해설의 가장 기본 기조일 것이다. 백과사전처럼 많이 아는 것, 아는 것을 모두 말하는 것이 능사는 아니다. 작품이 쉽든 어렵든, 그것에 대해 도슨트가 모든 것을 이해시킬 수도 없거니와 그럴 필요도 없다. 동양화의 여백처럼 해설 사이사이에 말줄임표나 띄어쓰기 같은 빈 공간을 마련해두고, 관람객이 스스로 숨 쉬고 느낄 수 있는 여지를 주어야 한다. 그래서 도슨트로서 실제 현장에 서기 위해 스크립트를 쓰고 말하는 것은 도슨트가 알고 있는 많은 정보 중에서 취사선택하는 능력을 배우는 과정이기도 하다. 그 외의 도슨트 해설은 '적절한 작품 감상으로의 유도'라는 목적을 달성하도록 말의 힘이 제대로 발휘되는 동시에 그 말에 옭아매는 덫을 놓지 않는 해설이어야 한다.

해설의 마지막 열쇠는 관람객에게

작품과 전시는 결국 관람객이 있어야 완성된다고 해도 과언이 아니다. 예술가의 작품은 감상자와 마주했을 때 그 의미가 있다. 작가가 작품을 창작한 의도는 분명 존재하지만, 그 작품에서 반드시 그것만 알아차리란 법은 없다. 작품의 의미는 관람객의 공감으로 더 확장되고 새롭게 생성되기도 한다. 앞에서 '해설 사이에 말줄임표나 띄어쓰기 같은 빈 공간을 마련해두라'라고 한 이유이다.

우리는 자신이 자라고 살아온 맥락 안에서 예술 작품을 바라본다. 원계홍의 그림 〈빨간 건물〉을 보다가 과거에 살았던 한옥집 앞에 있던 작은 쓰레기 소각장과 같은 것을 발견하고는, 엄마에게 혼나고 쫓겨나 소각장 옆에 쭈그리고 앉아 있던 어린 나에게 각인된 푼크툼을 알아차린 순간처럼 작품을 감상한다는 것은 낯선 타인을 알아가는 과정이면서 조금씩 '나'라는 사람에게 다가가는 과정이기도 하다.

그러므로 도슨트의 해설은 누구에게나 언제나 열려있어야 한다. 도슨트는 관람객이 나름대로 작품을 이해하고 감상하도록 작은 쪽문을 열어주고, 자신을 비춰주는 거울의 방으로 들여보내는 역할이면 된다. 감상자 스스로 자기 안의 방을 여는 열쇠를 찾을 수 있도록 말이다. 도슨트의 해설이 정답일 수 없는 이유다.

세세하게 스크립트를 쓰고 그 많은 말을 다 하고도 잘 전달되지 않는 것만 같던 초반부 해설이 뒤로 갈수록 많은 부분을 생략하고

원계홍의 그림 〈빨간 건물〉

원계홍(1923-1980)은 도시의 풍경을 주로 그린 화가이다. 지난 2023년 성곡미술관에서 작가 탄생 100주년을 기념으로 회고전《그 너머_원계홍 탄생 100주년 기념전》(2023.03.16.~ 2023.06.04.)이 열렸다.
인적이 드문 도시 골목골목의 스산한 새벽 풍경을 주로 그렸는데, 당시 서울시립미술관에서 열리던 에드워드 호퍼 전시에 견주어 많은 관람객이 한국의 에드워드 호퍼라는 감상평을 남겼다. 〈빨간 건물〉은 기념전에 전시된 작품 중 유일하게 건물 밖에 쓰레기 소각장이 그려진 작품이었던 것으로 기억한다.

푼크툼*Punctum*

같은 작품을 보더라도 일반적으로 추정·해석할 수 있는 의미나 작가가 의도한 바를 그대로 느끼는 것이 아니라, 관객이 자신의 개인적인 경험에 비추어 지극히 개인적으로 작품을 받아들이는 것을 말한다. 프랑스의 구조주의 철학자이자 비평가인 롤랑 바르트가 〈카메라 루시다〉에서 내세운 개념으로, '찌름'을 뜻하는 라틴어 punctionem에서 비롯됐다.

도 오히려 관람객에게 더 잘 전해지는 듯한 경험을 도슨트라면 누구나 겪는다. 참 이상한 일이다. 해설을 하면 할수록 정돈되고 응축되고 내가 무얼 알고 모르는지 전달하려는 게 무엇인지 알게 되니 말이다. 왜 그러한지는 아직 명쾌한 답을 찾지 못했다.

아마도 도슨트 내면에서 숙성된 해설은 굳이 많은 말을 하지 않아도 관람객에게 절로 전달되는 듯하다. 나는 그것이 '진심'이라고 생각한다. 전시와 작가와 작품에 대한 애정을 모아서 다른 이들과 공유하고 싶다는 도슨트의 열정이 스며든 진심. 그래서 항상 내 마음 안에서 들려오는 소리가 있다.

진심으로, 도슨트입니다.[*]

* 원래 이 글을 쓰기 시작하면서 마음에 걸어놓았던 제목이다. 아들이 해
준 말에서 힌트를 얻었다. 도슨트 활동에 대한 여러 어려움에 관해 이야기하
던 중 아들은 "엄마가 왜 그렇게 힘든지 알아요? 그건 엄마가 그만큼 도슨트
일에 진심이기 때문이에요."라고 했었다.

모든 전시는 첫 전시이다

내 컴퓨터에는 그동안 해설했던 수많은 전시 스크립트가 쌓여 있다. 초고에서 시작한 스크립트는 1차, 2차 수정을 거쳐 순차적으로 이름이 붙여지고 상황에 따라 30분 해설용, 시각장애인 대상, 청각장애인 대상, 청소년 대상, 오디오 버전 등으로 세분화되어 내용이 다듬어진다. 최종이라 명명된 것들이 쌓일수록 내 전시해설의 이력이 또한 쌓이고 있음을 의미하지만, 새로운 전시는 항상 처음을 상기시키고 마음을 다잡게 한다.

경험상 첫 해설을 시작해서 3회 정도 지나면 해설이 무르익는 것 같다. 첫 해설은 말투나 단어가 외운 표현이라서 스크립트의 글을 말로 전달하는 것이 조금 어색하다. 새 전시의 해설 첫날은 마치 글에서 막 태어난 아이가 아장아장 걸음마를 시작하는 느낌을 받곤 한다. 스크립트에 쓰인 활자에서 머리와 팔, 다리가 자라나서 나의 입을 통해 조금은 쑥스럽게, 조금은 어리둥절한 채로 나오는 느

낌, 그래서인지 도슨트에게 해설 첫날은 설렘과 동시에 실수도 잦고, 가장 많이 떨리는 날이다. 첫날의 해설이 끝난 후에는 복기하면서 구어체에 가깝게 표현을 수정하고 스크립트를 쓸 당시에는 생각하지 못했던 효과적이고 이해가 쉬운 표현을 떠올려 고쳐 쓴다. 여러 번 읽으면서 나에게 맞는 어투와 단어를 고르고 문장이 연결되게 다듬는다. 그 후 입에 붙게 연습하면서 수시로 스크립트에 반영한다.

해설 3회차쯤 지나면 스크립트에서 태어난 아이는 제법 의젓하게 걷게 되고, 해설 횟수가 더할수록 등과 허리를 펴고 쭉쭉 성큼성큼 걸음을 내디딘다. 전시 후반부가 되어 멋지게 자라난 아이는 어느덧 내 머릿속을 떠나 마음대로 뜀박질도 하고 가끔 자전거도 탄다. 이쯤 되면 굳이 외운 것을 떠올리려는 노력 없이도 저절로 유려한 노래처럼 해설이 내 입을 통해 관람객에게 전해진다. 그리고 전시가 끝남과 동시에 자전거나 비행기를 탄 아이를 내 손에서 멀리 떠나보낸다.

스크립트는 하나의 시나리오 또는 멋진 노래와 같다는 생각을 종종 한다. 가끔은 내가 정말 사랑스럽고 멋들어진 노래 한 곡조를 잘 뽑았다는 느낌이 들 때가 있다. 말이 꼬이지 않고 적절한 리듬을 타며 40~50분을 물 흐르듯이 해설을 한 날은 참 기쁘고 보람찬 날이 된다.

그 반대의 경우는 슬프기도 하고 어떤 때는 자괴감이 느껴진다.

이상하게 말을 더듬거리거나 중요한 것을 빼 먹거나 두서없는 해설을 한 날, 정해진 시간 안에 다 하긴 했는데 목소리, 발음, 전달 내용이 혼연일체가 되지 않고 각각 분리된 느낌을 주는 그런 날이 있다. 관람객에게 미안해지고 나의 뜻이 제대로 가 닿지도 않았을 것 같아 절망감이 드는 그런 날은 도망치듯 미술관을 빠져나와 어디론가 숨고만 싶다. 하지만 결국 다시 스스로를 다독이고 나라는 도슨트가 더 잘 자라도록 응원하고 격려한다.

언젠가 동료 도슨트 선생님이 잘하는 분이 너무 많아 부끄럽다고 말한 적이 있다. 그때 마음속에서만 빙빙 돌고 답하지 못했던 말이 있다. 우리가 정말로 부끄러워할 것은 최고가 아니라서, 다른 도슨트보다 못해서가 아니라 내가 가장 사랑하고 아껴야 하는 나 자신을 믿지 못하고 의심하고 부끄러워했던 그 시간에 대한 것이어야 한다고.

그런 부끄러움의 과정에 서 있는 것 또한 도슨트로 성장하고 있는 내 모습이다. 도슨트로서의 나는 단 한 번의 실수도 하지 않는 완벽한 사람이 아니라 어제 한 실수를 되풀이하지 않도록 한 걸음씩이라도 나아가면 되는 것이다.

도슨트 활동을 하면서 많은 사람을 만났다. 그런데 도슨트 동료나 미술관 관계자 이외에도 나는 작품을 통해 수많은 예술가의 삶과도 인연을 맺고 있었다. 한 사람이 내게 온다는 것은 또 하나의 우주가 온다는 뜻이다. '사람이 온다는 것은 그의 일생과 마음이 함

께 오는 것이기 때문에 어마어마한 일'이라고 노래한 시인도 있듯 그렇게 만나는 수많은 인연 속에서 알게 모르게 나는 다른 세상을 느끼고 배우고 있다.

아이를 키우면서 부모가 같이 성장하듯 처음 스크립트는 내가 만들었지만 나중에는 그 스크립트가 나를 키우는 시간이 다가온다. 도슨트는 스크립트와 함께 자란다. 묵혀둔 스크립트는 내가 돌아보지 않는 시간에도 숨을 쉬며 폴더 안에서 숙성된다. 더 성장한 아이, 더 숙성된 곡조가 되기 위해서. 다음 전시를 위해 들춰보면 어느새 이만큼 자라있고 내가 예전에는 모르고 지나쳤던 생각들을 다시 일깨워 줄 것이다. 이를 바탕으로 나는 다음 전시에 좀 더 좋은 글을 쓰기 위해 노력할 것이다. 많은 전시해설을 해왔지만 매번 전시는 항상 내게 새로운 전시이고 스크립트는 언제나 다시 새로이 태어난다.

그래서 내게 다가온 모든 전시는 첫 전시가 된다.

본문에 나온 전시 목록

(중복된 것은 처음 나온 쪽수만 표시)

47쪽 《MMCA 이건희컬렉션 특별전: 모네와 피카소, 파리의 아름다운 순간들》 국립현대미술관 과천, 2022.09.21.~2023.05.14.

49쪽 《히토 슈타이얼-데이터의 바다》 국립현대미술관 서울, 2022.04.29.~09.18. Hito Steyerl, 1966~

55쪽 《국립현대미술관 소장품특별전: 균열》 국립현대미술관 과천, 2017.04.19.~2018.04.29. 20세기 이후 한국 근현대미술을 국립현대미술관 소장품을 중심으로 새롭게 살펴보는 전시. 국내 작가 100여 명의 100여 작품으로 구성되었다.

《박서보: 지칠 줄 모르는 수행자》 국립현대미술관 서울, 2019.05.18.~2019.09.01.

56쪽 《MMCA 이건희컬렉션 특별전: 한국미술명작》 국립현대미술관 서울, 2021.07.21.~2022.06.06. MMCA 이건희컬렉션 특별전

《어느 수집가의 초대》 국립중앙박물관, 2022.04.28.~08.28. 故이건희회장 기증 1주년 기념전

《사람의 향기, 예술로 남다》 광주시립미술관, 2022.10.04.~11.27. 이건희컬렉션 한국 근현대미술 특별전

《수집: 위대한 여정》 부산시립미술관, 2022.11.11.~2023.01.29. 이건희컬렉션 한국 근현대 미술 특별전

58쪽 《시대 안목》 울산시립미술관, 2023. 02.16.~05.21. 이건희컬렉션 한국 근현대미술 특별전

《웰컴 홈:개화》 대구미술관, 2023.02.21.~05.28. 이건희컬렉션 한국근현대미술 특별전

《사계》 경기도미술관, 2023.06.08.~08.20. 이건희컬렉션 한국근현대미술 특별전

《이건희컬렉션과 신화가 된 화가들》 대전시립미술관, 2023.06.27.~10.01. 이건희컬렉션 한국근현대미술 특별전

《조우》 전남도립미술관, 2023.08.17.~10.29. 이건희컬렉션 한국근현대미술 특별전

《웃어》 백남준아트센터 2021.04.01.~2022.02.02.

59쪽 《바로크 백남준》 백남준아트센터 2022.07.20.~2023.01.24. 백남준 탄생 90주년 특별전

60쪽 《BMA 소장품 하이라이트 2: 우리는 모두가 위대한 혼자였다》 부산시립미술관, 2020.07.17.~2021.10.03.

《진주 잠수부》 경기도미술관, 2021.04.16.~07.25.

62쪽 《앤디를 찾아서》 에스파스 루이비통 서울, 2021.10.01.~2022.02.06.

65쪽 《백년의 신화》 국립현대미술관 덕수궁, 2016.06.03.~10.03. 한국근대미술 거장전 이중섭 1916~1956

66쪽 《다다익선: 즐거운 협연》 국립현대미술관 과천 2022.09.15.~2024.04.07. 과천관 중앙에 있는 백남준의 〈다다익선〉의 구상과 설치, 운영 그리고 복원을 둘러싼 기록과 협업한 이들의 인터뷰로 구성된 전시로 미디어 작품의 복원 관련 아카이브 전시로 주목받았다. 이 전시는 주제 전달력, 관람자의 행태를 고려한 공간 구성력, 디자인의 지속 가능성, 전시 공간의 기능적 측면 등에서 높은 평가를 받아 독일 'iF 디자인 어워드 2023' 인테리어 아키텍처(전시디자인) 부문에서 상을 받았다

1부. 전시장에서 만나는 도슨트

미술관의 도슨트란

안창희, 「문화자원봉사의 역할 및 활성화 방안 연구」 단국대학교 경영대학원 석사논문, 2010.
정상연 국립현대미술관 미술관교육과 학예연구사, 「모두를 위한 미술관을 꿈꾸다」 국립현대미술관 정기간
행물 소식지 『안녕 미술관』 15호, 2023.
조장은, 「미술관 교육과 운영」 『제15기 도슨트 양성프로그램 교육자료집』 국립현대미술관, 2017.
최석영 읽고 씀, 『박물관의 전시해설가와 도슨트, 그들은 누구인가』 민속원 박물관학 문고, 2012. 원저
『Alison L. Grinder 와 E. Sue McCoy, 『The Good Guide: A Sourcebook for Interpreters, Docents, and
Tour Guides』(1985)를 정리한 책이다.

도슨트는 왜 스크립트를 써야 하는가

제임스 W. 페니베이커, 『단어의 사생활:우리는 모두, 단어 속에 자신의 흔적을 남긴다(원제 : THE SECRET LIFE
OF PRONOUNS: What Our Words Say About Us)』 김아영 역, 사이, 2016.

2부. 도슨트가 만드는 스크립트

스크립트 자료 모으기

백남준아트센터, 백남준의 비디오서재(https://njp.ggcf.kr/pages/njpvideo)
히토 슈타이얼, 『스크린의 추방자들』 김실비 역, 워크룸프레스, 2018.
히토 슈타이얼, 『진실의 색: 미술 분야의 다큐멘터리즘』 안규철 역, 워크룸프레스, 2019.
히토 슈타이얼, 『면세 미술, 지구 내전 시대의 미술』문혜진, 김홍기 역, 워크룸프레스, 2021.
《박서보: 지칠 줄 모르는 수행자》 전시, 국립현대미술관, 2019.
프리드리히 니체, 『인간적인, 너무나 인간적인(Menschliches, Allzumenschliches)』 김미기 옮김, 책세상, 2001.
《MMCA 이건희컬렉션 특별전: 모네와 피카소, 파리의 아름다운 순간들》 전시, 팸플릿과 도록, 국립현대미술관, 2022.
《MMCA 이건희컬렉션 특별전: 한국미술명작》 전시, 팸플릿, 국립현대미술관, 2021
《故이건희회장 기증 1주년 기념전: 어느 수집가의 초대》 전시, 국립중앙박물관, 2022.
《이건희컬렉션 한국근현대미술 특별전 수집: 위대한 여정》 전시, 부산시립미술관, 2022.
《이건희컬렉션 한국근현대미술 특별전:시대 안목》 전시, 울산시립미술관, 2023.
《이건희컬렉션 한국근현대미술 특별전 웰컴 홈:개화》 전시, 대구미술관, 2023.
《이건희컬렉션 한국근현대미술 특별전:사계》 전시, 경기도미술관, 2023.
《이건희컬렉션과 신화가 된 화가들》 전시, 대전시립미술관, 2023.
《이건희컬렉션 한국근현대미술 특별전:조우》 전시, 전남도립미술관, 2023.
《바로크 백남준》 전시, 팸플릿, 백남준아트센터, 2022.
《진주 잠수부》 전시, 팸플릿, 경기도미술관, 2020.

한나 아렌트, 『발터 벤야민 1892-1940』 이성민 역, 필로소픽, 2020.
《BMA 소장품 하이라이트2_우리는 모두가 위대한 혼자였다》 전시, 부산시립미술관, 2020.
기형도, 『잎 속의 검은 잎』 문학과지성사, 1989.
《앤디를 찾아서》 전시, 에스파스 루이비통 서울.

모은 자료로 스크립트 만들기(글쓰기로서의 스크립트)
《다다익선: 즐거운 협연》 전시, 팸플릿과 도록, 국립현대미술관, 2022.
《히토 슈타이얼 - 데이터의 바다》 전시, 팸플릿과 도록, 국립현대미술관, 2021.
《MMCA 이건희컬렉션 특별전: 모네와 피카소, 파리의 아름다운 순간들》 전시, 팸플릿과 도록, 국립현대미술관, 2021.
《시간을 소장하는 일에 대하여》 전시, 팸플릿과 도록, 백남준아트센터, 2022.
《박서보:지칠 줄 모르는 수행자》 전시, 도록, 국립현대미술관, 2019.
《박서보:지칠 줄 모르는 수행자》 전시 국립현대미술관 큐레이터 해설 영상, 2019.
《사과 씨앗 같은 것》 전시, 팸플릿, 백남준아트센터, 2023.
〈바이바이 키플링〉(1986) 해설 자료(백남준아트센터 홈페이지)
김환기, 『Whanki in New York : 김환기의 뉴욕일기』 (재)환기재단, 2019.
김환기, 『어디서 무엇이 되어 다시 만나랴』 환기미술관, 2005.
《백남준 미디어 'n' 미데아》 전시, 도록, 백남준아트센터, 2019.

완성된 스크립트로 해설하기(말하기로서의 스크립트)
최석영 읽고 씀, 『박물관의 전시해설가와 도슨트, 그들은 누구인가』 민속원 박물관학 문고, 2012.
《MMCA 현대차 시리즈 2022: 최우람 - 작은 방주》 전시, 도록, 국립현대미술관, 2022.

스크립트 수정하기
《MMCA 현대차 시리즈 2017: 임흥순-우리를 갈라놓는 것들》 전시, 팸플릿, 2017.
《올해의 작가상 2021》 전시, 도록, 국립현대미술관, 2021.
베르나르 마르카데, 《마르셀 뒤샹: 현대미학의 창시자》 김계영, 변광배, 고광식 옮김, 을유문화사, 2010.
《마르셀 뒤샹》 전시, 도록(한국어판), 필라델피아 미술관 출판부, 2018.
https://www.cabinetmagazine.org/issues/27/duchamp.php

실제 해설을 다듬기 위한 그 밖의 방법들
「백남준의 실험실Ⅰ: 내 맘대로 실험 텔레비전」 《사과 씨앗 같은 것》 전시 연계 프로그램, 백남준아트센터 홈페이지 안내문
최석영 읽고 씀, 『박물관의 전시해설가와 도슨트, 그들은 누구인가』 민속원 박물관학 문고, 2012.
《개성공단》 전시, 문화역서울284, 2018.

3부. 맞춤 해설을 위한 고민

관람객에 따라 달라지는 해설
《광장》 전시 도록, 국립현대미술관, 2019.
서울시립미술관 쉬운 글 해설
청각장애인을 위한 수어 해설 영상, 《백투더퓨처》 전시, 국립현대미술관 홈페이지.
시각장애인 대상 음성 해설, 《광장》 전시, 《재난과 치유》 전시, 황재형의 《회천》 전시, 국립현대미술관 홈페이지.

《MMCA 이건희컬렉션 특별전: 모네와 피카소, 파리의 아름다운 순간들》전시, 점자 팸플릿, 국립현대미술관, 2022.
진중권, 『진중권의 서양미술사 후기 모더니즘과 포스트모더니즘』, 휴머니스트, 2013.
경기도미술관의 쉽게 읽는 전시 《사계》 전시 팸플릿, 경기도미술관 홈페이지 〈쉽게 읽는 전시〉 안내글.

작품 형식에 따라 달라지는 해설
《기록과 기억》전시, 도록, 국립현대미술관, 2018.
《백 투 더 퓨처: 한국 현대미술의 동시대성 탐험기》전시, 도록, 국립현대미술관, 2023.
남정호, 『백남준: 동서양을 호령한 예술의 칭기스칸』 arte, 2020.
《2018 올해의 작가상》전시, 도록, 국립현대미술관, 2018.

4부. 도슨트 해설 사례와 스크립트 비교

닫힌 미술관, 사라진 도슨트
국립현대미술관 오디오 도슨트 해설, 〈도슨트에게 듣다〉, 백남준 편. 국립현대미술관 홈페이지. 2021.
《웃어》전시, 팸플릿, 백남준아트센터. 2021.
《침묵의 미래: 하나의 언어가 사라진 순간》큐레이터 해설 영상, 백남준아트센터. 2020.

오디오 가이드, 전시해설 로봇 큐아이, 챗GPT 그리고 도슨트
국립현대미술관 교육문화과, 『국립현대미술관 제16기 도슨트 양성프로그램 교육자료집』 2018.

다양한 사례의 스크립트 비교
국립현대미술관 학예연구실 엮음, 『국립현대미술관 소장품 300』 국립현대미술관, 2019.
국립현대미술관 홈페이지 소장품 〈다다익선〉 자료 해설.

5부. 도슨트의 해설은 정답일까

글로 맺고 말로 풀어가는 스크립트
롤랑 바르트, 『카메라 루시다』 열화당문고, 1986.
이윤기, 『그리스 로마 신화 제1권. 신화를 이해하는 12가지 열쇠』 웅진씽크빅 웅진지식하우스, 2000.

나오는 말
정현종, 『광휘의 속삭임』 문학과지성사, 2008.

미주

1 『스크린의 추방자들』 김실비 역, 워크룸프레스/『진실의 색: 미술 분야의 다큐멘터리즘』안규철 역, 워크룸
 프레스/『면세 미술: 지구 내전 시대의 미술』 문혜진, 김홍기 역, 워크룸프레스
2 히토 슈타이얼, 〈야성적 충동Animal Spirits〉 2021-22, 4채널 Video installation., 작가, 앤드류 크립스
 갤러리, 뉴욕 및 에스더 쉬퍼, 베를린 제공, 국립현대미술관 제작 지원.

미술관 도슨트가 알려주는
전시 스크립트 쓰기

초판 1쇄 발행 2024년 4월 30일

지은이 김인아

기획편집 류정화, 도은주
마케팅 박관홍

펴낸이 윤주용
펴낸곳 초록비책공방

주소 서울시 마포구 월드컵북로 402 KGIT 센터 921A호
전화 0505-566-5522 팩스 02-6008-1777

메일 greenrainbooks@naver.com
인스타 @greenrainbooks @greenrain_1318
블로그 http://blog.naver.com/greenrainbooks

ISBN 979-11-93296-25-7 (03600)